圖解 電子音樂 創作法

從**基礎知識**到**風格活用**，徹底解說**專業混音**
與**聲音製造**技巧

竹內一弘 著 黃大旺 譯

CONTENTS

[CHAPTER_3] 電子音樂的混音 10 技巧

[CHAPTER_4] 挑戰不同曲風混音

● 前言

本書內容以電子音樂的混音與聲音製造方法為主軸。一般在解說混音時，大多以「推高這個頻率，讓歌聲更通透」或「讓小鼓增厚的壓縮器設定」來說明，這類手法從某層意義上來看可說是一種最保險的混音方法。學習基礎混音，也就是學習所謂最保險的方法，固然很重要，但聲音製造的真正意義應該是比這個更前面的東西。舉個簡單的例子，光是鼓組、貝斯或鋼琴的組合就足以抓住聽眾的心，這樣深具魅力的作品數量相當多。但是當自己一時興起，想要營造同樣的感覺時，卻怎麼也無法隨心所欲，與專業作品比起來，總覺得自己的作品缺少了些什麼東西。

尤其是原音樂器，光是混音或效果器的使用方法就已是難以突破的銅牆鐵壁。原音樂器極其重視演奏表現或所謂肢體律動的部分，少了這些部分就無法產生有魅力的音樂。再加上要錄成什麼樣的演奏聲響，也是很重要的技術面問題。我認為具備這些條件就能產生很棒的作品。

另一方面，電子音樂多以合成器、電子鼓類的電子樂器為主，近年來也大量使用 DAW 內建的軟體合成音源。這種類型不需要具備原音樂器為主體的演奏力與錄音技術。換句話說，電子音樂具有容易做到一定水準的特徵。因此，在詮釋聲音上，就不會只是統整這麼簡單而已，重要的是如何以聲音傳達自己的主張。

CHAPTER 2 將解說混音的基礎，傳授何謂最保險的混音方法，然後說明如何使聲音具有強度、表達主張的方法。因此，本書不單只是解說混音與聲音製造，而是以聲音製造為大命題解說執行方法所執筆而成的書。

● 取樣音源的製作環境與音檔素材下載說明

DAW：Ableton Live 9 Suite
軟體音源：Ableton Live 9 Suite 內建音源、Magix / Smaplitude Pro X2 Suite 內建音源、Native Instruments / FM8、Massive、Battery、Spectrasonics / Stylus RMX、Omnisphere

硬體音源：Elektron / Analog Four
效果：Ableton Live 9 Suite 內建插件式效果、Waves / Gold、Kush Audio / UBK Pusher

[本書附的音檔說明]
為了方便各位分辨混音狀態，所有曲目都沒有經過母帶後期製作流程。不過，每個音軌的音量大小不一，因此是以正規式 (normalization) 處理的程度，將音量調到一定範圍以內。即使重現書中所寫的混音數值，也不會與音檔的音量相同。音壓處於非常低的狀態，建議以較大音量播放。

[本書附的素材說明]
資料夾「electronic_music_ 素材」是 CHAPTER 2 與 4 使用的混音素材，是以 DAW 內建音源或軟體合成音源的基本音色做成，雖然聽起來有廉價感，不過我會具體說明這種狀態下該以何種效果處理，以提升作品的質感。請各位實際體驗看看聲音製造到混音的整套流程。

Download URL：https://bit.ly/2EdKyhm　　or QRCode

CHAPTER 1
Basic knowledge before audio mixing
混音前的基礎知識

你會想讓自己日以繼夜費心製作的曲目，
發揮百分之一百二十的潛力，還是付諸流水？
曲目的命運可以說就掌握在「混音完成度」。
一個頻率平衡良好、音壓準確掌握的合奏，必定具有「強度」。
這就是「專業品質」與「素人水平」的區別。
本章將以此為目標，說明混音前如何做好充分準備。

CONTENTS

 # 混音如何左右成品質感

▶ 電子音樂的作曲與混音的分工界線模糊

◎攸關音樂品質的混音工程

即使不特別說明，我想有作曲經驗的人應該都知道混音的重要性。我過去曾經從事廠牌經營，也做過母帶後期製作（mastering），常有機會聆聽母帶後期製作前的兩軌混音（2 Mix）。例如，只要聽曲子開頭的鼓組過門（fill-in）部分，就幾乎能預測該名歌手的實力，清楚地感受到混音品質的明顯差異。這並不是因為我的聽覺特別敏銳，而是樂曲的混音是否具備了人人都聽得出來的好音色、聲音強度或質感等條件。

本書將從可與作曲匹敵、左右一首曲子好壞的混音工程來探討如何提升音樂品質。

◎電子音樂的混音方法特別

雖然都稱為混音，其實不同類型的思考方式是不一樣的。例如以原音（acoustic）樂器為主的作品中，作（編）曲～演奏～錄音～混音各工程都有明確的區分，其中的演奏、錄音與混音作業重視如何以自然的聲響，做出音響效果上具有魅力的聲音。另一方面，大多數電子音樂（electronic music）的作業型態則是作曲、聲音製造與混音同時進行。此外，電子音樂是一種重視聲音（音色）的音樂，在作業的同時通常會先暫定低音大鼓（kick drum）的質感、小鼓（snare drum）的音色，效果器的配置調整等，絕對不是鼓組節奏樣式決定好就能成立的。

正因為混音沒有標準答案，所以作業起來經常會陷入瓶頸，但以提升錄音完成度的視角來看，原音樂器類的音樂遠比電子音樂講究錄音的技術。原音樂器類的音樂得先有錄製良好的音色，如果演奏技巧層次低，就無法產生水準好的作品。

再者，電子音樂使用的軟硬體合成器或取樣音源等，大多以MIDI（Musical Instrument Digital Interface，樂器數位化介面）做為基本的控制環境，因此只要做得出酷炫樂句，就可以稱得上是電子音樂。而且，只要利用DAW（Digital Audio Workstation，數位音訊工作站）軟體編曲功能逐格輸入音符，任何人都可以讓內附音源發出一定水準的聲響。正是這樣的緣故，電子音樂的混音相當看重製作者的點子或音樂品味。

因此，本書並不是要說明混音全貌，而是特別聚焦在電子音樂的混音探討上。

◑從工具書找不到答案

　　從坊間或網路取得混音技術的相關資訊並不難。不過，就算獲得使小鼓音通透感良好的EQ（equalizer，等化器）分頻點之類的資訊，對於各位的作品恐怕也毫無幫助。

　　所謂電子音樂的混音並不是指以最保險的方式作業，進一步地說，藉由聲響傳達主張的作曲行為可以說具有同等的重要性。另外，鼓組音源等都是經過加工的良好聲響，所以大可保持原狀，不過是否有能力把聲響變成自己喜愛的聲音將是重點。這是相當普遍的技術，不管哪種類型的電子音樂都適用。當然，這些在本書中都會說明，但切記只能當做參考，從中摸索出屬於自己的表現方式更加重要。

◑認真聆聽各種音樂

　　想要做出讓別人讚嘆不已的聲音，並沒有一步登天的方法。不過，大量聆聽可以說是學會這項技能最便捷的途徑。而且不僅是欣賞音樂而已，還要仔細聆聽每一個聲部的音色、音量平衡、音場定位、效果、聲響質感等，從中獲得知識或自己的語彙，充實自己對聲音的觀察實力。經年累月下來整體的音樂製造技能應該也會有所增長。

　　就如同前面所說，我認為從工具書中找尋音樂表現的階段，還無法做出足以說服他人的聲音。這個階段也可能是處於對自己做出的聲音沒有信心、或無法判斷聲音是否為自己想要的狀態。想跨過這道障礙就要認真聆聽各種音樂，然後以自己的語言將大量獲取的訊息轉化輸出成作品。唯有認真學習與實際作業的經驗累積，才是可行之道。

◑聆聽暢銷音樂

　　電子音樂又可以細分出幾種類別，表現手法琳瑯滿目。即使不是很喜歡排行榜的那些曲子，也必須承認那些曲子的確被聽眾所接受的事實。

　　例如，若成為像是瑪丹娜（Madonna）或碧玉（Bjork）等級的超級巨星，只要推出新作就一定大賣，因此會以大預算集結優秀人才組成製作團隊。想必製作團隊的心理壓力也相當大吧。在這種情境下做出來的音樂，類型上有可能受到侷限，不過可以看做是一個時代最優秀的音樂作品。

當然「暢銷」未必等於「最好的聲音」，但是就理解時代潮流的層面而言，聆聽分析暢銷音樂絕非徒勞無益的事情。

●參考用CD

依據類型、歌手的特徵，可以列舉出很多值得推薦的作品，所以這裡只列幾張混音或音色質感很出色的專輯供各位參考。

其中一些雖不是電子音樂，但還是值得一聽，在此一併推薦。

《Rebel Heart》(2015 年) Madonna

當今 EDM 的王道音色。從 1980 年代以來瑪丹娜就是電子音樂天后。這張專輯不管是製作陣容或設備環境都是數一數二的。相當值得朝聖的專輯。

《Vulnicura》(2015 年) Bjork

這張充分展現出碧玉相當擅長的弦樂與電子融合曲風。專輯製作由委內瑞拉創作者 ARCA 與英國知名前衛製作人 Bobby Krlic (The Haxan Cloak) 共同操刀。音壓上比瑪丹娜的《Rebel Heart》低了好幾段，是相當悅耳的音樂。

《Excavation》(2013 年) The Haxan Cloak

天才般的聲音製造手法，是一張不禁令人啞然失聲的作品。Low 凌厲使人汗毛直豎。作風上有強烈意識到頻率數量，不僅是透過音量，也利用頻率分配來表現動態。

《Some Other Time》(2012 年) Lapalux

這張專輯是來自倫敦的節奏創作者的作品，由 Flying Lotus 成立的廠牌 Brainfeeder 發行。作品具有爵士元素與表現成分，又以個性十足的節奏直攻聽眾感官。雖然強調 High，卻帶有英倫之聲特有的粗糙感。不過說實在的，若是帶有峽谷型的頻率平衡，還是把音壓減低一點比較理想。

《Loop-Finding-Jazz-Records》(2001 年) Jan Jelinek

在德國柏林從事表演的 Jan Jelinek 所推出的這張專輯，是以老爵士唱片為取樣素材所構成，堪稱是低傳真 (lo-fi) 類型的完成形名作。在全數位的製作環境下恐怕很難表現，所以這種類比 (analog) 的音色很值得一聽。

《Musique Pour 3 Femmes Enceintes》(2006 年) Marc Leclair

以大量使用操作錯誤 (Glitch) 與拼貼 (cut-up) 元素而聞名的加拿大音樂人 Akufen (藝名)，在這張以本名發表的專輯中，呈現的是與以往大異其趣的冷調電子風格。音樂樣式雖然稍微陳舊，但應用在 DAW 製作環境上，依然是具有相當大的參考價值。

《LP1》（2014 年）FKA Twigs

在眾多華麗音色的電子音樂中，這張是少數以留白的編排大放異彩的作品。也因此相當講究個別音色的強度張力，這正是日本音樂人最不擅長製造的聲音類型。前面的音色與襯托音場深度的聲部之間所產生的對比，是相當傑出的安排。

《liminal》（2011 年）砂原良德

這張在音色強度張力、或巧妙變化等方面都是值得參考的專輯。不論是間隙較大的編排，還是多彩變化的音色，都可聽出不拘於既有格式的精心設計。

《Voodoo》（2000 年）D'Angelo

這是 neo soul（是指以 1970 年流行的 soul music 為基底，加入爵士、放克、嘻哈、浩室等元素所發展起來的音樂類型）類型的經典代表作之一。雖然完全沒有電子音樂的元素，不過演奏、音色都極為強烈，Low 部分相當具有參考價值。

《The Fragile》（1999 年）Nine Inch Nails

這張專輯雖不是電子音樂，但各聲部的音色強度張力、與破音吉他平分秋色的 Low 等部分都相當值得參考，堪稱工業金屬（industrial metal）的最高傑作。除了搖滾元素之外，聲音的掌控或許可以應用到電子音樂的聲音製造上。

○臨摹重現既有曲目

　　一般我們很難從監聽客觀判斷自己的混音或製造出的聲音，但監聽作業是很重要的步驟。這裡要介紹一種可以完美「臨摹」既有曲子的方法，也就是俗稱的「聽音記譜」。建議各位利用 DAW 臨摹自己覺得很棒的曲子，編個四小節也好。臨摹具有一定程度的門檻，相當適合做為磨練技術的方式。

　　在臨摹的過程中，必須仔細用耳朵分析所有聲部，例如低音大鼓的踩法、腳踏鈸拍子的位置、效果的處理等，因此可以學到的東西很多。另外，像是「合成器演奏的循環樂句為何如此深具張力」等，有關聲音製造上的根本課題，在臨摹過程中也會遇到。正因為已經有成品可以參考的關係，所以透過模仿可以深入了解軟體合成器的用法、EQ、壓縮器、延遲效果等狀態。甚至在臨摹整首曲子的過程中，還有機會摸索出屬於自己的聲音製造方法。

　　累積上述所說的作業經驗，應該就能培養出「聲音完成型」的判斷力。

02 音樂的聆聽方法與 監聽喇叭的擺放位置

▶ 播放環境影響混音品質

○ 決定核心播放環境

相信很多人都有專門用於創作DAW音樂的空間。由於混音作業在這個空間進行，因此聽CD時也在這個空間進行吧。

進行混音作業的時候，音效介面的輸出音量與擴大機的音量通常是固定的。這是因為頻率平衡會受音量影響而改變（請參照P14「03表現聽覺特徵的等響度曲線」）。音量小時Low偏弱（High偏強），提高音量時Low聽起來很強勁。因此，

保持一定的播放音量的情況下，不同CD的音壓差異不但可以清楚分辨出來，也可以建立自己作品的音壓判斷基準。此外，工作時的椅子位置、坐姿也盡量維持同樣的狀態。

像這樣布置好播放環境之後，就可以自行判斷混音當下是否有音壓過強而導致頻率平衡混亂，進行混音作業也比較有信心。

音樂製造與監聽在同個空間內進行

我通常會把監聽控制器的主音量（MAIN LEVEL）固定在九點鐘方向

○ 挑選監聽喇叭

如果沒有一個可以用好音色聽音樂的環境，也很難混音出更好的聲響。所以最好盡可能投資在監聽喇叭的設備上。近年來市面上也有不少較便宜的高音質喇

叭，只要是近場（near field）用監聽喇叭基本上沒什麼問題。不過，最理想的是能忠實呈現聲音細節與音場定位清楚可辦的喇叭。喇叭的擺設環境也會影響作業，低

音單體（woofer）錐盆直徑最好大於五吋。低音單體的大小會影響低音表現，因此只有三吋的迷你監聽喇叭，不太適合用於電子音樂的混音作業。重點在於型錄上標示的頻率特性（播放性能），這裡以Genelec的喇叭為例（Fig02.1）。

即使High完全一樣，低音單體的尺寸不同會使Low的播放性能產生差異。電子音樂要留意50～60Hz的Low，因此建議使用能處理這個頻率的喇叭。如同右表，低音單體在四吋以下有點危險，通常會建議使用五吋以上的單體監聽喇叭。

Fig02.1		
型號	低音單體直徑	頻率特性
8010 APM	3吋	74Hz ～20kHz
8020 CPM	4吋	66Hz ～20kHz
8030 BPM	5吋	58Hz ～20kHz
8040 BPM	6.5吋	58Hz ～20kHz

○耳機的挑選重點

用於音樂製作的耳機並不要求音質，而是重視雜音檢測或效果處理的細節性能。

監聽耳機的廠牌太多，選擇不易，其中兼具麥克風錄音時防止聲音外漏的SONY MDR-CD900ST密閉型耳機是比較多人使用的。其他廠牌如AKG、Sennheiser、Shure、audio-technica等都有推出監聽耳機，從評價好的產品挑選也可以。

監聽耳機人多是密閉型，想聆聽寬敞感的聲響，可以選擇開放型耳機做為對照用第二耳機，以兩種耳機輪流監聽，還可以找出細節上的差異，對混音也有很大的幫助。

利用耳機進行混音時，不容易掌握Low的確切音量感、往往有Low過強的傾向。我也覺得鼓組在監聽耳機下會顯得比較大聲。因此只用耳機完成混音作業相當危險。混音時還是要以喇叭播放出的平衡為優先考量，耳機可以做為細節檢查，這樣的使用區隔才能有好的混音成果。

錄音室必備SONY MDR-CD900ST

●喇叭的設置方式

我們聽到的聲音不只是從喇叭發出的聲音（直接音），還包括從牆壁反射來的間接音。有一種說法指出，間接音超過50%以上，聲響在不同播放環境中所產生的音像也大不相同。例如，根據房間的形狀，在間接音的影響之下特定的頻率也會特別凸出。

理想的音樂製作環境，是像母帶後期製作或錄音室那樣音場經過精密推算的空間，但一般住宅空間很難符合，只能盡可能克服條件限制，打造接近理想的播放環境。通常會將兩支喇叭的中間位置視為最理想的立體音像，這個位置就稱為「甜蜜音點（sweet spot）」。進行混音作業時一定要坐在這個位置上操作。

接下來介紹喇叭架設的基本步驟。

①將自己與喇叭形成一個正三角形

為了找出甜蜜音點，首先要使自己的頭部與兩支喇叭形成正三角形的等距關係。再想像聲音從喇叭正面衝出的直線，將兩支喇叭的正面往內轉（Fig02.2）。

②坐在房間牆壁的中心線上

以房間牆壁左右對稱為前提，坐在兩面牆的中心線上，並以這條中心線為基準架設喇叭。如此一來可以減少左右喇叭頻率特性的偏差情形，得到更平衡的聲響（Fig02.2）。

③高音單體與耳孔齊平

高音單體能發出指向性強的高音域，高度設在與耳朵齊平的位置，並且盡可能使用喇叭架，直接擺放在桌上會產生不必要的共振。有些喇叭架無法調整高度，所以就有可能需要調整椅子的高度（Fig02.3）。

④喇叭與牆壁的距離在30cm以上

因為喇叭的後端也會發（漏）出聲音，為了盡可能減輕反射音的影響，喇叭與牆壁之間要有30cm的距離（Fig02.3）。

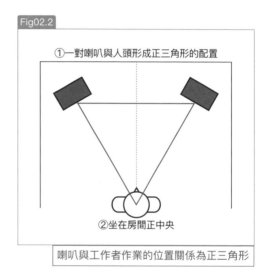

Fig02.2

①一對喇叭與人頭形成正三角形的配置

②坐在房間正中央

喇叭與工作者作業的位置關係為正三角形

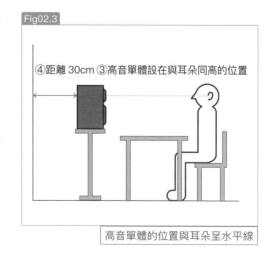

Fig02.3

④距離30cm ③高音單體設在與耳朵同高的位置

高音單體的位置與耳朵呈水平線

喇叭的設置方法還有「奇數分割法」。即使監聽喇叭具有平坦的頻率特性曲線，房間本身的頻率特性（駐波）還是會影響喇叭的表現。為了盡可能不受房間的駐波特性影響，因此有了奇數分割法。這種方法可以把房間駐波影響降到最少，做法是將房間牆壁寬度分為三、五、七、九……奇數等分，再將喇叭設置在等分的位置上（Fig02.4）。

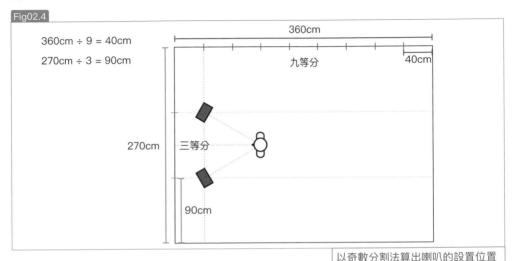

Fig02.4

360cm ÷ 9 = 40cm
270cm ÷ 3 = 90cm

360cm

九等分

40cm

270cm　三等分

90cm

以奇數分割法算出喇叭的設置位置

如此一來應該可以大幅改善監聽環境。如果想要有更加完美的音響表現，也可以利用音場修正軟體。例如IK Multimedia ARC System 2這種容易上手的音場修正軟體。

這套軟體是透過專用電容式麥克風與測量分析軟體找出駐波，並透過內建EQ將喇叭頻率特性曲線補成平坦。在Fig02.5中有顏色的曲線就是駐波的狀態，修正後是白色曲線。左右駐波不同的情形也能得到改善。

實際上還會受限於很多條件，像是房間右側設有書櫃、該房間也同時做為其他空間使用等，所以很難得到完美的音響表現。但要求到吹毛求疵的地步也會帶來很大的精神壓力。各位只要依照Fig02.2～Fig02.4所介紹的方法擺設喇叭，應該就可以打造一個足以製作音樂的環境了。

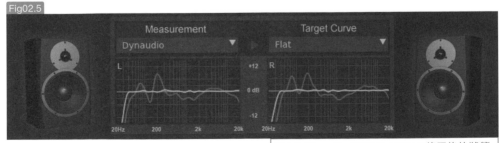

Fig02.5

Measurement　Dynaudio　Target Curve　Flat

L　+12　R
0 dB
-12
20Hz　200　2k　20k　20Hz　200　2k　20k

IK Multimedia ARC System 2修正後的狀態

03 表現聽覺特徵的「等響度曲線」

▶為理解音壓所要具備的重要知識

◉實際的音量並不等於聽覺音量

　　在同樣的音壓（loudness，物理音量）下，人耳對於不同頻率的音量感知也不同。響度相同時，低音聽起來弱，而高音（4kHz 前後）則比較強。這是人類共通的聽覺特徵。以圖像表示就如 Fig03.1，我們將這條國際標準規格化的曲線稱為「等響度曲線（equal loudness contour）」。

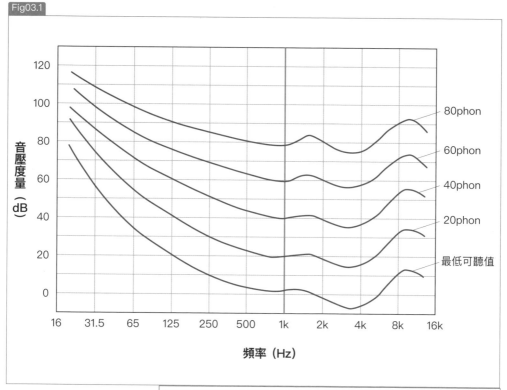

Fig03.1

等響度曲線說明人類聽覺具有「低音聽起來弱、高音聽起來強」的特徵

　　在此說明圖表的解讀方法。縱軸是音壓度量（單位：decibel 分貝，縮寫 dB）。音壓值愈高響度愈大。橫軸是頻率（單位 Hertz 赫茲，縮寫 Hz），人耳感

知的音量以「風」（phon）計算，即為圖表中的紅色曲線。由於篇幅有限，響度與聽覺音量的異同無法一一詳述，只要記得phon是物理上的音量大小（能量），dB是人耳分辨的聲量大小即可。

所謂等響度曲線是指人耳在感知相同音量下的響度，依照頻率所測定得到的值。請看由上算起第二行（60 phon：在自己房間聽音樂，大多是這個音量），以60 dB的響度聽1kHz（1,000 Hz）的測試訊號，聽覺音量是60 phon。我們將這個值視為等響度曲線的基準點。如果想在60 phon的音量下聽63 Hz的訊號，則需要85 dB左右的響度。即便物理上的聲音變大了，但聽覺感知的音量大小卻是相同的。從高頻率來看，4kHz（4,000 Hz）只需要低於基準值約55 dB的響度，聽覺音量就會與60 phon一樣。更高的頻率時，例如8kHz（8,000 Hz）則需要將響度提高到70 dB，聽起來才會有60 phon的感覺。從等響度曲線圖可以知道，人類聽覺對1kHz到5kHz特別敏感，敏感範圍外的頻率則沒有那麼敏銳。又如同五條紅色曲線的分布圖所示，響度愈低愈能看出人類的聽覺特性。

○從等響度曲線分析音樂

一般的音樂都會運用到等響度曲線橫軸上的所有頻率。以瑪丹娜的經典舞曲為例，頻率在頻譜分析器（spectrum analyser）下就成了Fig03.2的樣子。

從頻率分布來看，Low極強，到4kHz附近漸漸減弱，整體上可以說相當接近等響度曲線的分布狀態。換句話說，如果不按照人類聽覺特性來分配頻率的話，Low、Mid、High就不會是平衡良好的狀態。

此外，100Hz以下的頻率雖出現音量接近爆表的狀態，不過各位應該已經看出高於此的頻率其實還有充足的餘裕吧，而這個餘裕將直接關係著音壓。

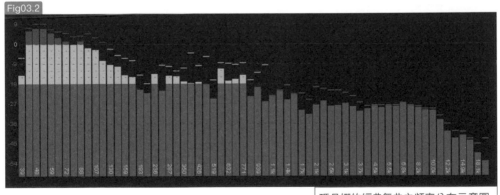

Fig03.2

瑪丹娜的經典舞曲之頻率分布示意圖

04 理解與控制音壓

▶RMS 表的數值與音壓不一致

● 音壓在數位音響環境中的意義

　　自然環境、類比（analog）錄音與數位錄音，都有不同的音響性質。自然環境有無限大的響度，任何大音量都可能沒有上限。另一方面，數位錄音將0 dB 設為收錄音量的上限，超過0 dB 的音訊都會產生削波（clip）失真現象。相對於數位錄音，類比錄音只要預留足夠的上限空間（headroom），即使音訊超過0 dB，也不會產生削波失真，容許的動態範圍比數位錄音大。

　　想讓音量聽起來大聲時，在自然環境下只需要發出較大的聲音即可，但在數位環境下礙於音量上限，必須下工夫才能使音量聽起來比較大聲（Fig 04.1）。

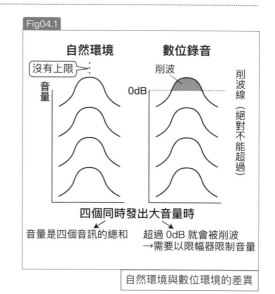

Fig04.1

自然環境與數位環境的差異

● 音壓的意義

　　假設有幾個人拿針戳各自手上的氣球。當第一個氣球被戳破的瞬間，音量可以達到數位音響的音量上限0dB，緊接著陷入一片寂靜。三秒後，另一人戳破第二個氣球，在最刺耳與最安靜的狀態交替下，即使音量可以達到最大值，也會因為刺耳與寂靜交替出現的關係，而使整體感覺沒有那麼刺耳。這是音壓不高的狀態（Fig 04.2 ①）。

　　另一種假設是，第一個氣球破了之後，在餘音尚未消失之前第二個人便戳破第二顆氣球，第三個人也是一樣緊接著戳破第三顆。由於間隔更窄，沒有寂靜片刻，因此聽覺上一直有刺耳吵雜的感覺。這就是音壓高的狀態（Fig 04.2 ②）。也就是說，即使最大音量相同，音量的衰減時間長短也會影響音壓的印象。

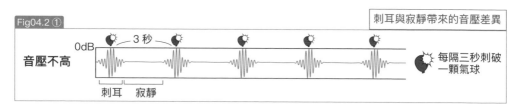

Fig04.2 ①　　　　　　　　　　　　　　　　　刺耳與寂靜帶來的音壓差異

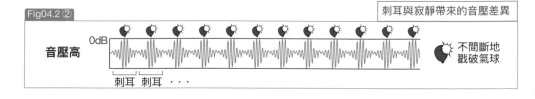

Fig04.2 ②　　　　　　　　　　　　　　　　　　　　刺耳與寂靜帶來的音壓差異

0dB

音壓高

刺耳　刺耳 ‧‧‧

不間斷地
戳破氣球

● Low 偏多的聲響難以提升音壓

回顧前面所提到的等響度曲線。在 Fig03.2 的頻率平衡表中，音量達到峰值（peak）的是 Low（相當於低音大鼓與貝斯的聲音）。低音大鼓打擊四分音符時還是會產生寂靜的空隙，因此只有大鼓很難提升整體的音壓。如果想維持大鼓製造的最大音壓，就必須以貝斯音色填滿低音大鼓接近峰值聲響間的空白。但是這樣的做法頂多反映在表頭上，從等響度曲線上來看，Low 再怎麼努力製造聲音特色，還是無法帶來大音壓的印象。那又應該怎麼辦呢？這時候可以依照等響度曲線的理論，提升 1kHz 至 5kHz 間的頻率層次，藉此

達到提升音壓的效果（Fig04.3）。請記住 Low 主要牽涉與身體產生共鳴的頻率，而非音色的音量大小。

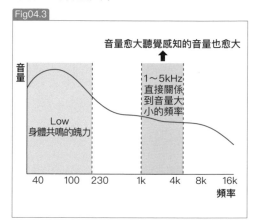

Fig04.3

音量愈大聽覺感知的音量也愈大

音量

1～5kHz
直接關係
到音量大
小的頻率

Low
身體共鳴的魄力

40　　100　230　　　1k　　4k　8k　16k

頻率

● 實際的音壓提升法

說到 1kHz 到 5kHz，吉他、人聲與鋼琴音色大多都落在這個頻率區間。有些合成器的音色在這個頻率上的響應也相當強。以前面戳氣球的例子來說明，如果將 1kHz 到 5kHz 之間的頻率，以持續音的形式包圍進去，就可以把音壓推高不少。只要記住這個技巧，在有意增大混音整體音壓的時

候，就可以做出音壓偏大的聲響。

說起來也很令人意外，自彈自唱竟然比連續的低音大鼓聲響還要容易增大音壓（Fig04.4），這是因為自彈自唱的等響度曲線是以人類聽覺敏感的頻率為中心部分的關係，所以聽起來比較大聲（參照 P18 Fig04.5、Fig04.6）。

Fig04.4

音壓容易推高的聲音
以吉他破音做出音牆
將人聲／鋼琴的音量略為調大
合成器的和弦或音色華麗的襯底（pad）音色略為調大
Low 少的聲音（自彈自唱等）

Fig04.5　　　　　　　　　　　　　　　　　　　　　　　　　　　　　　自彈自唱的頻率分布

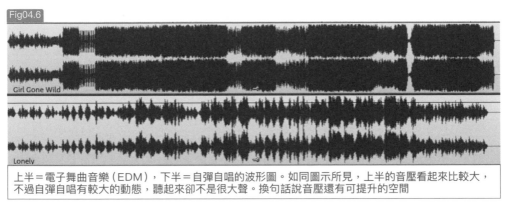

Fig04.6

Girl Gone Wild

Lonely

上半＝電子舞曲音樂（EDM），下半＝自彈自唱的波形圖。如同圖示所見，上半的音壓看起來比較大，不過自彈自唱有較大的動態，聽起來卻不是很大聲。換句話說音壓還有可提升的空間

●音壓要大是音樂工作者一廂情願的想法？

　　現在的「音樂工作者」多半都喜歡較大的音壓，不過仔細想想「聽眾」其實從未要求過音壓，我們必須時常提醒自己有這樣的認知差異。 所謂理想的音壓是指「不會太大也不會太小，與其他CD聽起來差不多」的程度。然而世界上並沒有音壓基準值，通常製作方都會想要比其他CD略大。 此外，為了提高音壓，也有一種所謂「峽谷型」的混音法，不過必須以音色優美為前提，犧牲音色而一味追求音壓，就容易落入本末倒置的窘境。

　　音壓大的聲音用小音量播放確實很漂亮的聲響，但轉大音量後不但有壓迫感，聽起來也不太舒服。換個角度來說，音壓適當的音源在提高音量的狀態下，也能帶來悅耳的聲響。像是下一段將解說的RMS（Root Mean Square，均方根的縮寫），RMS值維持在-10 dB左右時，既能維持與其他CD一樣的音量，又能兼顧大音量與悅耳性。

●RMS表

　　音壓的指針即為RMS數值。這是從一定時間（例如300毫秒）的音量平均值所計算出來的值，可以說數值愈高音壓也就愈高，而表頭指針激烈擺動的幾乎是

Low。所以不是說RMS的數值高，就代表聽覺上的音壓也高。如果Low的音量大且狀態持續時，RMS值雖然變高，但就如同前面的等響度曲線（參照P14）所解說的，其實與聽覺上的音量沒有直接的關係。

此外，數值會因為音量平均值的採樣時間設定而改變，因此利用使用的RMS表時有時候也會出現不一樣的值。建議各位先在自己的音響環境中播放各種音樂，藉此掌握大致的RMS值。

以我的工作環境為例，電子音樂的RMS值大約在-9 dB上下。有一陣子流行強調「爆音」的龐克搖滾時，RMS值則

設在-6 dB左右，不過也有那種音壓過大反而不適合聆聽的作品。

按照計算方式的不同，峰值表（peak meter）可以分成幾種類型，其中光是Magix Samplitude（等級為Pro X 2）就有20種（Fig04.7）。沒有哪個比較好或差，挑選一個自己用得習慣順手的即可。

最後，請嘗試看看P 10「02音樂的聆聽方法與監聽喇叭的擺放位置」提到的「以固定輸出音量聆聽音樂」的方法，訓練自己即使不盯著RMS表，也可以精確判斷出最合適的音壓（聽覺上的音量）。

Fig04.7　峰值表的種類有很多

 # 聲音印象取決於頻率平衡

▶何謂強大的Low?

●EQ的增幅等於減幅

在聲音製造中，EQ 的作用是補強不足的頻率、消除不需要的頻率，以達到想要的音色。不過若視為音色與頻率間的平衡，到了混音工程時EQ 就還有很多的用法。

下圖Fig05.1是把500 Hz 增幅10 dB 後的EQ 狀態。我們可以由此想像中頻被推高後的聲音厚度。但是這樣的EQ 設定下

所產生的音色，其實與500Hz 前後頻率減幅後的一樣（Fig05.2）。這樣的音色可以想像成削減High 與Low 後的低傳真音色。由於兩者的頻率平衡完全一樣的關係，因此（不考慮EQ 特性的話）可以視為相同的音色。整體聲音或音色的印象必須理解成是由頻率的相對平衡來決定。

輸出音量雖不同，但頻率的平衡是一致的。換句話說兩者的音色相同

● 以低音大鼓為例

請參考附的音源Track01，Track01收錄三種音色（Fig05.3）。三種音色的輸出音量（output level）完全一致（因EQ 增幅而上升的部分，利用推桿把音量調低／Fig05.4～Fig05.5）。

即使音量相同、且使用的取樣音源也相同，三種低音大鼓的音色卻有不同的印象。請透過頻譜分析器觀察各組，特別留意High 成分的狀態。

Fig05.3			
Track01的內容			
Kick1	最前面的四聲低音大鼓	原取樣	頻譜分析見Fig05.6
Kick2	中間的四聲低音大鼓	Fig05.4經過EQ 處理的結果	頻譜分析見Fig05.7
Kick3	最後的四聲低音大鼓	Fig05.5經過EQ 處理的結果	頻譜分析見Fig05.8

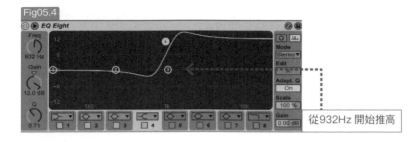
Fig05.4

從932Hz 開始推高

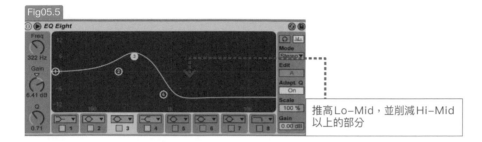
Fig05.5

推高Lo-Mid，並削減Hi-Mid
以上的部分

Fig05.6

Kick1的頻率分布。50Hz 處產生峰值。
帶來Low 強烈的印象

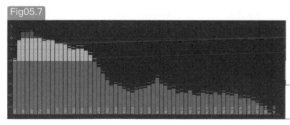
Fig05.7

Kick2的頻率分布。Low 的印象與Kick1
相同，但High 成分增加了

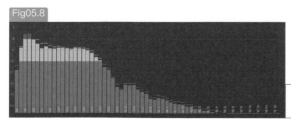
Fig05.8

Kick3的頻率分布。1kHz 以上的頻率也
大幅削減的關係，音量聽起來較小

由於峰值在50Hz處，因此原取樣的Kick1具有Low強烈的印象（Fig05.6）。Kick2與Kick3在各自的EQ設定下，產生不同的頻率平衡變化，但50Hz前後的頻率並未調整，所以Low的強度本身與Kick1「相同」。不過，Kick2是依照前面提到的等響度曲線理論，推高人耳聽覺敏感的頻率，因此相對上的頻率平衡偏向High（Fig05.7）。也就是說，就算同樣都出現50Hz，Low還是有比Kick1薄弱的感覺。Kick3少了人耳聽覺敏感的頻率，所以整體音量聽起來小（Fig05.8）。這是因為頻率平衡處在偏向Low的狀態，使得Low聽起來比Kick1強烈，但又因為Lo-Mid（中低頻）增幅的關係，相對來說50Hz的存在感也就薄弱，以至Low有與Kick1全然不同的印象。

請各位回想一下一開始說明過的「EQ的增幅等於減幅」原理。雖然50Hz的狀態不管在Kick1、Kick2或3都是一樣的，但因為Kick2的高頻率有增幅，從結果來說與削減更低頻率是一樣的意思。接下來就要解說這種原理在混音上的應用。

◎Low、Lo-Mid、Hi-Mid、High

各廠牌幾乎都是使用Lo-Mid、Hi-Mid（中高頻）的方式表現，這是將全頻率分成四分再替各頻率命名而來。

Low雖然指的是低頻率，但沒有指出從幾Hz到幾Hz屬於低頻率。例如，以前的硬體EQ就有以下的分類（Fig05.9／

Fig05.9　　API / 5500 Dual Equalizer（美製）

Fig05.10　　Drawmer / 1961 Vacuum Tube Equalizer（英製）

Fig05.10)。

將30Hz到20kHz的頻率分成四分，每個頻率之間又有一點重疊(Fig05.11)，大致是如此，不必拘泥於細節。接著再回到本章的主題。

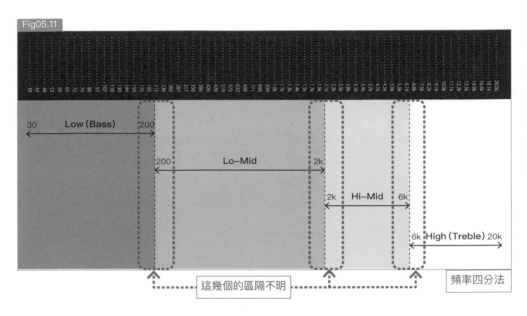

Fig05.11

30　Low(Bass)　200

200　Lo-Mid　2k

2k　Hi-Mid　6k

6k High(Treble) 20k

這幾個的區隔不明

頻率四分法

○ 想把Low推大的話

首先請參考音源Track02。

①開頭的四聲低音大鼓

由於沒有其他聲部擾亂低音大鼓，因此呈現Low聽起來強烈，低音大鼓清晰可辨的狀態。

②Mix1：接下來的兩小節

這是疊上其他音色的混音。聲音大多落在人耳敏感的1kHz至5kHz頻率，因此低音大鼓聽起來當然比獨奏時薄弱。

③Mix2：最後的兩小節

想要強化Mix1的Low時，不是調高EQ的Low，而是應該減少1kHz到5kHz頻率的成分。

由於頻率是相對的平衡關係，換句話說「提高Low＝壓低其他頻率」。最後兩小節就是EQ後的結果。為了方便各位理解，整首曲子都有使用EQ，而且可以說是極端使用EQ的例子，不過後面CHAPTER3在解說主控EQ(master equalizer)(P118)時就是這樣做。

具體的混音方法會在CHAPTER2說明，請先將頻率的重要性牢記在心。若沒有考慮到頻率，憑感覺混音的話，很容易發生Low單薄→只推EQ上的Low，導致小鼓稍微被遮蔽→把4kHz推高。腳踏鈸有點不清楚？→把7kHz推高。Lo-Mid聽起來好像有點薄……？→拉寬300Hz的Q幅度……。本以為混音會很順利、整體音量也會按照所想增大，但像上述這樣憑感覺手動調整EQ，反而無法做出品質穩定的混音了。

06 聲音本身的存在感＝強度

○強度有如謎題，卻是混音的本質

當比較自己與知名歌手的曲子時，請回想一下截至目前為止本書不斷出現的「強度」一詞，是否可感受到某種本質上的不同呢？專業製作的聲音即使編曲音數少，聽起來還是很漂亮，相比之下自己做出來的混音總覺得輪廓模糊，缺乏明快張力。即使加了 EQ，還是擺脫不了廉價感……。曾經混過音的人或多或少都有類似的經驗吧。

難道軟體合成器就一定不行？非得買音色更加結實的插件式效果（plugin）才行？我很難簡單回答各位。

各位有聽過 Roland／TR-808（Fig 06.1）嗎？這是 1980 年上市的早期電子鼓機，至今依然是很多人使用的機種。不過當時市面上已經有各種款式的電子鼓機，又為什麼只有 TR-808 的音色到現在依舊通用呢？因為 TR-808 的低音大鼓帶有豐沛的 Low，因此受到鐵諾克（techno）或嘻哈（hip-hop）重用的關係。不過若只是追求 Low 的強度，其他音源透過 EQ 同樣可以做到類似效果。但如此一來聲音質感就會變得非常曖昧。像 TR-808 這種能夠在音樂中展現深具魅力存在感的單體聲音，我將它稱為「聲音強度」。

Fig06.1

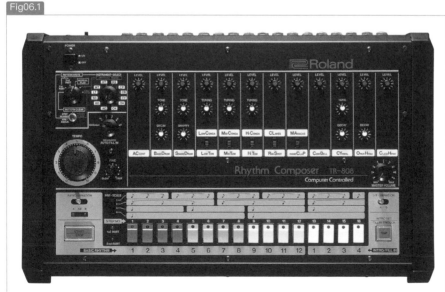

1980年
推出，
三年後
停產的
Roland
TR-808

24

●所謂的好音色

想必各位應該也知道，類比音源或器材之所以受到矚目，就是因為這是取得聲音強度的方法。類比聲音的確具有它的魅力，但光是添加類比聲音，並無法解決問題。因此，真正理解所謂有魅力、強度的聲音，並擁有聲音製造的技術就很重要。

Fig06.2

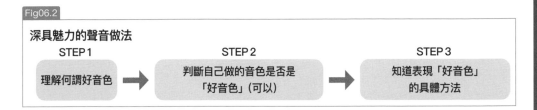

深具魅力的聲音做法

STEP 1	STEP 2	STEP 3
理解何謂好音色	判斷自己做的音色是否是「好音色」（可以）	知道表現「好音色」的具體方法

Fig06.2的三個步驟都必須確實做到，否則無法隨心所欲製造聲音。混音工程不是只有各聲部的音量或左右定位、通透的聲音、強勁的Low這些而已。

舉個例子說明。本書專屬音源Track03有三種聲音（Fig06.3），每八個小節就切換成不同的聲音。而且只使用DAW內建的一個鼓組與兩個軟體合成器。各位覺得哪段最有魅力呢？

在混音的階段，各個聲部的EQ或壓縮器（compressor）都應該被仔細地檢查，但是即使個別聲音聽起來很漂亮，組合起來的聲音也未必酷炫。由於每個人的聲音喜好不盡相同，因此我會盡量避免使用「低音大鼓的EQ／壓縮器要這樣做」等武斷的說法。相反地，為鼓勵各位按照自己的想法活用EQ與壓縮器，在此將提供各種可能性或技巧。

Fig06.3

	Track03的內容與筆者的見解
聲音A	1～8小節：只調整各聲部音量平衡 以常見的逐格輸入聲音為意象編成。所有的音都往前面拉，形成扁平的聲音。由於取樣音源／軟體合成器的單體聲音多半很華麗，不加以調整的話，就會變成這樣的聲音。這種聲音很容易製作。
聲音B	9～16小節：以主控EQ調整取樣音源／軟體合成器的華麗感 通常取樣音源／軟體合成器的4～6kHz之間具有相當豐富的頻率，如果混合數個聲部，就會形成聽起來不悅耳的「毛邊」聲音。因此混音階段非常重視如何調整這個頻率。這個聲音是以插件EQ削減凸出的頻率，平整頻率平衡後的結果。
聲音C	17～24小節：目的是做出華麗的聲音，利用外接（outboard）類比等化效果經主控EQ處理的聲響 聽起來很像聲音A，不過各聲部的音更加凸出、立體。例如，低音大鼓在聲音A是鬆垮無力，但在聲音C卻是結實有力。合成器的琶音（arpeggio）聲音輪廓也清楚可辨，是具有明確存在感的聲響。

 # 前級擴大機／類比輸出的重要性

▶類比器材的聲音果然不一樣

MP3
Tr.04～05

●前級擴大機／線路擴大機／頻道參數條

在一台PC上操作所有軟體合成器／取樣音源就完成音樂製作工程的型態，近年已成為常態。但很多專業音樂人或工程師還是會利用類比器材來製造聲音。對於那些沒有使用過類比器材的人而言，可能很難想像類比器材到底能帶來什麼樣的效果。

這裡提到的類比器材，具體上是指對線路訊號進行增幅的前級擴大機，以及結合壓縮器或EQ的頻道參數條（channel strip），這些器材本身通常也兼具麥克風前級的功能（Fig07.1）。此外，也會用到類比混音器。由於器材內部線路如何處理類比訊號，將影響輸出的音訊質感，因此不同機種也有各自明確的聲音特徵，但不會像電吉他破音效果踏板那樣，依不同機種能得到完全不同的誇張效果。類比器材主要追求的是聲音質感的細微變化，不同價位的器材在效果上的差異或許很微小。但是小小的細微變化就能翻轉聲音整體的印象。

Fig07.1	
幾種類比器材	
前級擴大機／麥克風前級	頻道參數條
API / 3124+	AMS Neve / 1073DPX
Solid State Logic / Alpha VHD Pre	Millennia / STT-1

●前級擴大機的作用

為了讓各位有具體的感受想像，本書音源的Track 04有收錄以電子音樂混音用類比混音器輸出的軟體合成器聲音。這是PC內部輸出與類比輸出的比較，不知各位覺得哪個比較有魅力？覺得哪個聲音是類比輸出？

既沒有使用EQ也沒有使用壓縮器，但通過前級擴大機的音訊不管在音色質感或強度上都有明顯變化。類比輸出之後聲音聽起來更往前凸出，這就是具有實感的聲響。並非是建議各位購買高價位的類比器材，主要目的是介紹類比器材在聲音塑造上的一種可能性。無論怎麼調整插件式效果都無法得到想要的聲音時，類比器材或許就是解決問題的方式。

●類比混音器的作用

接下來是以更容易做到的類比輸出的方式，請聽平價的類比混音器的音訊（Track 05）。前半是內部輸出，後半是通過類比混音器。 聲音質感上沒有太大差別，雖然同樣是以正規式（normalization）處理，經過類比混音器的音訊，聽起來有比較大聲的感覺，也就是說聲音處於比較「厚」的狀態。還有延遲音的效果也帶來些許低傳真的感覺。

想要更加有效果地使用類比混音器的話，大量利用混音器內建的EQ組件或許較能帶來有趣的結果，只是混音器內部的雜訊會是問題。便宜的類比器材缺乏雜音隔離線路，所以會產生相當程度的底噪（floor noise），每個音軌都通過類比混音器的話，就會產生清楚的底噪，這種時候最好將類比輸出的音訊集中在主要聲部，或是統合為主幹混音（stem mix，同一系統的聲部集中在一個訊號匯流排〔bus〕）輸出。

●類比聲音的魅力

前一節（CHAPTER 1「06聲音本身的存在感＝強度」）與本節都是針對聲音的強度進行說明，也特地介紹一些平常難以嘗試的方法。這麼做主要是想說明講究聲音還有這些方法可以使用。

類比器材擁有一種插件式效果絕對表現不出來的質感，所以與其買五組插件式效果，倒不如買一台類比器材。例如1970年代錄製的唱片，聲音深具魅力的不在少數，但當時基本上只以（硬體）EQ與壓縮器進行混音工程。那時候的器材沒有現在的插件式效果EQ可以指定單一頻率的功能，也無法自由改變Q幅，所以不難想像以前的錄音室裡會出現「你看EQ調這樣可以嗎？」、「不錯喔！」之類的對話。

如果是以前的方法，通常仔細錄下演奏聲響，然後只要簡單地混音，就能獲得充滿魅力的聲音。與之相比，現在的方法，尤其是個人工作室的DAW混音，感覺上充斥著「彌補軟體合成器、取樣音源的弱

點，或以EQ、壓縮插件式效果修飾便宜麥克風或麥克風前級的薄弱感」等消極的作業形式。話雖如此，還必須視製作環境與個人巧思。接下來將說明混音的各種技術，講究細節的同時，也別忘了以寬廣的視野俯瞰音樂。

本節最後來揭曉Track 04的正解。前半是內部輸出，後半是利用SSL（Solid State Logic）的 Alpha Channel 輸出的類比聲音。

COLUMN

●取樣頻率／位元率

音訊 CD 一般採取44.1kHz／16bit 的規格，但隨著近年高解析度錄音(Hi-Res)的盛行，DAW／音訊輸出入介面的取樣頻率最好也能高於CD 品質。種類如下表的組合。音樂串流服務網站指定的規格也依照下表，沒有特別指定但想要比CD 的音質高，建議選擇48kHz／24bit 的規格。

位元率（bitrate）是音量的分解能力，16bit 即二的十六次方（65,536階），24bit 則為二的二十四次方（16,777,216階）。不論是樂器、殘響的餘韻，或淡出結束的極小音量段落，都可以聽出明顯的差異。

一般的取樣頻率	位元率
48kHz／88.2kHz／96kHz／192kHz	24bit／32bit float

●訊號抖動（dither）處理

以CD 品質以上的取樣頻率／位元率，混音輸出成CD 用的44.1kHz／16bit 檔案時，因向下轉檔（down-converting）而造成訊息的錯位，就會產生不自然的聲響。因此為防止轉檔失敗，就要開啟訊號抖動。內部運算方式的不同，也會讓訊號抖動處理產生不同結果，所以DAW 若有幾種不同的訊號抖動選項，最好各種選項全部都實際輸出一次，以掌握每種處理的特徵。

若是委託業者進行母帶後期製作（mastering），或混音與母帶後期製作採分開作業時，就不需要向下轉檔，檔案直接以作業時的取樣頻率／位元率輸出，當然這時候也不必開啟訊號抖動。

Basic technique of audio mixing & sound making

混音與聲音製造的基礎技巧

混音第一步是掌握各聲部的個性與角色。
先以等化器形塑音色；以壓縮器調整音壓，
再使用插件式效果設計聲音……。
在賦予一首曲子原創性的過程中，這樣的作業缺一不可。
然後經過一道又一道細膩的處理，逐漸形成具有「強度」的音色。
本章將說明如何為自己製作的素材增添效果的基礎技巧。

CONTENTS

利用EQ操作來想像頻率

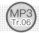

> ▶理解頻率之後，操作EQ時也會跟著改觀！

○分成四部分的頻率

　　CHAPTER 1的「05聲音印象取決於頻率平衡」（P20）將頻率分成四個區段。提升混音品質的第一步，即是理解Low、Lo-Mid、Hi-Mid與High各自在音樂裡聽起來是何種樣貌。

　　首先，請先啟動DAW，如同右圖所示設定EQ參數（Fig01.1），將各頻率的Q幅設到寬窄適中的範圍（在此不必調到很準）。

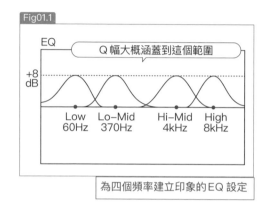

Fig01.1

為四個頻率建立印象的EQ設定

　　在本書附的音源Track 06裡，每兩小節就調高或調低個別頻率的音量（Fig01.2）。可以的話先隨便輸入一首曲子到自己的DAW裡（自己的曲子更理想），聽聽看大幅增／減各個頻率之後聲音印象會有怎要的改變（由於頻率推高也會增大音量，所以最好在主控音軌串一組限幅器〔limiter〕）。四個區段可利用頻率的數字來記憶，也可以利用圖像記憶，例如這一帶是常使用EQ的Lo-Mid（中低頻）之類，來幫助自己記住。

Fig01.2

1~2小節	3~4小節	5~6小節	7~8小節	9~10小節
無EQ	60Hz增幅6dB	60Hz減幅6dB	370Hz增幅8dB	370Hz減幅8dB

11~12小節	13~14小節	15~16小節	17~18小節	19~20小節
4kHz增幅8dB	4kHz減幅8dB	8Hz增幅8dB	8Hz減幅8dB	無EQ

Track 06 裡是增幅／減幅8dB的極端聲音，不過建議各位以每次加1dB或減1dB的幅度，聽聽看聲音有怎樣的變化。接著進一步前後調整四個頻率，例如若是Lo-Mid，可在200Hz到2kHz之間移動看看。如此一來應該會有類似「稍微拉低270Hz一點，可凸顯低音大鼓的輪廓，相反地，推高會失去低音大鼓的輪廓」等心得。這樣的嘗試長期累積下來，對每個頻率的印象不但變得具體明確（Fig01.3），EQ操作上也比較不會猶豫不決。

這裡需要留意的是，「稍微拉低270Hz一點，可凸顯低音大鼓的輪廓」未必適用於所有的低音大鼓音色，因此死記參數反而很危險。舉個例子，為了判斷正在EQ處理中的低音大鼓，該增／減哪個頻率才能凸顯低音大鼓的輪廓，最好實際對不同的頻率進行增減幅，然後確認並且逐一記住聽起來的印象。

Fig01.3

四個頻率的印象	
Low：60Hz前後（30Hz～200Hz之間） 低於60Hz（本書稱為Super Low）屬於重低音的頻率。如果只就電子音樂而言，是一個多加也不會讓曲子產生破綻的頻率，因此可以大量運用。一旦減少就會使曲子聲響變輕，由此可見這個頻率的重要性。	Lo-Mid：370Hz前後（200Hz～2kHz之間） 在240Hz至400Hz之間的頻率，主要影響音色厚度或整首曲子的氣氛。 我從事母帶後期製作的時候，常碰到可能是太想要讓音色渾厚，而將這個頻率異常推高的案子。不過Lo-Mid太強烈會使整體變得模糊不清，聲音輪廓也會不清楚。若是整體聲響缺乏通透感、速度感，大部分都可以藉由削減Lo-Mid解決。但減太多又會變成單薄的聲響。
Hi-Mid：4kHz前後（2kHz～6kHz之間） 3kHz～5kHz是人耳最敏感的頻率，強調Hi-Mid可以讓聲音變得華麗，但也可能變成刺耳的聲音。吉他最好聽的頻率在4～5kHz之間，所以若是吉他手混音的話，往往會強調這個頻率。但強調過頭會顯得刺耳，調整時要特別留意。	High：8kHz前後（6kHz～20kHz之間） 8kHz附近是可為聲音帶來閃爍感的頻率。增幅使聲音變得氣派，但增加太多又會變得刺耳令人心生恐懼。

ＣＯＬＵＭＮ 插件式等化效果又太過於方便？

DAW剛推出時的插件式等化效果功能很簡單，相較之下，現在大多是6～8個頻率，甚至還附頻譜分析，非常容易使用。不過，若從EQ的操作慣性來看，過去的簡單介面可能比較容易理解。因此，本書之所以將全頻率分成四塊，是因為一開始就列這麼細的分類，也不可能立刻熟練EQ的操作。實際上，我大部分時候都使用外接硬體EQ，那些器材也只有四個頻率。但很意外地只要有這四個頻率，就可以隨心所欲調整各種音色。這也是建議各位要掌握四頻率的原因。在此介紹一種最適合用於練習四頻率操作的免費VST EQ。

這款EQ介面看起來很復古有趣。由於介面沒有頻譜分析視窗，只能憑耳朵判斷，因此反而容易理解四頻率的作用意義或各頻率的特徵。

Variety Of Sound / BootEQ mkII

02 理解 EQ

▶知道參數的用途，以便精確處理音訊

○參數等化器

　　EQ 分 成 參 數 等 化 器（parameter equalizer）與 圖 形 等 化 器（graphic qualizer）兩種類型，通常 DAW 內建 EQ 屬於前者。一般的參數等化器通常具有三至八個頻段，各頻段可以任意指定頻率，Q 幅也可以自由調整，只要充分運用就能成為強大的工具（Fig02.1／Fig02.2）。

　　圖形等化器是一種分別針對三十個左右的頻段進行增減幅的構造，雖然不能準確控制頻率，但因為操作容易又快速，所以音控現場經常使用（Fig02.3）。

　　在混音工程上幾乎都使用參數等化器，因此先來認識每個參數的作用與意義。

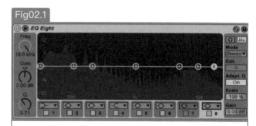

Fig02.1

Ableton Live 內建 EQ Eight 是八頻段參數等化器。視窗背景可顯示頻譜分析器，相當方便找出要等化的分頻點

Fig02.2

Waves／V-EQ 4是重現Neve 控制面板的參數等化器。這種類型具有帶通（band-pass）與高通／低通（high-pass／low-pass）式濾波器的結構，可選擇固定頻率。Q 幅只有兩種選擇，其實這就是外接效果器的基本配置

Fig02.3

Waves／GEQ Graphic Equalizer 具有典型的圖形等化器外觀，插件版附有頻譜分析器，使用上更加方便

○參數等化器的參數

　　接下來是從實際的參數畫面逐一確認控制單元（Fig02.4）。

①Gain（增益）/ Frequency（頻率）/ Q（集中幅度）

　　這三種參數，只要實際操作一遍就能很快理解。例如，將500Hz（Hz= 赫茲：頻率單位）增幅（gain）15dB，Q幅調寬如同 Fig02.5 圖示；Q幅調窄則是 Fig02.6 的狀態。

②濾波器的種類

　　這是活用參數等化器必須掌握的重點。

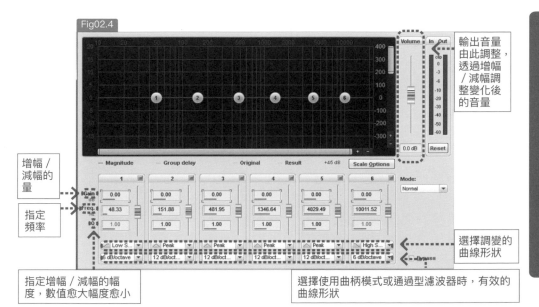

Fig02.4

輸出音量由此調整，透過增幅／減幅調整變化後的音量

增幅／減幅的量

指定頻率

選擇調變的曲線形狀

指定增幅／減幅的幅度，數值愈大幅度愈小

選擇使用曲柄模式或通過型濾波器時，有效的曲線形狀

將500Hz的Q幅調寬後增幅

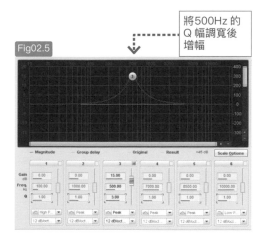

Fig02.5

將500Hz的Q幅調窄後增幅

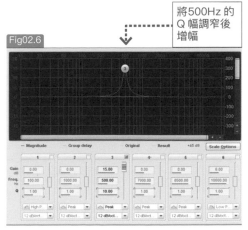

Fig02.6

③Peaking（峰值模式）

　　將指定頻率設為頂點，增幅時頻率呈山型，減幅時呈谷型。頻率的調整就是增／減幅，混音作業中主要使用的就是這種峰值模式（Fig02.7）。峰值模式也有人稱為「Bell」。

④Shelving（曲柄模式）

　　高頻曲柄（hi-shelving）是指針對指定頻率附近以上的頻率進行以統整為目的的增／減幅，低頻曲柄（lo-shelving）則是指針對指定頻率附近以下的頻率進行以統整為目的的增／減幅。由於曲柄模式影響的頻率範圍廣，因此音色也會隨之大幅變化。為了使聲音變輕，而對 Lo-Mid 以下的頻率進行減幅，或者是為了製作明亮的聲音，而對 High 進行增幅都是曲柄的用法（Fig02.8）。

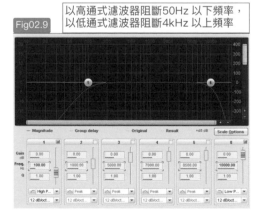

Fig02.7 以峰值模式將150Hz 減幅10dB／將1.4kHz 增幅10dB 後的狀態

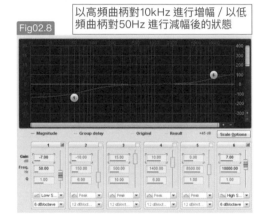

Fig02.8 以高頻曲柄對10kHz 進行增幅／以低頻曲柄對50Hz 進行減幅後的狀態

⑤高通式濾波器／低通式濾波器

　　這是只對阻斷目標頻率有效的濾波器，高通（hi-pass）式濾波器是讓 High 通過，阻斷Low；低通（Lo-pass）式濾波器則是讓 Low 通過，阻斷High。高通式濾波器通常使用於完全阻斷人聲、吉他、合成器等不必要的Low（Fig02.9）。

⑥Octave（八度音）

　　Q 的 幅 度 單 位 是 八 度 音，而6dB／Octave 指的是在前後一個八度音距離間，產生6dB 的變化（Fig02.10）。雖然有不少參數等化器是不採用八度音單位，而使用獨立的測量單位（例如1～100等）。不過，為方便指定通過型濾波器的斜度（slope）精確度，也有以八度音標示數值。

Fig02.9 以高通式濾波器阻斷50Hz 以下頻率，以低通式濾波器阻斷4kHz 以上頻率

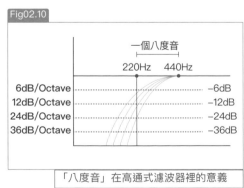

Fig02.10

一個八度音
220Hz　440Hz

6dB/Octave ……………………… −6dB
12dB/Octave ……………………… −12dB
24dB/Octave ……………………… −24dB
36dB/Octave ……………………… −36dB

「八度音」在高通式濾波器裡的意義

03 找出分頻點的方法

▶沒有確實的頻率等化，就無法提升混音的品質

●想像一下理想的音色長什麼樣子

　　頻率等化有兩個目的，一個是讓聲音成為想要的聲響（音色），另一個是取得在整體聲響中的平衡（Fig03.1）。前者是將想像中的理想音色具體製作出來，後者是操作各聲部中的音色發聲方式。為了明確表現出理想的音色或聲響，得先大量聆聽音樂，並牢記自己喜愛的聲音。話雖如此，一般只要有概括的印象，就可以進行頻率等化作業。例如，聽起來悶悶的，會想到要讓聲響輪廓清晰；或者High聽起來刺刺的，會想調柔和一點……只要有這樣的概念，就可以馬上啟動等化器進行調整。

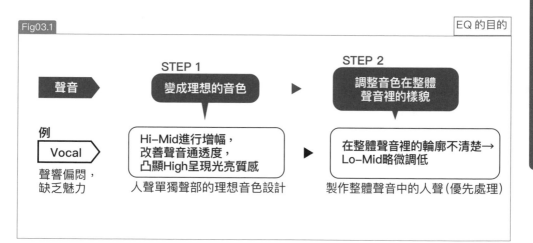

Fig03.1　　　　　　　　　　　　　　　　　　　　　　　　EQ 的目的

聲音　▶　STEP 1　變成理想的音色　▶　STEP 2　調整音色在整體聲音裡的樣貌

例
Vocal　▶　聲響偏悶，缺乏魅力

Hi-Mid進行增幅，改善聲音通透度，凸顯High呈現光亮質感
人聲單獨聲部的理想音色設計

▶

在整體聲音裡的輪廓不清楚→Lo-Mid略微調低
製作整體聲音中的人聲（優先處理）

●先增幅，再調整

　　接著是以低音大鼓為例，說明EQ作業的操作順序。Track07的前八道鼓聲是原本的音色。Low 聽起來不錯，不過就當做我們不喜歡目前的起奏音（attack）好了。EQ用在這裡的目的就是讓起奏音變「圓潤」一點。
　　首先把等化效果調整成次頁 Fig03.2

的峰值模式（peaking type），不要太窄也不要太寬的程度。　接著增幅5～10 dB 左右。這樣準備工作就告一段落了。一面循環播放低音大鼓音色，一面調動頻率，找出起奏音較明顯的分頻點。找出可能的頻率就可以動手減幅。減幅後還是很在意大鼓的起奏音的話，就用同樣的方法找出第

二個不想要的頻率。以這種方法找出不想要的頻率並且阻斷，就是等化作業的基本程序。

Track07頭八聲低音大鼓之後的部分，是將實際用EQ找出分頻點的作業直接收錄進去。

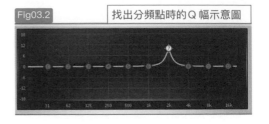

Fig03.2　找出分頻點時的Q幅示意圖

Track07的內容	
0:00～	原本的低音大鼓音色八聲
0:06～	找出起奏音的分頻點 (第一遍) →找到4.86kHz
0:20～	再找出起奏音的分頻點 (第二遍) →找到6.97kHz
0:38～	還是不滿意，所以又找其他的分頻點 (第三遍) →找到848Hz
0:58～	三個頻率減幅後的結果音色

●Q幅的調整與增幅／減幅的量

找到要等化的分頻點時，就可以進行減幅處理。在Q幅的調整上，可能會面臨不知道如何判斷什麼程度的幅度是最佳的情況。不過，還是可以從以下的法則來思考。

①Q幅小時特定頻率容易聚焦，音色變化小→適用於修正峰值強的頻率

②Q幅大時音色變化明顯→適用於改變聲響的印象

換句話說，EQ的效果與Q幅有密切的關係。至於數值的準確度則可以暫時不管。先以自己的耳朵判斷，只要自己覺得可以即可。以Track07的低音大鼓音色來說，是以848Hz做為分頻點，不過分頻點前後的頻率也做了緊密起奏音之類的些微差異強化。這時候加大Q幅，EQ的套用會得到比較好的效果。另一方面，在4.86kHz與6.97kHz兩個的分頻點，由於起奏音聽起來感覺緊迫，所以縮小Q幅（Fig03.3）。

流程大致為以下五個步驟。

①增幅之後找出分頻點的目標頻率

②馬上增幅／減幅

③一面視EQ效果，一面調整Q幅

④再次調整增幅／減幅的量

⑤重複以上步驟，直到滿意為止

增幅／減幅的量並沒有一定的標準，嘗試調整增益直到自己覺得可以的狀態即可。

Fig03.3

已找到起奏音的分頻點之EQ狀態

◉利用頻譜分析器確認

以頻譜分析器解析得到的低音大鼓音色頻率分布如 Fig03.4 所示，可以知道峰值出現在 59Hz 的位置。而且低於峰值的頻率也相當凸出。以 EQ 強調低音大鼓的 Low 時，應該避免對 59Hz 以下的頻率進行增幅。由於「峰值」表示「音量很大」，所以再用 EQ 增幅就會變成很刺耳的音色，而且 59Hz 在頻率平衡上也太凸出，以至整體音壓難以提高。如同在 CHAPTER 1 的

說明，因為音色是由頻率平衡來決定，假設想要讓 59Hz 更凸出的話，應該削減高於 59Hz 的頻率，如 1kHz 或 4kHz 前後，讓 59Hz 相對性地強調出來。

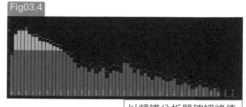

Fig03.4

以頻譜分析器確認峰值

◉編曲中的等化作業

剛才是一面聽低音大鼓的音色一面利用 EQ 製作音色，但是在混音作業中，如果不注意編曲整體的聲響，肯定無法做出自己理想的聲音。有可能單獨低音大鼓的起奏音明明很強，但實際放到編曲中卻只是剛剛好的感覺，所以要不斷切換個別播放與整體播放來進行比較作業。實際在作曲時，通常會把鼓組完成到一定程度，再逐步加上貝斯與其他聲部，所以會一面編排一面適量調整 EQ 的參數設定。

例如，在聲音容易集中的 Lo-Mid 中，因重視樂器個別的聲音厚度，而調到必要以上的程度。

Lo-Mid 在整體頻率中的比率大致有一個定量。因此，若將混音整體視為 100%，即使所有聲部都重疊在一起，總和也不會超過 100%，這就是重點（Fig03.5）。

如 Fig03.6 所示，在眾多混音方式當中，有先決定想要補足哪個聲部的 Lo-Mid，其他部分則盡可能削薄的方法（平衡 A），也有保留所有聲部的 Lo-Mid，讓整體不超過 100% 的方法（平衡 B）。此外也還有其他的方法。

這種感覺是最難掌握的部分，也關係到混音的整體質感。實際上的混音會依照曲子需求而有所不同，後面在練習用素材「song1」的混音解說（P42）以及 CHAPTER 3 還會說明。

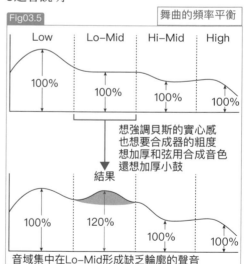

Fig03.5　舞曲的頻率平衡

想強調貝斯的實心感
也想要合成器的粗度
想加厚弦用合成音色
還想加厚小鼓

音域集中在 Lo-Mid 形成缺乏輪廓的聲音

Fig03.6

平衡A		平衡B	
貝斯	80%	貝斯	50%
旋律合成音色	5%	旋律合成音色	10%
和聲合成音色	5%	和聲合成音色	5%
小鼓	10%	小鼓	35%
	100%		100%

考量 Lo-Mid 各聲部的平衡

04 壓縮器

▶控制音量峰值，讓聲音勇猛渾厚的工具

◎壓縮器的操作原理與用途

如果不充分理解各種參數的意義，就無法隨心所欲使用壓縮器。因此，這裡要說明壓縮器的操作原理與參數的功能。

壓縮器（compressor）是一種能把超過一定音量水平的音訊壓縮（降低音量）後輸出的效果。先設定好音量臨界值（threshold）與壓縮比（ratio）參數，結果上會得到平均化的音量大小（動態）。

假設我們錄製（播放）一段人與人交談的片段。一般交談都會有對話小聲與笑得很大聲的狀態。音量大小差異相當大。在數位錄音的時候，為了避免音訊出現削波（clip），會需要把錄音電平調整到談笑聲不至於錄到破音的程度。不過如此一來，也會使普通的說話聲或小聲的交談聲變得難以分辨。因此，利用壓縮器將笑聲音量壓縮至小聲，降低與說話聲的音量差，就能提升整體音量，讓小音量交談與笑聲聽起來是同樣的音量（Fig04.1）。這就是壓縮器本來的用途。

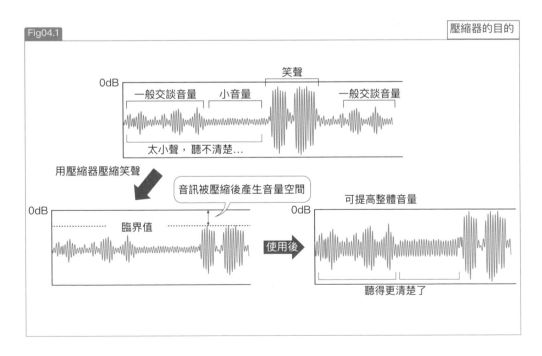

Fig04.1　　　　　　　　　　　　　　　　　　　　　　　壓縮器的目的

●壓縮：臨界值→壓縮比→補強增益

首先要設定臨界值做為壓縮器的啟動條件。只要比預設臨界值大的音量，就會啟動壓縮器。壓縮器一啟動，超過臨界值的音訊就會被壓縮。壓縮比標示成2：1、5：1等，壓縮比2：1表示超過臨界值的音訊，會被壓縮到原來音量的二分之一，因此可以說5：1的壓縮比大於2：1。由於壓縮比愈大，被壓縮的音量也就愈小，所以這些部分要以補強增益（makeup gain）拉回來（也就是恢復成原來的音量）。以上就是壓縮器的壓縮運作構造（Fig04.2）。

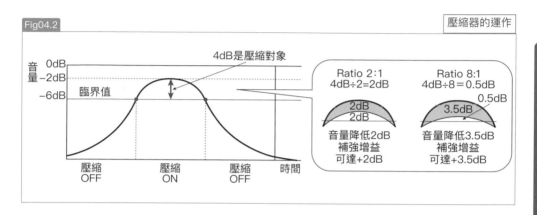

Fig04.2　　　　　　　　　　　　　　　　　　　　　　　壓縮器的運作

●微妙差異：起音時間（attack time）／釋音時間（release time）

壓縮的狀態是由臨界值與壓縮比決定，但像是打擊樂器與人聲等音色的起音時間長短不同，所以不會一律以同樣設定進行壓縮。為有效控制壓縮時的音量變化過程，這時會設定起音時間與釋音時間（Fig04.3）。

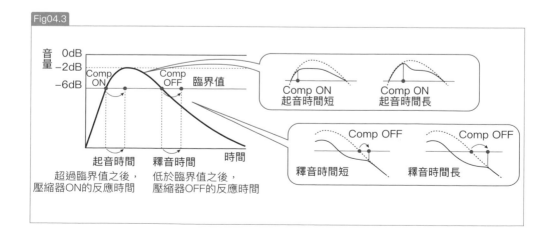

Fig04.3

起音時間是指超過臨界值、壓縮ON的指令出現之後，到實際開始壓縮之前的時間。起音時間長短會影響音色的印象，例如在壓縮小鼓音色時，如果想保留小鼓原始音色具有的自然起奏音，可以將起音時間調長，延後壓縮器開始作用的時間。反之，如果縮短起奏音的反應時間，會因為小鼓的起奏音被壓縮，以致聲響的印象發生變化。這是起奏音被壓扁的狀態，起音時間變短會產生所謂「壓縮味強」的音色。

釋音時間指的是音量低於臨界值之後，到實際關閉壓縮功能為止的反應時間。釋音時間愈短，愈快回到原本的波形狀態，隨著些微的差異設定會使音色聽起來有波動感。當釋音時間長時，即使原本的音量已經低於臨界值，壓縮器也不會變成關閉狀態。如果在速度快（音符密集）的樂句上套用釋音時間長的壓縮，就會發

生下一個音符發出聲音時壓縮器還沒有關閉、維持在壓縮的狀態。如此一來壓縮器就無法發揮「音訊動態平均化」的原本功能，形成只是被壓縮過的聲音。當然程度有輕有重，不過這類絕對不是很好的壓縮方法。

由於釋音時間的狀態會影響音樂律動（groove）的印象，在參數設定上就更應該慎重。設定方法以GR（gain reduction 增益抑制）指針與曲子節奏同步擺動為基準。如果GR指針一直停在同個位置沒有擺動，就表示音訊處在壓縮狀態，給人缺乏起伏的印象。這種時候可以縮短釋音時間，只要GR指針有隨著曲子節奏擺動，就是最佳的設定。指針並不是慢慢地消下去，而是靈活地擺動。擺動又關係到臨界值與壓縮比，設定的同時必須調整每個參數。

◎透過曲態控制壓縮細節

曲態（knee）是指壓縮器啟動狀態下，調節套用在原本音訊上的敏銳度。

曲態分為敏銳啟動壓縮的「硬曲態」與和緩啟動壓縮的「軟曲態」，有些還有附可調整曲態參數的強弱。硬曲態帶有衝擊感（percussive）的印象（壓縮感強

烈），軟曲態帶有自然壓縮（萬用型）的印象（Fig04.4）。大部分的壓縮插件式效果都沒有附曲態參數，這種情況下只能使用壓縮器預設的曲態，因此也就成為這類壓縮器的特徵。

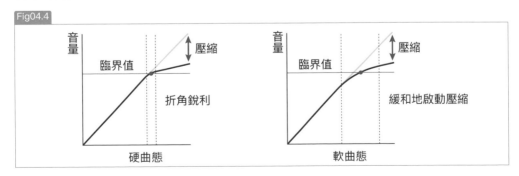

Fig04.4

這些設定的結果，可以利用GR儀器確認音量實際減少多少（Fig04.5）。GR儀器的測量單位為dB，當壓縮器作用時，指針會往左跳動。假設GR指針指向-3dB，就表示音量比原本音訊少3dB，用肉眼就可以確認壓縮程度。當然GR儀器的擺盪幅度愈大，也意味著壓縮效果愈強。

Fig04.5

外接式壓縮器的GR儀器

●PEAK 與 RMS

插件式壓縮器之中，也有可選擇PEAK與RMS偵測訊號的類型（Fig04.6）。這兩種方式，在偵測輸入音量的方法上不盡相同。

PEAK（峰值）是一種可以迅速反應突然大音量輸入的類型，就壓縮器的主要功能為「壓縮過大訊號」而言，利用該類型再適合不過。另一方面，RMS（Root Mean Square 均方根值）的運作機制較接近人耳聽覺習慣，因此該類型不是瞬間壓縮超過臨界值的音訊。由於這種做法壓縮出來的聲響聽起來相當自然，如果壓縮器串在主幹混音的匯流排（bus），可以試試採用RMS方式偵測訊號，兩種做法處理的聲音，在縮短起音時間參數時就可以聽出差異。

依照不同的目的性，EQ和壓縮器的設定方法可以相當多種。在電子音樂製作方面，有時也會很積極地當做聲音製造的效果來使用。接下來將以實際的曲子為題材，具體說明各種效果的用法。

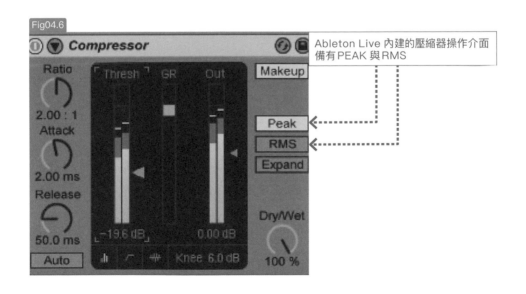
Fig04.6

Ableton Live 內建的壓縮器操作介面備有PEAK 與 RMS

 # 各聲部的音量平衡是混音的第一步

▶從電子音樂看音量平衡

○混音素材 download 與在 DAW 上的配置

請各位下載本書專屬的音源／素材檔案，將「song1」檔案夾裡的八個音檔放到 DAW 主畫面上（下載網址請參照 P 4）。

以一般的音軌配置而言，由上往下依序為「鼓組→貝斯→鍵盤類、吉他→其他」（Fig 05.1）。如果是自己習慣的排列方式，當然可以不用按照這個順序。

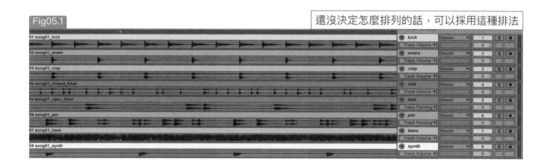

Fig05.1　　　　　　　　　　　　　　還沒決定怎麼排列的話，可以採用這種排法

○各聲部的平衡

說到 2Mix 的最終音量，我是讓整首曲子最大音量的段落，保持在峰值表的 -2 至 -6dB 之間。因為後面進入母帶後期製作還會提高音壓，所以混音階段最好不要把限幅器（limiter）／極大化效果器（maximizer）加掛在主控音軌上。如果在混音階段就先過這兩種效果，會使得 Low 一直處在被壓縮的狀態下播放，而無法得到正確的音量平衡。另一方面也會因為限幅器／極大化效果器本身為音訊帶來的質感變化，而無法正確地使用 EQ 來調整聲響。由於交到母帶後期製作工程師手上的 2Mix，音量必須低於峰值，因此如果混音階段就過限幅器／極大化效果，那麼最大音量就會超過 0dB，音量平衡與聲響質感也會產生變化，甚至得退回混音階段重新作業。

作業時若不使用限幅器／最大化效果器，播放音量當然會比較小，所以作業中要把擴大機、錄音介面的音量調大。

混音作業中的音量注意事項
①最大音量定在 −2dB 至 −6dB 之間→以峰值表確認 ②主控音軌不要加限幅／極大化效果→推高播放音量

●低音大鼓的音量

　　EDM 等曲風的厚重低音，通常會在一開始時先決定低音大鼓的音量，並以此做為整體音量的基準。由參數大小而言，先預想今後的各種聲部重疊時的情況，將低音大鼓單體以音量推桿調節至 -8dB 左右。單獨播放低音大鼓的音軌（或是將其他音軌靜音），一面確認混音器的音量電平指示燈，一面決定低音大鼓的音量。

●小鼓／拍手音的音量

　　接著確定小鼓的音量。基本上小鼓與低音大鼓的音量差不多，如同等響度曲線所見，由於小鼓是比低音大鼓容易分辨的聲部，假設低音大鼓維持在 -8dB 左右，小鼓的音量就會比低音大鼓略小。接下來調整小鼓的音量推桿。由於小鼓的音量會受到其他聲部的加入而產生變化，因此目前的階段只要先調出一個大概程度即可。

　　然後輪到拍手音（clap），當拍手音與小鼓音色同時間發聲時，可以當做同一音色處理。如果拍手音與小鼓在不同拍點上，則要視為獨立的聲部。在「song1」裡的小鼓與拍手音是同時出現的，所以如果推高拍手音的音量，「小鼓＋拍手音」的音量總和就會比低音大鼓大。這種時候通常會將小鼓音量拉低並推高拍手音，不過光是取得與低音大鼓之間的音量平衡就已經花了不少時間。因此可以將小鼓與拍手音歸類到同一個 bus（匯流排）處理。

　　不同的 DAW 也會有不同的操作方法，但概念相通。首先開啟一個 bus（有些是寫 Submix Bus）音軌，並且命名為「snare bus」。接著將小鼓與拍手音的音訊輸出連到這個「snare bus」上（Fig05.2）。設置就完成了。

　　以匯流排輸出的好處之一，就是定出小鼓與拍手音的音量平衡後，只要調整 bus 音軌的音量推桿，就可以同時控制兩個聲部音軌的音量（次頁／Fig05.3）。甚至可以為個別音軌加掛不同效果。此外，以 bus 統整的音軌可以視為一個音色，統合起來一起過效果處理，因此這樣的做法也具有整體感。

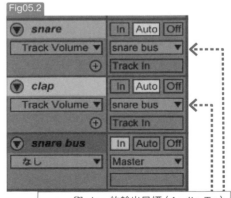

Fig05.2

snare 與 clap 的輸出目標（Audio To）變成 snare bus

Fig05.3

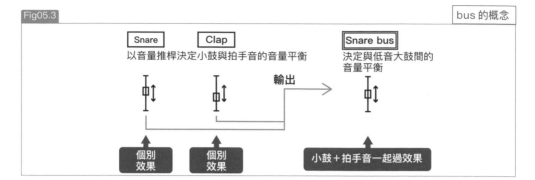

接著開啟 snare bus 的單獨播放模式，調整拍手音的音量推桿，以找出與小鼓的音量平衡。音量平衡也有許多調整方法，光是小鼓音色就有相當魄力時，大多會把拍手音當做增添效果，而盡量控制音量。先從兩者之中找出一個較強的音色，再決定音量平衡也可以。重點在於音量平衡帶來的音色印象有所差異，所以沒有標準答案。這裡使用的拍手音是保持在能為小鼓帶來一點點光彩的程度，是以小鼓音色為主，拍手音為陪襯性質的感覺。基本上小鼓類的音場定位是以正中央為主，想讓拍手音容易分辨的話，可以稍微偏到一邊。

決定小鼓與拍手音的平衡之後，建議在播放低音大鼓與 snare bus 的同時，以音量推桿調整小鼓＋拍手音與低音大鼓之間的音量平衡。

○腳踏鈸的音量

腳踏鈸（hi-hat、縮寫 HH）是一種通透感的音色，基本上以打點與小鼓重疊時腳踏鈸的音量會被蓋過為主要做法。腳踏鈸分成兩軌編排，和小鼓的做法相同，先將兩軌收整到一個匯流排，再決定腳踏鈸開放音（open hi-hat）與腳踏鈸閉合音（closed hi-hat）的音量。腳踏鈸也是音場定位多半偏向一邊的聲部。

真實類鼓組一定會讓腳踏鈸的開放與閉合固定在同一定位，不過電子音樂可以無視這個觀念，大可自由調整音場定位。想讓腳踏鈸的音色被聽見，基本上會把左右定位設在三點鐘或九點鐘方向，與低音大鼓、小鼓分開。如果將腳踏鈸定位在正中央，也可能會使鼓組整體上呈現渾然一體的奇妙變化。這就要看個人喜好調整了。

○其他打擊類的音量

這裡所說的打擊類並不是康加（conga）或邦果（bongo）之類的手拍鼓類，而是指在電子音樂中的各種效果類聲音或噪音類的素材，這些聲音為節奏擔負影子使者的角色。打擊類聲音的作用有很多，例如簡單的鼓組擺在音場的前面能表現強烈節奏、或擺在後面以不太顯眼的聲音演奏十六分音符，增添節奏的質感、還具有填補不同頻率間的空隙等效果。以提升節奏音軌品質為目的來說，這是簡單就能達到的方法。

在作曲構思的階段，曲子可能還處於

具體意象尚未成形的狀態，不過到完成之前都可以在這個聲部嘗試加掛各種效果。然後，在監聽低音大鼓、小鼓、腳踏鈸的同時可先暫時決定音量大小。

○ 將鼓組音軌集合收進一個bus裡

鼓組音軌的音量平衡決定好之後，就可以在貝斯與合成音色的增加過程中，調整鼓組聲部整體的音量。為使流程順暢無礙，在此製造一個鼓組的bus音軌，把鼓組各音色都送往這個bus音軌。已經有bus的小鼓群組與腳踏鈸群組時，則將各自的輸出再送往drum bus。這樣一來，鼓組各聲部的音量平衡並不會因此而改變，只需調整drum bus的音量推桿，就可以推高或拉低鼓組聲部整體的音量。

我設定好的音量平衡是Fig05.4，供各位參考。混音狀態請參照Track08。

Fig05.4

▼ kick	drum bus ▼	1
Track Volume ▼	Track In	-8.0
▼ snare	snare bus ▼	2
Track Volume ▼	Track In	-8.2
▼ clap	snare bus ▼	3
Track Volume ▼	Track In	-17.2
▼ snare bus	drum bus ▼	4
なし ▼	Track In	0
▼ chh	hihat bus ▼	5
Track Volume ▼	Track In	-13.3
▼ ohh	hihat bus ▼	6
Track Volume ▼	Track In	-15.0
▼ hihat bus	drum bus ▼	7
なし ▼	Track In	0
▼ per	drum bus ▼	8
Track Volume ▼	Track In	-16.3
▼ drum bus	In Auto Off	9
なし ▼	Master	0
		-inf -inf

鼓組音軌的音量推桿與bus的狀態

○貝斯的音量

以重視與低音大鼓之間平衡，來決定貝斯的音量。通常貝斯的音量會與低音大鼓相同，但因為電子音樂很重視低音大鼓的魄力，所以貝斯比低音大鼓略小比較容易混出合適的狀態。

播放鼓組音軌整體與貝斯，一面參考混音視窗中低音大鼓電平的變化，一面找出貝斯音量比低音大鼓略小、且鼓組與貝斯同時發聲時，貝斯又不會過大的音量。貝斯基本上會被定位在音場中間。

○合成音色的音量

由於合成器聲部在編曲中具有多種作用，不同種的效果，音量平衡的做法也不盡相同。「song1」中只有一個合成器聲部，音量上要考量如何確實被聽見。通常是一邊播放鼓組與貝斯，一邊找出合宜的音量。選定音量的訣竅在於，先找出顯然很小聲與顯然很大聲的音量範圍，再從中找到中間的位置（Fig05.5）。

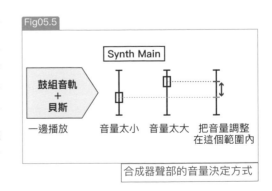

Fig05.5

Synth Main

鼓組音軌
+
貝斯

一邊播放　　音量太小　音量太大　把音量調整
　　　　　　　　　　　　　　在這個範圍內

合成器聲部的音量決定方式

所有聲部的音量平衡到此全部設定完成。我調整過的音量平衡為 Fig05.6（Track 09），供各位參考。

最後，播放所有音軌，並且確認主控音量推桿的音量位置。音量平衡調整過的峰值定在 -2.54dB，在製作2Mix 時是理想的音量。如果超過 0dB，就把 drum bus 的音量調低，貝斯與合成器的音量也同時調低。

下面介紹「song1」使用的音源。
①鼓組【Spectrasonics / Stylus RMX（Fig05.7）】

這套鼓組音源雖然出廠年分久遠，但Spectrasonics 公司在聲音設計上的品味出眾，具有指標性的形象。收錄的聲音具有相當的強度，單體的聲響就足以撐起整個鼓組的音軌。唯獨大部分取樣音源都經過大量的效果修飾，因此很容易被認出是Stylus RMX 的音色，可說是美中不足之處。Stylus RMX 主要收錄種類豐富的預錄節奏迴圈，但因為特色太強烈，我通常只會採用取樣鼓組。在 Mixer 畫面上部的 Kit 選

Fig05.6

鼓組、貝斯、合成器的音量平衡範例

項裡，有八個音軌可分別選擇不同單發取樣。這種用法又與 Ableton Live 內建的鼓組介面相同。

鼓組的一部分與打擊類音色是取自Ableton Live 附屬的鼓組。
②貝斯＆合成器【Ableton Live 附屬Analog（Fig05.8 / Fig05.9）】

Analog 是推出 Ultra Analog VA-2這款優秀軟體合成器的廠商 ASS（Applied Acoustics Systems）的軟體音源。音色如其名，是重現類比合成器的音源，在Ableton Live 中並沒有那麼多的音色，不過本家 Ultra Analog VA-2倒是有相當豐富的音色可供使用。

Fig05.7

Spectrasonics / Stylus RMX

「song1」僅是將以上這些音源逐格輸入而成。力度（velocity）相同，並加上100% 的量化（quantize，Fig05.10）。換句話說，即使音源不同，只要用 DAW 內建的音源，經驗不足也可以做出這種程度的聲音。當然還不到可以發行販售的水準，但只要加以細心雕琢，還是有可能達到發行的程度。

Fig05.8

貝斯音色採用預設音色 Muted Bass 2 Wow

Fig05.9

合成器使用預設音色 IDM Pluck

Fig05.10

貝斯的鋼琴卷軸。力度一樣，量化100% 的狀態

 # 精準掌握基礎音軌的強度

▶建立扎實的編曲基底

○判斷是否幾乎符合自己所要的聲音

鼓組、貝斯、合成器是電子音樂的編曲基底。一旦基底過於單薄，即使加上酷炫的獨奏音色，也無法提升整體品質。在此仍以「song 1」為題材來說明，不過希望各位可以一面回想自己平常作曲的情形一面繼續閱讀下去。

前面已經決定好各聲部的音量了。但是，這樣的狀態就已經足夠嗎？是不是少了什麼？事實上，混音品質好正是取決於這個階段的判斷力。如果這階段仍只是照書上寫的，加掛EQ與壓縮器……，很難提升混音品質。不過，由於近年來鼓組音源／軟體合成音源的性能

突飛猛進，的確只要簡單稍微處理一下混音就能變成還不錯的感覺。也因此，具備「該強調某種元素」的判斷能力，或許是混音最重要的課題。想擁有這種能力，建議各位先從聆聽CHAPTER 1所介紹的專輯培養聽音記譜開始。

依我的見解，現階段的「song 1」有下表的印象。如果現階段覺得有不妥之處，例如不喜歡小鼓音色、或是音色方面有什麼問題，最好當機立斷換成其他小鼓取樣音色，至少在音色的傾向方面要保持定位清楚的狀態。

提升「song1」品質的提案	
鼓組音軌	低音大鼓與小鼓／拍手音還算不錯，但整體上可能缺乏力道。再加上，腳踏鈸沒有加任何效果，會希望加一點什麼效果。 →以壓縮器賦予魄力，以EQ強調腳踏鈸質感，使用特殊音效類效果器。
貝斯	樂句音符動態激烈，但音色上缺乏動態，音色也缺乏清晰輪廓的關係，以致給人有種與鼓組相當疏遠，或者欠缺鼓組類一體感的印象。聽起來就像1980年代的合成貝斯，難免顯得有些過氣。 →以EQ大幅改變音色，或以濾波器表現頻率的動態。
合成器	音色過於乾淨，一聽就知道是以軟體合成音色逐格輸入，相當「可惜」的聲響。 →以EQ或濾波器激烈地改變音色的質感。由於完全感受不到音色的深度感，所以想加掛延遲音與殘響。

 # **低音大鼓的聲音製造**

▶利用EQ與壓縮器做出想要的低音大鼓音色

●從理解低音大鼓開始

　　首先，低音大鼓的狀態可利用頻譜分析器來確認，可知峰值集中在46Hz的地方（Fig07.1）。Low 相當強的低音大鼓。起奏音的力度強弱適中，呈現良好的平衡，因此從曲調來看，也希望活用這個低音大鼓音色的長處。

　　先播放所有聲部，確認低音大鼓在合奏中聽起來是什麼樣的感覺。在此要考量的有，低於60Hz的Super Low（超低頻）是再推出去一點，還是把低音大鼓的起奏音往後拉、或者刻意縮短強調起奏音等。這些條件的取捨將決定聲響的傾向，而且會成為創作者的個性，所以請各位不要依賴書上寫的數值。

　　前後順序是，先思考自己想要的是什麼，再檢視為了達到目地應該怎麼做。

Fig07.1　　　　　　　　　　　　　　　　　　低音大鼓的頻率平衡

46Hz

●Spuer Low的處理與思考方式

　　本書將60Hz 以下的Low 稱為「Super Low」（Fig07.2）。Super Low 是全身都可以感受到低音聲波震動的重低音，在電子音樂當中是相當重要的頻率。但小型喇叭沒辦法充分重現重低音，甚至有些低價位耳機根本聽不到60Hz 以下的頻率，所以在製作大眾市場的音樂時，盡可能不要出現Super Low 的頻率。也就是說Low 透過夜店的超重低音喇叭聽起來很痛快，但不會希望耳機聽起來卻是鬆散的狀態。所以最好先做到即使Super Low 被阻斷，還有Low 可以發出聲響的狀態，後面才加入適量的Super Low。

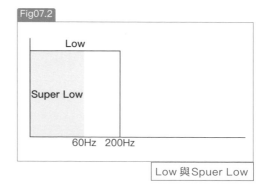

Fig07.2

Low

Super Low

60Hz　200Hz

Low 與 Spuer Low

將 EQ 加進低音大鼓的音軌，並以高通式濾波器完全阻斷 60Hz 以下的頻率。在這種狀態下播放所有音軌，以確認低音大鼓在整體中聽起來的感覺（Fig 07.3）。聽起來會像是 Track 10，重低音的魄力的確不見了，但聲響反而變緊實，是可以直接使用也沒什麼問題的狀態。以這個低音大鼓來說，就是即使沒有 Super Low 也能成立的音色，換句話說用小喇叭播放完全沒有問題，所以也可以考慮用 EQ 積極地推高 Super Low。

如果阻斷低於 60Hz 的頻率，低音大鼓聽起來就會變成單薄而缺乏存在感的聲響，在凸顯 Super Low 之前，應該充實 100 至 200Hz 範圍的 Low。

Fig07.3

阻斷 Spuer Low，確認低音大鼓的 Low 聽起來是什麼樣的聲響

●Spuer Low：EQ 的套用法

憑直覺調整 EQ 固然可行，不過一想到後面母帶後期製作會提高音壓，就不會讓頻率出現峰值了。如同前面所說，Low 是頻率平衡中最大的部分。如果有更凸出的頻率，在進行母帶後期製作時，會因為音訊先經過壓縮器，而產生極具壓迫感的聲音，只要超過壓縮範圍，訊號就很容易失真（Fig 07.4）。

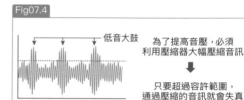

Fig07.4

低音大鼓

為了提高音壓，必須利用壓縮器大幅壓縮音訊

只要超過容許範圍，通過壓縮的音訊就會失真

低音大鼓的 Spuer Low 大幅度增幅後，波形的電平會帶動音量提高。像這樣從 2Mix 進行母帶後期製作時，有可能發生壓縮器過度負荷，而造成 Low 失真，無法提高音壓的情形

我們先從頻譜分析器確認低音大鼓的峰值。「song1」的低音大鼓峰值在 46Hz，所以是無法以 EQ 增幅的頻率。若要在這類低音大鼓加上 Super Low，可以避開峰值前後，對 60Hz 左右的地方進行增幅（Fig 07.5）。增幅量與 Q 幅必須參考實際低音大鼓的音來調整。首先製造一個 5dB 左右的增幅點，並且嘗試各種 Q 幅大小。若是 Super Low 整體呈現誇大的狀態，就表示 Q 幅太寬；若是看不出來 EQ 是否有發揮它的效果，則表示 Q 幅太窄。這時應該避免 Low 呈現平板式的推高，並找出可感受到 Super Low 實心感的 Q 幅，接著再調整增幅的量。由於用 EQ 增幅會使音量

提高，所以要調低 EQ 的輸出增益，使處理後的音訊與原本低音大鼓具有相同的音量感。

此外，35Hz 以下是重低音喇叭很難重現，人耳也不易分辨的頻率，因此不用 EQ 進行增幅，就算阻斷這些頻率，也沒有關係。

Fig07.5

避開峰值推高 Super Low。謹慎設定 Q 幅。EQ 的輸出增益設為 −0.80、降低音量

●有效使用EQ的削減功能

　　覺得低音大鼓聽起來蓬鬆、或者沒有實心感，可以嘗試使用EQ削減功能。沒有一本書會直接告訴你，當「聽起來蓬鬆」時削減幾Hz比較好。這是因為削減哪個頻率會隨著低音大鼓的音色而有所差異。首先要以稍微寬的Q幅將一些頻率增幅到15dB，如此一來，就可看見該低音大鼓裡的每個頻率特徵，例如被強調出來的很輕的音等。由此可知，只是移動幾10Hz，被強調的音就完全不同。如果找到聽起來像是發出「buang boowang（譯注：原文為ボワンボワーン，擬聲詞）」之類，蓬鬆未修整的頻率，就以EQ削減，這樣應該會發現低音大鼓的聲音變緊實了。

　　用這種方法把所有頻率都查過一遍，在削減刺耳與音程感明確的部分之際，同時確認低音大鼓音色上的變化，逐步修飾成自己滿意的低音大鼓音色。插件式效果

EQ內建的預設值，其實沒什麼幫助，請務必留意。

　　關於本書「song1」的低音大鼓，按照下表調整這幾個頻率點，以「削減這裡會變成什麼樣子？」不斷重覆這樣的作業，應該可以慢慢掌握EQ削減的要領。Track11是實際透過以下的EQ處理後的音色，EQ設定參照Fig07.6。為了避免變成不自然的EQ處理，訣竅在於若是大幅削減就調小Q幅；若是稍微削減則調大Q幅。Q幅窄時，即使削減到-15dB的極端程度，聲音也聽不出破綻。從Track11可以聽出由於Lo-Mid與Hi-Mid（中高頻）被削減了，所以頻率平衡偏向Low，Low聽起來比沒有EQ處理來得強勁。又因為Lo-Mid的Q幅被大大地縮小削減的關係，因此低音大鼓的蓬鬆音色受到抑制，而形成緊實的印象。

「song1」：低音大鼓的EQ提案	
74.8Hz	這是增幅太多就容易產生失真的頻率。這類容易產生失真的頻率，大多經過削減就會比較順耳。如果將頻率稍微前後移動就不會失真感的話，代表這裡就是應該要削減的頻率。
170Hz	這是帶有強烈含糊不通感的頻率。這種含糊不通感會變成低音大鼓輪廓模糊不清的原因，因此要納入該削減頻率的選項。
329kHz	300Hz～600Hz範圍帶有明顯的音程感，其中329Hz夾雜多種音程的混濁聲響，削減後應該會變成清爽的聲響。
4.74kHz	4～5kHz附近是逐漸通透的頻率，換個角度說也是帶有刺耳起奏音的頻率。這個低音大鼓的起音時間感覺恰到好處，可以不用削減，不過如果是想延後起音時間，就可以削減這個頻率。

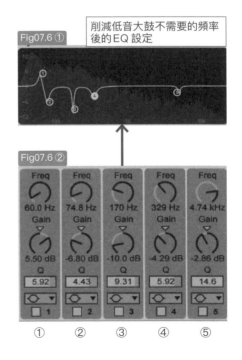

削減低音大鼓不需要的頻率後的EQ設定

50

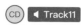
前四聲低音大鼓＝無EQ／接著的四聲＝經過EQ／後面＝重複該狀態，並且逐漸加入其他聲部

這裡只用一個範例說明，想強調低音大鼓的High，或是反過來呈現一種比較悶的聲響，都可以活用本節提到的，也就是一面檢查所有頻率，一面以削減為主來操作EQ。當然，有必要的話也可以進行增幅。對於鼓組音源裡收錄的聲音，最好不要有「反正都是專業人士製作的，直接使用一定沒錯」的想法。這些音源只是素材而已，各位可以大肆更改。

●以壓縮器增加低音大鼓的威力

在鼓組音源中播放低音大鼓時，在力度不改變的情況下，所有音符都要保持相同的音量。用於保持動態均一的壓縮器對於主要以實體樂器的錄音物而言就相當重要，但電子音樂的各聲部本來就沒有什麼動態，所以透過壓縮器賦予聲音魄力的情形也愈來愈多。換句話說，就是對壓縮器帶來的壓縮感、音色質感的探求。利用壓縮器塑造具魄力的低音大鼓時，請記住原則上要「保留起音時間，不拉長釋音時間」。縮短起音時間，會使低音大鼓的起奏音像是卡住般，削弱起奏瞬間的魄力（有時候搖滾樂也會使用這種設定）。在談到律動感之前，釋音時間的設定得先記住「壓縮器的釋音時間設定得愈短，聲音愈具有攻擊性」這個特徵。以電子音樂用的低音大鼓來說，不應該都是起奏音明顯凸出、帶有瞬間魄力感的聲響嗎？

承接上述，接下來應該說明具體的參數設定程序，但是各款壓縮器的加掛方式都不一樣，即使用同樣的參數設定，也真的毫無意義。雖然插件式壓縮器的款式很多，不過效果聽起來都大同小異，所以其實不需要熟悉這麼多的壓縮器，只要知道操作壓縮器的重點不在數值，而是「調成怎樣絕對不行」是哪種狀態即可。

「調成這樣絕對不行」的低音大鼓壓縮效果
●起奏音被壓縮過頭
●壓縮器的釋音時間過長，聲音變平坦了
●過度壓縮（聽起來扁扁的）

●起音時間

首先把臨界值調低，讓GR儀器保持在-10dB上下，然後壓縮比設定成5：1左右，釋音時間則調到最短。以這樣的設定給予低音大鼓音色較強的壓縮，並且將起音時間調到最短。結果，低音大鼓的起音時間被壓扁，形成相當貧乏的聲響。這種起奏音被壓扁的狀態，就是典型「調成這樣絕對不行」的聲音。如果把起音時間一點一點地調高，就可以找到低音大鼓的起奏音起死回生的交集點。沒錯，這就是低音大鼓起音時間的最小值。再把參數調高一點，低音大鼓的起奏音又會回到一開始

的狀態，表示起音時間再調大也感受不到很大的變化。換句話說，低音大鼓的起音時間是由「自然的起奏音起死回生的交集點～完全回到低音大鼓起奏音的交集點之中間值」來決定的。不過，GR量帶給壓縮器的負荷也不盡相同，因此不要把起音時間視為數值，應該先大致決定GR量再推測起音時間的合適值。Track12收錄了起音時間的實際調整狀態。全部三十二聲的低音大鼓音色之內，頭四聲是沒有壓縮器的狀態，第五至八聲是起音時間最短，

第九聲以後如同Fig07.7所示，透過自動化操作（automation）功能逐漸變化起音時間。

Fig07.7

第十七聲（起音時間1.41ms）中的低音大鼓，起奏音的扁平感已經少到某個程度，第二十四聲（起音時間56.2ms）聽起來像低音大鼓恢復到原本的起奏音。之後的鼓聲音量變大，但感受不到起奏音的細微上有什麼大的變化。這時要將低音大鼓的壓縮起音時間設在1.4ms至56ms之間

CD ◀ Track12

壓縮器的起音時間從最短逐漸拉長時的聽辨方式

◉臨界值與壓縮比

這兩個參數之間具有密切的關係，大致上可分成四大類。

設定① 弱－弱 高雅的壓縮
臨界值＝低 / 壓縮比＝小

臨界值設在GR儀器指向-3dB的程度，並且將壓縮比設在2：1～4：1之間，如此就可以得到輕微壓縮峰值的「高雅」設定。這樣的設定多少可以帶來魄力感。

設定② 強－弱 壓迫的聲音
臨界值＝高 / 壓縮比＝小

臨界值設在GR儀器指向-6～-10dB的程度，音訊幾乎處在持續被壓縮的狀態，並將壓縮比設在較輕的2：1～4：1之間，如此就形成壓縮味道強烈，但不至於出現破綻、帶有重壓縮感的聲音。這樣的設定聽起來就是威風凜凜。

設定③ 弱－強 渾厚的聲音
臨界值＝低 / 壓縮比＝大

臨界值設在GR儀器指向-3dB的程度。將壓縮比設在充分壓縮的10：1以上，可以有效壓制音訊的峰值。由於GR值低時，壓縮器本身尚有處理音訊的餘力，因此不會變成充滿壓縮味的音，聲音帶有渾厚的印象。

設定④ 強－強 強弱分明的壓縮聲音
臨界值＝高 / 壓縮比＝大

臨界值設在GR儀器指向-10dB以上的程度，並以壓縮比為10：1以上高度壓縮，使低音大鼓呈現近乎平坦的波形。這個聲音像是衝著耳朵過來，帶有壓迫感，但有時候在曲子中配置低音大鼓，也可以帶出意想不到的氣氛。但是，這就是所謂「過度壓縮（over-comp）」的聲音，所以是否採用應該謹慎判斷。

透過以上方式決定大致的臨界值與壓縮比、確認音質，並且調整起音時間與釋音時間，應該很快就能達到所要的效果。尤其是，即使起音時間相同，透過臨界值還是能夠完全改變聽起來的聲音，因此必須臨機應變。

請實際聽聽看壓縮器的設定差異。

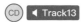

頭四聲無壓縮器的低音大鼓
之後的每四聲
設定①加壓縮器的低音大鼓
設定②加壓縮器的低音大鼓
設定③加壓縮器的低音大鼓
設定④加壓縮器的低音大鼓
從第六小節開始反覆第一至第五小節的
低音大鼓，並加上貝斯與合成器

各位會選擇哪一種設定呢？其實沒有

標準答案，請挑選自己喜好的低音大鼓聲音。順帶一提，Track13中使用的是 Ableton Live 內建的 Compressor，其他壓縮器的參數設定雖然相同，但效果不太一樣，聲音也完全不一樣。先決定自己主要使用的壓縮器，然後多多嘗試不同的參數設定方式。如同 Fig07.8 將畫面截取下來，透過視覺化圖形便可以理解壓縮器的作用。這是插件式效果獨有的功能，一定要好好利用。

設定①　　　　　設定②　　　　　設定③　　　　　設定④

●EQ與壓縮器的順序

有些人是隨意排列一下EQ與壓縮器的順序，不過有時候這個順序會大幅影響聲音的表現。基本上是「壓縮器→EQ」。將壓縮過後變渾厚的音色進行EQ處理，以達到預期的聲音。另一方面，以「EQ →壓縮器」的順序利用EQ進行增幅時，因為增幅後的頻率會變得大聲，因此要高度壓縮，減弱EQ增幅的效果。有時為了增加聲音密度會採用這種手法，在此暫且拋開既有的名詞印象，先理解順序可以帶來不同的結果即可（Fig07.9）。

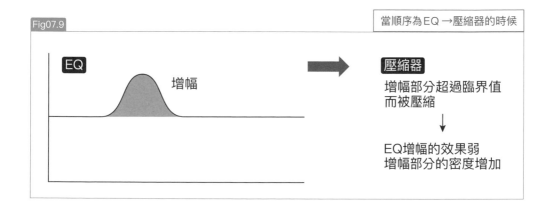

 小鼓的聲音製造

▶如何變換各種的聲音表情，取決於EQ／壓縮器的設定

○粗度、實心、緊實、通透 ··

小鼓是完全可以大量使用EQ的聲部。正因為如此，做法有無限多種。不過在思考小鼓做法時，請想想看「粗度、實心、緊實、通透」這四種有點抽象的表現聽起來是什麼樣子。

「song 1」的小鼓1屬於所謂低傳真（lo-fi）類的音色，從頻譜分析器可以看到像Fig08.1的頻率分布。峰值集中於240Hz與120Hz，另外，與音的印象不大相同的是，5kHz至6kHz之間有相當豐富的聲響。然而到了7kHz以上開始急遽減少，可能與低傳真的音色質感有關。此外，鼓聲裡也包含相當多60Hz以下的Super Low。從頻譜分析先確認目標對象，也就是小鼓的頻率分布，然後將操作哪個範圍的頻率比較好做為判斷基準。

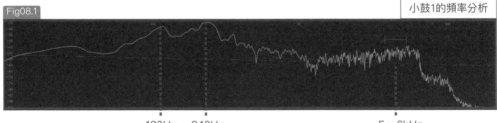

Fig08.1 小鼓1的頻率分析

120Hz　240Hz　　　　　　5～6kHz

①粗度

粗度是關係到Lo-Mid狀態的部分。想要質地粗的音色，可以嘗試推高200Hz到500Hz之間的頻率（Lo-Mid）。哪個頻率要凸出實際透過EQ增幅看看，找出聲音聽起來比較粗的落點。範例中的小鼓，粗度最粗的峰值在240Hz前後，所以不想再推更高。加上，更低的頻率要留給低音大鼓與貝斯，所以這裡不可以推高，改推240Hz以上的頻率。每種小鼓都有不同的增幅量與Q值涵蓋的幅度。一開始先以較寬的Q幅調整頻率。以這裡的小鼓為例，聽起來最粗的頻率為388Hz，如果將這個頻率的Q幅範圍增大，聽起來就會像Track 14前半段的感覺。這個小鼓音色原本就很粗，因此EQ只要增幅一個Lo-Mid等化點，就可以帶出小鼓的特色。

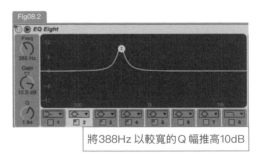

Fig08.2

將388Hz以較寬的Q幅推高10dB

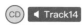

> 頭兩聲小鼓＝無EQ→接著的兩聲小鼓＝經過Fig08.2等化設定。後面重複，並且加上貝斯與合成音色

②實心

強調鼓棒敲擊小鼓鼓皮的打擊音，就是帶有實心感的音色。頻率大致上集中在1kHz至1.5kHz附近。只是如果過度強調這附近的頻率，往往會變成像是鼻塞般不自然的聲響，因此找出起奏感更強的頻率，調小Q幅、略微推高也不會有什麼問題。不過必須視素材而定。「song1」中的小鼓在1kHz至1.5kHz之間是具有實心感的，但即使調小Q幅並且推高也聽不出效果。這種時候必須臨機應變，將Q幅涵蓋的範圍調大再進行增幅。如此一來，1.29kHz就會帶有較強的實心感，因為增幅13dB的關係，也使得聲響聽起來有點不自然了。我碰到這種情形時，經常會削減掉一點目標頻率的前後（Fig08.3）。這裡很難講明白，但透過這種方式強調要增幅的頻率，就可以形成清澈而乾脆的聲響。如果把增幅一個分頻點的等化操作當成單純的加法，再以先加後減來思考，也就是說因為增幅可以強調小鼓音色的實心感，因此如果削減掉原本增幅點前後的頻率，又會如何呢？

我想傳達的就是這件事。想要聲音帶有實心、又想要粗度、又要通透，全部都要反而會模糊焦點，所以應該朝強調哪邊時其它就要削弱、做為結果來說想要強調的部分就要更加凸顯的思考方式。

Fig08.3 ①

Fig08.3 ②

推出實心感，拉掉前後頻率

③ ④ ⑤

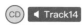 ◀ Track15

> 頭兩聲小鼓＝無EQ。之後每兩聲是將1.29kHz增幅13dB，並且拉掉1.29kHz前後的頻率。重覆該狀態，後半加上貝斯與合成音色

③緊實

用緊實形容音色是很抽象的表現，感受也因人而異，意思是指「尾音短與實心感兼具的聲響」。「結實」的聲音也可以說是「不粗」的聲響，換句話說，就是朝牽涉到粗度「減弱200Hz至500Hz頻率」的方向來思考。接著，如果減弱Lo-Mid會

產生單薄的聲響，這裡就以先減後加的方式，推高前後頻率的音量。Q幅先大幅削減做出基本的音色，再將前後頻率的Q幅調小推高，以挽回一點音色的力道。接下來在1kHz至1.5kHz附近，試著凸顯起奏音增加的頻率等（Fig08.4）。小鼓的Low有可

能使低音大鼓與貝斯的聲響模糊，因此基本上都不保留，但是小鼓的Low也可以增進整體聲音的厚度，最好一面監聽整體的聲音，一面判斷要用高通式濾波器把Low完全阻斷，還是以低頻曲柄模式稍微削減。

Lo–Mid 增大Q幅並且削減，更高的頻率再以窄Q幅增幅。為強調起奏音而將1.29kHz增幅，並且以高通式濾波器完全阻斷100Hz以下頻率

 ◀ Track16

開頭兩聲小鼓＝無EQ，接著的兩聲＝經過EQ。重覆該狀態，後半加上貝斯與合成器

④通透

不只是小鼓任何樂器都是，這裡說的通透並不是從樂器單體可以判斷的，必須以聲音整體的聲響來思考。假設Lo-Mid已經有飽滿的低音大鼓與貝斯，這時再加上聲響厚實的小鼓，就會使頻率平衡偏向Lo-Mid，如此小鼓便會失去通透感。反過來說，如果低音大鼓與貝斯的Lo-Mid單薄，就會朝以小鼓補足Lo-Mid，為鼓組音色帶來魄力的思考方式，因此小鼓即使帶有飽滿的Lo-Mid，也不至於有通透感不佳的印象。

以這樣的方式來思考，一定會碰到低音大鼓、貝斯與小鼓之中要凸顯哪個聲部的問題，而這個問題也是混音最難的部分，攸關於聲音印象或品質。當低音大鼓、貝斯與小鼓的音色都變粗時，Lo-Mid就會像滾雪球般，失去原有的聲音輪廓。實際上我就聽過很多。

頻率的平衡會大大影響聲音的印象，而且在不同聲部的頻率彼此交織之下，才能表現出豐富的聲響。舉例來說，若把小鼓的Lo-Mid削減到超過必要的程度，那麼就需要以其他聲部彌補失去的Lo-Mid。反過來想，若要加入其他富含Lo-Mid的

聲部，小鼓的Lo-Mid最好削減比較好。如同前面（Fig03.5／P37）電子舞曲的頻率平衡的說明，大致上已經決定Lo-Mid的適切音量，所以不論怎麼編曲，最重要的是摸透各聲部的頻率找到合適的數值。這就是決定混音品質的關鍵（P118 CHAPTER 3「08主控EQ的建議設定」還會提到）。然而做出判斷並不容易，尤其是為自己的曲子混音時幾乎很少留意吧。這種時候最好把喜歡的專業錄音作品輸入到DAW，與自己的混音進行比較。

容我稍微離題一下，在「song1」中，目前貝斯的Lo-Mid已經相當凸出，接下來貝斯朝哪個方向處理，也會連帶改變小鼓適切的聲音製造。不僅是小鼓，任何聲部只要不滿意通透程度，都可以考慮朝削減Low和Lo-Mid的方向處理。如果推高Hi-Mid一樣可以提升通透感，但也會造成音色大幅變化。現在一起來聽聽看極端的EQ處理，對聲音的頻率平衡有什麼樣的影響。Track17收錄以低頻曲柄大幅削減1.2kHz以下頻率的小鼓，以及為變成通透的音色而大幅推高5.69kHz的小鼓。各自的EQ設定分別如Fig08.5與Fig08.6所示。

少了 Lo-Mid 的 Fig08.5確實是很通透的小鼓，Fig08.6的設定則強調了人耳聽覺敏感的6kHz前後頻率，因此雖然也是通透的小鼓，聽起來卻顯得刺耳。這兩種音色在聲音整體中又是什麼樣的感覺呢？由於「song1」聲部數量少，低音大鼓與貝斯還不足以涵蓋 Lo-Mid，可以聽出小鼓的 Lo-Mid 恰到好處地補足頻率的缺陷（還是不要削減 Lo-Mid 比較好）。EQ 處理後的小鼓確實比較通透，但從聲音整體的頻率平衡來看，應該會發現已經做過頭了。不過，假如再加進其他聲部，這種極端的小鼓音色與其他聲部也有很合的時候。現階段的「song1」編曲上，小鼓是不需要通透感的，無 EQ 的狀態就已經很接近適切的聲響了。

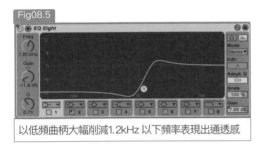

Fig08.5

以低頻曲柄大幅削減1.2kHz 以下頻率表現出通透感

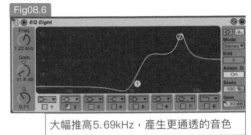

Fig08.6

大幅推高5.69kHz，產生更通透的音色

(CD) ◀ Track17

開頭兩聲＝無 EQ。接著的四聲＝Fig08.5設定。再接著的兩聲＝Fig08.6設定。之後反覆該狀態，最後整體播放一遍

●阻斷不需要的 Low

不僅小鼓是這樣，看起來好像缺乏 Low 的樂器，其實大部分都含有相當多的 Low。例如，空心吉他就有相當豐富的 Super Low。前面 P37 已經說明過如何將頻率整體分成四個區段，並且各自配置成 100% 以求頻率平衡的方法。以電子音樂來說，Low 基本上是低音大鼓與貝斯音色的固定位置，因此會想以這兩種樂器達到 100%，但小鼓等含有 Low 時，就可能超過 100%，或者低音大鼓＋貝斯的 Low 糊成一團。然後，非負責 Low 的聲部可以使用高通式濾波器阻斷 Low 部分（Fig08.7）。首先將 EQ 設定在高通式濾波器的狀態，分頻點設在300Hz附近。由於300Hz是關係到小鼓粗度的頻率，因此明顯會讓小鼓音變細。接著將頻率往低方向移動，找出不影響小鼓原本聲響的分頻點。在「song1」裡就是100Hz前後。如果高通式濾波器中的斜度（slope，單位dB/octave）可調整的話，就選擇斜度接近垂直的類型。從聲音整體聽起來，小鼓單體也有變清亮的效果。

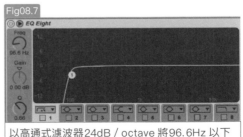

Fig08.7

以高通式濾波器24dB / octave 將96.6Hz 以下完全阻斷

○小鼓的壓縮器

小鼓通常都是用壓縮器做加工。不過，收錄在鼓組音源裡的取樣大部分都已經加掛過壓縮效果，這種時候尤其要留意避免過度壓縮。

在此說明何謂ADSR。分別是指A＝Attack（起音），D＝Decay（衰減），S＝Sustain（延音），R＝Release（釋音），指的是聲音發生到消失這段時間的音量變化過程（Fig08.8）。ADSR的狀態會因不同樂器而有差異 這也是各種樂器固有的特徵。小鼓使用壓縮器的主要目的是，改變起音時間與延音→釋音時間，使音色緊實或強勁。大致上分成以下四種設定（Fig08.9）。

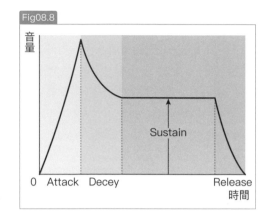

Fig08.8

①自然

臨界值	GR＝−1～−2dB 左右
壓縮比	2：1～4：1
起音時間	5ms 上下
釋音時間	30～50ms
曲度	軟

這是不破壞原音氣氛的輕度壓縮設定。起音時間偏長，設在不破壞小鼓起奏音的程度，GR 極小，就像以低壓縮比輕輕往下壓。

②緊實

臨界值	GR＝−2～−3dB 左右
壓縮比	10：1～15：1
起音時間	0.1～0.5ms 上下
釋音時間	5～10ms 左右
曲度	硬

稍微壓縮小鼓的起奏音，做出壓縮過的感覺，另一方面將GR調小來避免壓縮味太重，然後以低壓縮比稍微壓縮。

③強力

臨界值	GR＝−3～−5dB 左右
壓縮比	15：1～20：1
起音時間	3～5ms 上下
釋音時間	250～400ms 左右
曲度	硬

這是藉由拉長延音→釋音時間，以產生強力聲響的設定。 由於以高壓縮比處理，為了避免小鼓的起奏音產生不自然的阻塞感，而將起音時間也拉長。

④堅硬

臨界值	GR＝−10～−15dB 左右
壓縮比	3：1～5：1
起音時間	0.2～0.5ms 上下
釋音時間	20～50ms 左右
曲度	硬

GR 更強，起音時間快到接近壓縮過度狀態，也是所謂的失真型壓縮設定。在電子音樂中這種設定方式並不太受喜愛，但搖滾樂常聽到這類聲音。

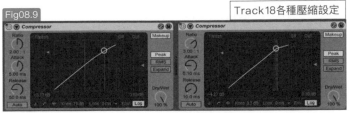

①自然　②緊實

③強力　④堅硬

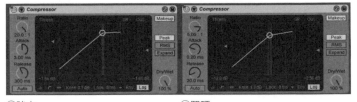

CD ◀ Track18

依照自然→緊實→強力→堅硬的順序各播放兩聲，然後反覆一遍，最後整體播放

「song1」使用的小鼓取樣音色本身已經加了很多壓縮，所以效果或許不是很清楚，但還是嘗試將上述設定套用到不同的小鼓音色上。至於各參數的數值，本書是為了方便說明所以使用具體的數值，請各位不要直接照抄。不只是壓縮器而已，基本上都還是要以耳朵來判斷。例如，設計出很優秀的類比式外接效果器的Chandler Limited所推出的Germanium Compressor（Fig08.10），就沒有標示起音時間、釋音時間與壓縮比的數值。這家廠商似乎是想傳達不依賴數值判斷音訊在音樂世界中如何發聲的重要。以真空管壓縮器聞名的Manley推出的Variable Mu（Fig08.11）也是一樣，起音時間與釋音時間僅以FAST／SLOW標示，臨界值也只顯示MAX／MIN。轉動面板上的旋鈕，聽聽看聲響酷不酷，這種方法也請嘗試看看。

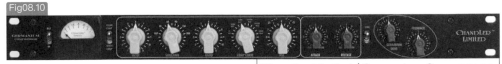

Chandler Limited / Germanium Compressor

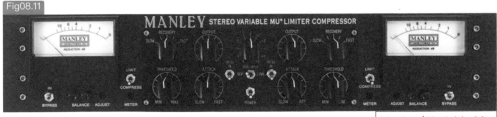

Manley / Variable Mu

09 腳踏鈸的聲音製造

▶為了不讓腳踏鈸壞了整首曲子

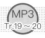
MP3
Tr.19～20

○推到前面或擺在後面有不同的EQ設定

腳踏鈸（hi-hat cymbal）是相當可以發揮巧思的聲部，在此先解說基本的EQ處理。前面已經提過，腳踏鈸的音量要保持在會被小鼓聲覆蓋的程度，其實還要視音色種類而定。總之，先掌握腳踏鈸的法則。

就我所知，很多業餘人士的混音都敗在這個地方。為了使腳踏鈸帶有尖銳的印象，而利用EQ推高High，音量也有更大的傾向，如此一來不僅腳踏鈸呈現漂浮不定的狀態，High的聲音也會變得刺耳。

「song1」裡的腳踏鈸閉合音，其頻率分布如Fig09.1所示。在16kHz與20kHz附近出現峰值，是High相當強的音色。20kHz已經超過人耳可聽到的範圍，是不可能聽見的頻率。此外，在12kHz與8.5kHz也出現峰值。整體而言，由於6kHz以上頻率相當豐富，所以調高音量聆聽時，可以感受到High的緊繃音色。

腳踏鈸的法則
調高音量做出未過效果的音色 調低音量使High發揮作用

8.5kHz 12kHz 16kHz 20kHz

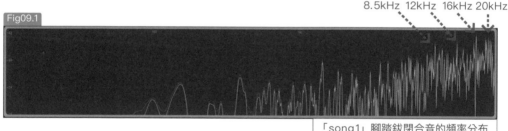

Fig09.1

「song1」腳踏鈸閉合音的頻率分布

○調高腳踏鈸的音量

在簡單的節奏段落中，腳踏鈸的短拍子也是很重要的部分，因此有時會藉由調高音量，讓腳踏鈸清楚被聽見。這種時候先削減EQ的Hi-Mid至High，使聲響圓滑之後再推高音量，多半能得到良好的效果。將High修飾到圓滑，通常有以下兩種方法。

方法①：利用EQ使High圓滑

首先想到的方法是利用EQ削減High。以峰值形式（peaking type）與較寬的Q幅削減High，只會得到含糊的聲響，是無法順利進行下去的。因此，可以透過頻譜分析器分析腳踏鈸，試著利用窄Q幅削減峰值。「song1」使用的腳踏鈸是8.5kHz、

12kHz、16kHz 與20kHz 四個峰值（Fig09.1）。削減這四個頻率之後，聲響印象會有截然不同的變化。

接著，只削減峰值之後還是覺得High很緊繃的話，就以高頻曲柄（hi-shelving）將8kHz 左右以上的頻率略微削減，這樣一來High 就會瞬間變得圓滑。此時必須確認聲音中的腳踏鈸聲響是什麼樣子。只有利用EQ削減，往往會有總覺得魄力衰退的感覺，這種時候就要實行「先減後加」的方法。所謂「High 圓滑的腳踏鈸」換句話說就是「厚實的腳踏鈸」。接下來

是找出與厚實有關的頻率，並且大量進行增幅。以「song1」使用的腳踏鈸來說，470Hz 附近可感受到非常扎實有厚度的起奏音，因此就由此進行增幅。這樣的話，即使調高音量也不會覺得刺耳，也可以把腳踏鈸的打擊感推到音場前面。最後，為了不讓低音大鼓與貝斯的Low 糊掉，會以高通式濾波器將Low 整個阻斷（Fig09.2）。聆聽聲音整體，找出比腳踏鈸厚度明顯消失的頻率更低的位置，將此定為高通式濾波器的分頻點。

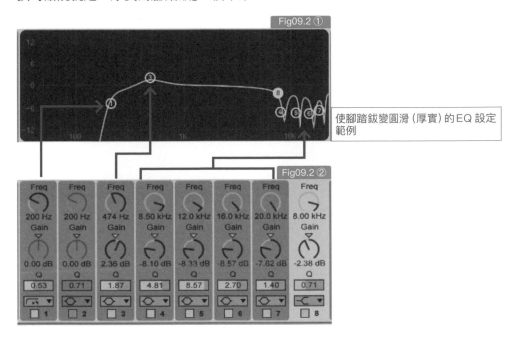

使腳踏鈸變圓滑（厚實）的EQ設定範例

方法②：利用齒聲消除器使High 圓滑

齒聲消除器（DeEsser）是一種高頻專用的壓縮器，相當於從多頻段壓縮器（multiband compressor，參照P102）中取出的一個頻段。這種效果一般用於修飾歌聲的齒音，但就削減High 的目的而言，不論用在什麼樂器上，都可以得到理想的

效果。除了使用在混音以外，我也會把齒聲消除器運用在母帶後期製作上。

使用方法很簡單，只要指定想套用壓縮的頻率，並且逐漸提高臨界值就能發揮作用。我推薦7kHz 前後的頻率，不過最好從頻譜分析器確認壓縮對象的峰值，再指定峰值附近的頻率。以「song1」中的

閉合腳踏鈸來說，由於想要抑制8kHz前後的頻率，所以齒聲消除器上就指定在8kHz，調低臨界值直到High呈現圓滑的狀態為止（Fig09.3）。即使將參數調到相當大的程度，也不會有什麼問題。像這樣處理High之後，就可以放心調高腳踏鈸的音量。

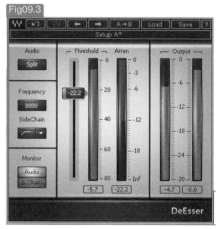

Fig09.3

使腳踏鈸圓滑（厚實）的齒聲消除器設定範例

CD ◀ Track19

使腳踏鈸的High圓滑。
前半四小節：頭兩小節＝無EQ／後半兩小節：有EQ。後半四小節：以齒聲消除器處理

○EQ與齒聲消除器的差異

　　由於齒聲消除器屬於壓縮器的一種，只有壓縮超過臨界值（High的音量大）的部分。換句話說，High較弱的部分會被過濾的關係，因此音色變化少是這種效果的特徵。

　　另一方面，如果以EQ削減High，就與High的強度沒什麼關聯性，通常都會調低該頻率的音量。EQ具有使音色變化的效果，因此常用於音色塑造上。兩種運作機制完全不一樣，結果當然也非常不同（Fig09.4）。

Fig09.4

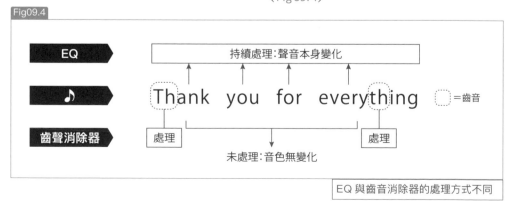

EQ與齒音消除器的處理方式不同

●使腳踏鈸音色變髒（失真）

基本上腳踏鈸的聲音製造只使用EQ，且不太使用壓縮器。但是，在電子音樂中，不太可能主張腳踏鈸的原音魅力，因此高度改變音色質感等做法，反而能帶來有趣的效果。例如，過載（overdrive）的失真類效果器、Ableton Live內建用於製作低傳真聲音的Redux等，在質感變化上最有效果的效果器是音箱模擬器（amp simulator）。不過，吉他的破音（distortion）用初始設定有可能使聲音產生破綻，還是貝斯的初始設定比較好用（Fig09.5）。

Fig09.5

在貝斯用音箱模擬器上打開初始設定，為腳踏鈸製造失真感

Fig09.6

利用免費的VST插件效果Flux / Bitter Sweet，強調起奏音的設定。參照P130專欄

CD　◀ Track20

前半兩小節＝利用音箱模擬器使腳踏鈸失真的聲音。後半兩小節＝以Flux / Bitter Sweet 強調起奏音的聲音（Fig09.6）。前後都加上齒聲消除器，使High 變圓滑

如果不想讓腳踏鈸太凸出的話，可不使用EQ削減High，直接調低音量。另一方面，如果削減High再調低音量，會有聲音很遙遠的感覺，或角色變成具有提味效果的打擊類的作用。

此外，腳踏鈸的音量平衡會大幅改變節拍的印象，所以音量與EQ方面也必須仔細檢查。

打擊類的聲音製造

▶充滿各種可能，還能增添樂曲個性的聲部

● 整體表現大膽的聲音製造

打擊類是指特殊音效（effective）素材或噪音、單發響聲等，不限打擊樂器，任何樂器的短時間取樣，都可以組合放進節拍中。所以無法概括稱為打擊類，而且效果也是各具特色，但只要將打擊類像影子一樣藏到節拍裡，節奏整體的頻率也會變得更為豐富，所以可以隨心所欲襯托出節奏部分的強度。接下來一起來看「song1」的打擊類混音吧。

範例夾雜很多聲音，像是腳踏鈸、又

像拍手音、或筒鼓音、還有噪音。這些音不採逐一處理，而是視為一個聲部。效果處理的方向不是活用原音，所以就算處理過度變成別的聲音也沒有關係。做為效果處理的點子有以下幾項。

①過度 EQ
②失真類
③濾波器
④操作錯誤類 （Glitch）

● 以過度的 EQ 處理大幅改變聲音的印象

打擊類的聲部會因為不同音色產生音量差（動態），所以前置作業會先加上較強的壓縮器。臨界值調到偏高的5～10dB，壓縮比也壓縮至偏強的7：1～10：1程度。起音時間與釋音時間都縮短，先

做出具攻擊性的聲音。在第一拍的最後音符處，有個很像低音筒鼓音的Low 相當明顯，這裡要利用EQ 壓制一下（Fig10.1）。較強的Low 會造成壓縮器負擔，所以要先以EQ 阻斷Low，再插入壓縮器。

Fig10.1　做為打擊類聲部的前置作業，要先以EQ 阻斷不必要的Low，再強力掛上壓縮器

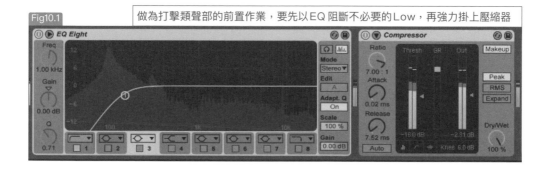

64

因為前置作業已經完成，透過EQ的大幅增幅／減幅就可以為聲響帶來特徵，但是做法很多種是相當令人傷腦筋的地方。這時可以從外掛EQ的初始設定逐一讀取來聽聽看，或許能找到有趣的聲音。我從Ableton Live內建的初始設定發現Curved與Stereo Effect II，覺得很有趣就保留下來當做候選項目（Fig 10.2）。

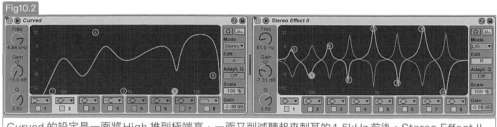

Fig10.2

Curved的設定是一面將High推到極端高，一面又削減聽起來刺耳的4.5kHz前後。Stereo Effect II是將左右音頻加上相互對稱的處理，形成相位被打亂的獨特聲響設定

○ 使聲音變髒（失真）

飽和化（saturation）、過載（overdrive）、音箱模擬器、真空管類效果等都是使聲音失真的效果代表。請插入這些效果，聽聽看在聲音中會變成什麼樣的聲響。當中最具效果也容易製造的聲音，應該是音箱模擬器（Fig 10.3），只是通過該效果，聲音個性就有相當大的變化，若調整失真程度，或與EQ搭配使用，就可以輕鬆做出想要的聲音。

Fig10.3

從Ableton Live內建Amp中讀取輕微失真的Rhythm Funk初始設定，利用效果器內建的EQ製造聲音

○ 濾波器

在DAW裡一定有的濾波器，可以讓聲音產生劇烈變化，是製作電子音樂感的聲響必備的效果器。不同廠牌的濾波器都有各自的特徵，所以只有一台濾波器是不夠的，包括硬體廠牌（Fig 10.6）在內，如果擁有幾種能夠做出獨特效果的濾波器，應該要相當珍惜。

透過設定帶來的效果也不盡相同，實際上的使用方法就是摸透所有參數，做出聽起來帥氣的聲響。我嘗試了兩種濾波器，一種是Ableton Live內建的Auto Filter（P66／Fig 10.4），另一種是第三方廠商製造的FabFilter／Volcano 2（P66／Fig 10.5）。Volcano 2是一種效果相當強烈的濾波器，可以當成普通EQ使用，也可以做出過激變態系的聲音。

Fig10.4

從 Ableton Live 內建的 Auto Filter 讀取 Crashing Waves 初始設定，並調整參數

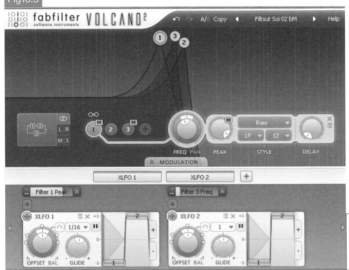

Fig10.5

此為 FabFilter / Volcano 2。這個裡頭有相當有趣的初始設定。調變過於激烈的關係，完全沒有原音的影子

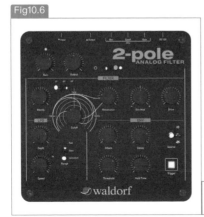

Fig10.6

Waldorf / 2-pole。這類硬體形式的類比濾波器可以憑直覺操作，得到的效果也與插件式不同

○操作錯誤類

　　具有「故障」意思的 Glitch，是一種意圖做出聲音變得混亂的效果。以 Ableton Live 為例，Max for Live 的 Buffer Shuffler 就是操作錯誤類的效果。免費的 dblue（illformed）／Glitch（Fig 10.7）是相當有名但出廠時間久遠的插件效果，很可惜無法確定各位的作業環境是否可以執行。

　　操作錯誤類效果有許多參數，但因為參數可以隨機調整，最後會得到什麼樣的效果，必須實際播放出來才會知道。所以也可以說很難做適當的運用，不過經處理後的音若不當主音，而是降低音量做為提味性質的聲音，大致上都非常契合。各位在實際操作後，有沒有找到有趣的聲音？最後來介紹 Track 21 的內容。

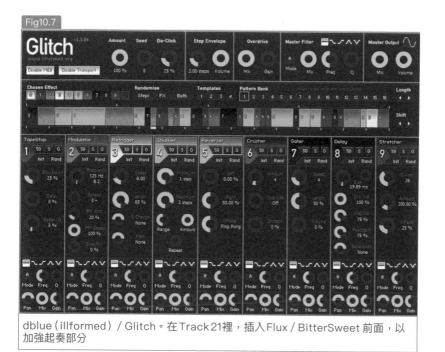

dblue（illformed）／Glitch。在 Track 21 裡，插入 Flux／BitterSweet 前面，以加強起奏部分

CD ◀ Track21

第1～2小節＝只使用阻斷 Low 的 EQ 與偏強的壓縮器
第3～4小節＝ Ableton Live 的 EQ 初始設定 Curved
第5～6小節＝ Ableton Live 的 EQ 初始設定 Stereo Effect II
第7～8小節＝音箱模擬器
第9～10小節＝ Ableton Live 的 Auto Filter
第11～12小節＝ FabFilter／Volcano 2
第13～16小節＝ dblue（illformed）／Glitch ＋ Flux／Bitter Sweet
之後先是反覆一遍，然後播放所有聲音

匯流排壓縮器

▶壓縮器可以過兩組，加到三組也沒問題

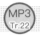

○重新確認鼓組聲部的EQ／壓縮器

請一面回想前面說明過的EQ與壓縮器設定，一面大概完成鼓組聲部的聲音。低音大鼓與小鼓方面，混音時若能意識到以下的狀態，會比較容易提高整合性。

①力道

利用壓縮器製作的部分。就是選擇做成緊實的聲響，還是大量加掛壓縮器讓聲音聽起來充滿力量。

②起奏音的強度

以EQ與壓縮器操控的部分。若要控制音色的起奏音，可透過EQ增減起奏音上的分頻點製作音色。接著，以壓縮器的起音時間表現起奏音的壓縮程度。

③釋音的狀態

以壓縮器的釋音時間來操控。若要讓低音大鼓與小鼓聽起來有力，可以縮短壓縮器的釋音時間，做出具攻擊性的聲音。

④聲音的通透度

記住①～③提示的重點，運用在聲音製造時，要一面監聽鼓組整體，一面仔細檢查各聲部聽起來的樣貌。小鼓過於凸出有可能使鼓組整體失去一體感，所以聲音通透也不一定好，必須留意這個部分。

○對drum bus使用壓縮器

使用不同壓縮器也會帶來不一樣的結果，只有各鼓組音軌中的EQ／壓縮器的效果處理，卻怎麼也感受不到魄力時，可以在drum bus（鼓組匯流排）加一個壓縮器。壓縮器不限於使用一次，只要不過度壓縮，串接多少個都不成問題。例如，增益抑制（gain reduction）需要6dB時，由三台壓縮器各負擔2dB，可減輕單一壓縮器的負擔，不但帶來理想成果，也可能透過不同壓縮效果的組合，呈現單一壓縮器無法達到的質感。

在drum bus上，盡可能串接各音軌沒有使用的壓縮器。匯流排壓縮器的作用是增強聲響的強度。例如起音時間過短，使整體聲響起奏音被壓扁而缺乏魄力，類似問題最好盡量避免發生。我們的目標是自然地加掛效果器，同時又拉長釋音、加大力道，藉此做出空間填滿的狀態。

Fig11.1

模擬經典機種線路的插件式壓縮器

這裡我選用第三方廠商製造的壓縮器／限幅器，名為 Nomad Factory／British MCL-2269（Fig 11.1）。雖然 DAW 內建的壓縮器也很好，但想為聲響增添經典機種的味道時，如果有這類模擬經典機種的插件效果就很方便。這款插件效果是壓縮器與限幅器的綜合款，可以產生相當華麗的效果。在參數設定上，有以下四種考量。

①增益抑制限制在 –3dB 左右

由於各聲部都串接壓縮器的關係，匯流排上的壓縮器不需要更強的壓縮。

②起音時間切至 Slow

為了不讓鼓組聲部的起奏音狀態在經過匯流排壓縮器下有太大的變化，故選擇偏慢的起音時間。

③壓縮比設在 2：1 左右

將匯流排壓縮器的壓縮比調大的話，會變成過度壓縮，因此最多設在 2：1～3：1 輕微的壓縮比程度。壓縮比太高會破壞好不容易建立的大鼓魄力感。

④釋音時間略快

為了增加魄力感，釋音時間從較短的狀態開始調整。過長的釋音時間會使聲音變得扁平缺乏起伏。請聽我稍微混音過的鼓組聲音，參照 Track 22。

這樣一來，初步的鼓組混音到此告一段落，接下來是貝斯的聲音製造！

CD ◀ Track22

前半四小節有套用匯流排壓縮器，後半四小節則沒有，各聲部只經過效果處理

▶從各種途徑取捨選擇出來的聲部

●明確定義貝斯的立場

在流行或爵士、搖滾樂中，貝斯基本上只扮演一種角色，在頻率中就是底部的支撐，做為音符來說，可形成和弦進行的根音清楚可辨的低音動線（bass line）。在電子音樂中具有和弦進行的流行EDM，同樣可發揮一般低音動線的作用，但貝斯在調性（modal）樂曲裡，還具有旋律或特殊音效等作用。因此明確定義出貝斯的角色就很重要。

貝斯在電子音樂中的作用
① 做為旋律角色：使音色帶有特徵。以濾波器帶出動感。反覆演奏樂段的低音動線等。
② 同時負責旋律與一般低音動線的角色：貝斯使用兩種音色，分別是基底作用的音色（sub-bass）與旋律性音色。
③ 補強Low：不具有明確的低音動線，與低音大鼓合為一體，支撐起Low。

●先鞏固基礎再決定下一步

不太可能一下子就做出最好的貝斯音色，所以一開始的基礎音色有六成滿意度即可。擅長編輯合成器的人，可以好好研究這塊。對合成器的參數不是很熟的人，可以從初始設定中挑選自己喜歡的音色，再慢慢用效果器調整。由於大家的音樂製作環境是各式各樣，合成器的編輯方式也一定不同，因此這裡是針對效果器的聲音製造進行說明。我以下表的項目來說明貝斯的基本音色。

提升貝斯音色質感的提案
①以濾波器建立基礎音色 類似貼地前進的黑暗音色或有扭曲感的音色，都利用濾波器產生的。只要調整濾波器的頻率（Frequency）或共鳴度（Resonance）兩個參數，就可以大幅變化音色，用於曲中使貝斯聲響變化的動態聲音製造上，特別能發揮威力。
②單聲道音源的立體化 「song1」的貝斯雖然是單聲道 但利用EQ／濾波器／延遲等加以立體化之後 聲響會有來自不同世界的感覺。當鼓組音色比較簡單時，單聲道的貝斯會使整體聲響變得單調，因此立體化將很有效果。
③以調變／延遲類效果器帶出存在感 利用類似盪音（flanger）／和聲（chorus）那種音會迴盪的調變類效果器，除了增添立體化，也可以使音色在曖昧的擺盪中產生具有存在感的聲響。若能巧妙運用延遲類效果，則可以為貝斯聲帶來厚實感。
④低音質化 利用失真類效果器或音箱模擬器製造尖銳感或激烈感，變成具有自我主張的貝斯聲音。即使不調整到很極端的失真，只要通過音箱模擬器，平淡無奇的軟體合成器貝斯大多都能栩栩如生。
⑤以特殊音效類效果高度加工 若很擅長操作這類能製造遠離原本音色的效果器，可以讓曲子瞬間變帥氣。Ableton Live 內有相當豐富的這類初始設定效果，這也是大受電子音樂創作者喜愛的原因之一。

◎以濾波器加工

　　由於將濾波器套用在貝斯上時，必須保留 Low 的關係，基本上都會使用低通式濾波器。我們可以透過低通式濾波器的頻率與共鳴度的調整，找出喜歡的聲音。然後使用 LFO（低頻震盪器 Low Frenquency Oscillator）為聲音帶來起伏。通常會從 Sine、Triangle、Sawtooth、Square、Sample & Hold 以及 Random 中選出一個波型（Fig 12.1），再以速率（rate）設定波

型的擺盪速度。LFO 的套用方式與音色印象會隨著濾波器種類而有所不同，總之先實際玩看看各項參數，摸透各種效果吧。

　　Track 23 ① 是在低通式濾波器上加上三十二分音符短長度的 Triangle LFO 調變而成的聲音。Track 23 ② 則是調整頻率與共鳴度，給予貝斯逐漸由暗轉明的變化（Fig 12.2）。

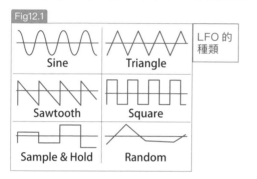

Fig12.1

LFO 的種類

Sine

Triangle

Sawtooth

Square

Sample & Hold

Random

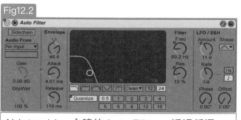

Fig12.2

Ableton Live 內建的 Auto Filter。透過低通式濾波器形成聲響黑暗的貝斯設定範例。LFO Shape 選用 Triangle

　　濾波器絕對是硬體濾波器比較有趣，而且效果器是憑直覺轉動旋鈕的類型，因此插件式效果也與硬體的結果不同。再加上不同機種所帶來的效果也不同，從多方嘗試找出喜歡的濾波器也是很重要的。以插件式效果特有的多功能濾波器來說，

Fabfilter／Volcano 2 是個格強烈的效果器。Track 23 ③ 就是使用 Fabfilter／Volcano 2 初始設定調變而成，聽起來像是過了閘門（gate）效果般，音變得很短，形成新的低音動線。

◎將單聲道音訊轉換成立體聲以改變音像

　　貝斯基本上屬於單聲道音源，但這種常識在電子音樂裡並不通用。賦予貝斯寬廣感、改變原來的音像，就可以瞬間增加貝斯在樂曲中的存在感。

　　Track 23 ④ 是以 EQ 的 LR 模式將貝斯立體化（次頁／Fig 12.3），簡單來說就是變成華麗的聲音。Track 23 ⑤ 是使 Fabfilter／Volcano 2（濾波器）的立體聲感變化的初始設定。Track 23 ⑥ 則是將貝斯素材拷貝至其他音軌，將一邊波型稍微往

後錯移，盡可能定位分配至左右兩端，以凸顯立體感。但是，完全一樣的聲音素材形成些微時間差時，可能產生相位不正常的聲響，所以要個別掛上不同的濾波器，做出完全不同的音色（次頁／Fig 12.4）。

　　經凸顯立體感的處理之後，貝斯的實心感會變弱，因此察覺到失去實心感時，可以從其他音軌複製原本的貝斯音訊，以較小音量放入，找回失去的實心感。而負責實心感的貝斯若以原本的音量播放會過

於刺耳，要一面拉低推桿音量，一面以 EQ 的低通式濾波器阻斷 Hi-Mid 以上的頻率，只保留 Low 形成順耳的音色（Fig12.5）。

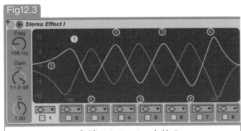

Fig12.3

Ableton Live 內建 EQ Eight 中的 Stereo Effect I 初始設定。對調左右聲道的等化處理，表現出立體感

Fig12.4

這是將同個貝斯取樣音源複製到兩個音軌上，將一邊波型稍微往後錯移，以表現出立體感的手法。這時候可以在兩個貝斯上分別加掛不同效果器，形成不同的音色

Fig12.5

帶有實心感的貝斯音軌只負責 Low 時的 EQ 設定

○以調變類或延遲調整聲音的細節或厚度

一般做為支撐低部的貝斯，不會使用調變類效果器，不過在電子音樂裡，會使用聽起來具有旋律性的貝斯聲部。不管哪種調變類效果，只要是輕微程度的加掛，就不至於讓聲音產生破綻，也會得到良好的結果。過度加掛就會使聲音劇烈變化，失去貝斯應有的功能，這時候可以使用前面提到的，從其他音軌複製原本的貝斯音訊，以確保實心感的方法。Track23⑦是透過盪音器產生迴盪感的聲音。由於效果音量（wet volume）設在50%的關係，所以呈現相當強大的迴盪狀態。

延遲可使聲音帶有厚度，想要做出特殊音效般的有趣效果時可以使用。Track23⑧使用 Ableton Live 內建 Hard Ambience，這種綜合效果由殘響、飽和化（saturation）、延遲所組成。Track23⑨也是 Ableton Live 的內建效果，Man With Three Ears 的效果是結合移動（auto pan）與延遲而成的聲音。Track23⑩則是使用 Ableton Live 內建 Motion Delay 這個初始設定效果，是延遲加掛高通式濾波器的效果。貝斯的厚重聲音以延遲音反覆出現時，會使 Low 變得過厚，所以必須減輕延遲音（阻斷 Low）以防止聲音出現破綻。

○以失真類效果器降低音質

輕微失真可使用飽和化效果，完全失真則使用破音等效果。音箱模擬器最適合用在改變音的質感，也使音失真的時候。

Track23⑪是音訊通過音箱模擬器中貝斯音箱的聲音。有沒有覺得貝斯的實心感與密度都得到提升、是相當不錯的聲音了呢？ Track23⑫是加了 Ableton Live 內建 Vinyl Distosat 的聲音，由 Vinyl Distortion、Compressor、Saturator 與 Chorus 所組成。Track23⑬是通過 Fabfilter ／Volcano2內建的破音類初始設定效果。聲音雖然產生劇烈變化，但這樣的變化多半可以為作曲帶來靈感（inspiration）。

●產生截然不同音色的特殊音效類效果器

就電子音樂而言，特殊音效類效果器是非常重要的。不但可以讓貝斯聽起來像是貝斯 從中產生的帶有突兀感的效果音，也可以成為聲音的個性，甚至可以期待它具有支配整首曲子程度的效果。

在 Track23 ⑭ ～ ⑯ 之 中，使用了 Ableton Live 內建的初始設定效果，分別是⑭Loop Metaliser、⑮SampleSpank！、以及⑯Talkbox Solo。不實際讀取這類初始設定效果，就無法知道到底是什麼樣的聲音，所以只能耐著性子逐一嘗試各種初始設定。

在此給各位聽的十六種聲音，並不是最終的完成品，例如濾波器與失真類，或者延遲與特殊音效類等的組合所製作出來的聲音，可以說組合變化有無限多種。先把這裡介紹的五種大分類記起來，選擇

其中一種效果做出音色的基底，再以別種效果處理來完成聲音製作，大概是這樣的順序。

我想只要聽過Track23，都會感受到鼓組聲音因貝斯音色，而有不太自然的感覺。雖然鼓組與貝斯處於不調和的狀態，不過若以貝斯優先的話，這個階段就要變更鼓組的等化設定，或是替換鼓組音色。

本書是依照鼓組→貝斯→合成器的順序來進行聲音製造，但實際作曲時通常是同時進行。所以經常發生一個聲部的音色確定之後，就以這個音色為中心重新檢視其他聲部的音色，在重新檢視中又會產生新的點子，使曲子不斷變化，這就是一般的作業情況。

CD ◀ Track23

各占四小節
①濾波器加工：低通式濾波器與LFO
②濾波器加工：以濾波器調動頻率與共鳴度
③濾波器加工：Fabfilter / Volcano2的操作錯誤類濾波器
④立體化：EQ 的 LR 模式
⑤立體化：Fabfilter / Volcano2立體類初始設定效果
⑥立體化：複製貝斯取樣音色，製造兩音軌時間差後，分別定位至左右聲道兩端，並各以不同效果器處理
⑦調變類：盪音
⑧延遲類：殘響、飽和化、延遲的組合
⑨延遲類：移動與延遲的組合
⑩延遲類：延遲加上高通式濾波器
⑪低音質：音箱模擬器
⑫失真類：破音、飽和化、和聲的組合
⑬失真類：Fabfilter / Volcano2破音類初始設定效果
⑭特殊音效類：Ableton Live 內建初始設定效果：Loop Metaliser
⑮特殊音效類：Ableton Live 內建初始設定效果：SampleSpank！
⑯特殊音效類：Ableton Live 內建初始設定效果：Talkbox Solo

13 合成器的聲音製造

●延遲的參數

從樂器的特性上而言，合成器是一種很乾、缺乏空間感、相當平的聲響，所以直接使用的話，反而會把這種令人不舒服的感覺凸顯出來。大部分都會以延遲或殘響增加殘響音。軟體合成器的初始設定，幾乎都已經加上殘響音。雖然都是很簡單的效果器，不過還是來重新確認一下各項參數的功用吧。

延遲是一種將輸入的原音往後延遲輸出的效果器。接下來我們來看延遲的基本參數。

①延遲時間（Delay Time）

設定原音要延遲多久輸出的參數。單位可指定秒數或音符長度。傳統的硬體類比延遲，不能精確設定延遲時間，只是大致分成短延遲（延遲時間＝50ms以下／1000ms為1秒）、中延遲（延遲時間＝200ms～500ms）以及長延遲（延遲時間＝500ms以上）等。使用插件式延遲時多半指定音符為單位。秒數是延遲時間的絕對值，以音符長度為單位時，延遲音會保持在與BPM合拍的狀態。兩種是分開來使用，中延遲以上的延遲時間如果是用做編曲的要素使用 比較適合以音符長度設定。另一方面，如果要表現出傳統類比延遲效果的氣氛，則可以放膽以BPM略為脫拍

的延遲時間來設定。

②回授（Feedback）

設定延遲音重複幾次再輸出的參數就是回授。延遲是一種能製造回音（echo）般反射音的效果，所以延遲音的輸出音量比原音小。例如，延遲音重複三次時，第二次延遲會比第一次小聲，第三次又比第二次小聲（Fig13.1）。因為有這樣的性質，回授中延遲重複次數並不是以次數計算，而是以聽覺上的感覺，回授少（一次）、略多、多、相當多之類的方式。插件式則多以百分比指定回授，因此重複幾次要以耳朵判斷。

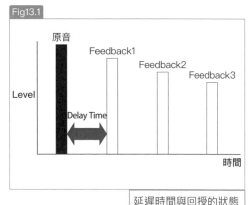

Fig13.1

延遲時間與回授的狀態

74

③Dry / Wet

Dry 指的是原音，Wet 則是效果音。利用 Dry／Wet 的參數設定兩者間的音量平衡。設定50% 表示原音與第一次的延遲音音量相同（Fig13.2）。通常延遲音量會設在比原音小。不過有特殊需求時，也可能設到Wet ＝80%，使延遲音比原音大，也有只使用延遲音，而將Wet 設到100%。

延遲的基本參數就是以上這三種。現在的插件式延遲效果幾乎是多功能型，只

有這三種參數的機種比較少，其他的參數則是該機種的延遲效果固有的設定，因此最好閱讀一下操作手冊等資料。

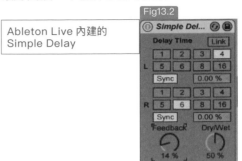

Fig13.2

Ableton Live 內建的 Simple Delay

○殘響的參數

只要不是身在無響室，我們聽到的任何聲音都多少含有反響音。反響音會隨著空間大小而改變，也會受到室內牆壁材質或房間形狀的影響。殘響就是模擬這些反響音的效果，用來為樂器或人聲帶來空間的聲響。

殘響的參數相當多，不同插件式的名稱、或參數數量都不盡相同。但只要先記住以下幾個基本參數的意義，後面會按實際操作的順序，解說參數的設定。

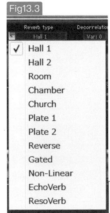

Fig13.3

許多插件式殘響都具備幾種初始設定效果

①殘響類型	
音樂廳與客廳的反響音完全不同。在插件式殘響裡，備有依照空間大小分成大廳、房間、殘響室等初始設定（Fig13.3）。第一步就是從中選擇殘響的氣氛效果。一般分為以下幾種。	
大廳（Hall）	音樂廳等的大型空間。還有類似日本武道館、或東京巨蛋等大型體育館的場所（Arena）
房間（Room）	練團室等小型空間
殘響室（Chamber）	錄製殘響專用的房間
金屬板（Plates）	以鐵板振動製造殘響的裝置
彈簧（Spring）	以彈簧傳導製造殘響的裝置

以上是具代表性的殘響類型。各種類型的初始設定都已經完成基本的設定，所以先選擇初始設定效果，再進一步調整其

他參數的設定，這樣一來就可以加速作業的進行。

CHAPTER2 混音與聲音製造的基礎技巧

75

介面上的許多參數可提供反響音的狀態細節設定。雖然也有很難理解的參數，不過為了充分運用這些殘響效果，還是得先理解這些參數的意義。

殘響時間 （Reverb Time）	以秒數（sec）單位指定殘響音的持續時間。時間範圍相當廣從極短的0.1sec 到20sec 以上，數值則表示空間的寬度。自然的殘響大約在1sec 到4sec 之間。
空間大小 （Room Size）	可微調殘響類型的參數。假設初始設定選用大廳效果，其空間大小可以微調的參數。聲波抵達牆壁後，還會反射到另一面牆……並且不斷反覆。房間愈大，產生反射的時間愈久。相反的，房間愈小，反射的次數愈多。反射的狀態由這個參數設定。
前置延遲 （Pre-Delay）	設定實際的殘響音在原音後面出現的時間，單位為更短的毫秒（ms）。舉人聲的例子來說，盡可能將前置延遲開到最小時，殘響會與原音同時產生的關係，於是形成人聲像是被殘響纏住，聲音輪廓也變得模糊不清的狀態。這種時候只要延長前置延遲時間，分離人聲與殘響，就可以使人聲回到清晰的狀態。
初期反射 （Early Reflection）	設定初期反射的音量。如同「空間大小」提到的，聲波反射到牆壁後會不斷反射下去，而最早出現的反射音就是初期反射。該參數就是調節初期反射的音量。數值小時，殘響彷彿離音源很近般清晰可聽。數值大時，原音與初期反射交纏在一起的關係，於是形成彷彿是狹窄空間裡發出來的聲響。
擴散 （Diffusion）	擴散是調整殘響廣度的參數。牆壁材質的堅硬度，也會影響殘響音的氣氛，因此這就是用於調整氛圍的參數。數值愈小，代表牆壁材質愈軟。數值愈大，聽起來就像反射到水泥牆壁的感覺。
阻尼 （Damping）	設定每個頻率的殘響量。目的在於減少Low 的殘響，或是降低High 的殘響存在感。指定頻率後，以阻尼度（比例）增減音量。
等化器 （EQ）	EQ 的功能類似阻尼，用於為殘響音加掛EQ 的參數。Low 中的殘響成分多時，聲音整體會有被包住、模糊不清的感覺，因此需要削減250Hz 以下。在High 裡強力加掛殘響時，會使殘響音過於明顯而顯得不自然，一般做法是削減8kHz 的High。此外也可以增幅，這裡很值得嘗試各種不同的設定。等化處理通常比阻尼的效果顯著。

●在合成器上套用延遲與殘響

終於到最後的部分了,也就是合成器。合成器聲部有各式各樣的功能與音色,所以沒有所謂適用於所有合成器的聲音製造方法。我們一起來思考「song1」裡的合成器該如何處理效果。

「song1」的合成器聲部負責音價短的和弦,因此照理說需要進行填補空間的效果處理。首先是延遲效果。光是加掛延遲,聲響的世界觀就完全改變了。

①決定延遲時間

若是電子音樂,當然是使用與BPM同步的節奏性延遲(tempo delay)。以音符指定延遲時間,一般分為十六分音符、八分音符、附點八分音符與四分音符等長度。「song1」中是十六分音符的偶數拍,不過也將十六分音符與八分音符三連音納入選項(Fig13.4)。請拋開理論或歪理,實際改變設定聽聽看。

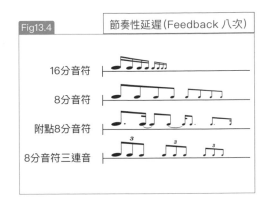

②複雜的延遲

現在的硬體或軟體插件等產品中,許多都有很獨特的延遲音。其中又以多種延遲的組合或套用濾波器等來表現的效果居多,還可能利用簡單的延遲做出專屬的效果,想追求理想的音就得自己動手。只是需要付出相當的心血。每個創作者對於這部分都有自己的想法,所以各位大可相信自己勇往直前。這裡是利用由複雜的延遲所做出的效果來製造聲音,這些是只有數位機種才能做出來的效果。

話雖如此,從眾多延遲的初始設定效果中挑選取捨才是最主要的作業,因此決勝關鍵在於耐性與判斷力。找出自己喜歡的初始設定效果之後,就可以調整Dry/Wet比例,並且檢討其他的參數是否需要變更。例如,Ableton Live內建的Filter Delay就有三組延遲單元,各自擁有個別的延遲時間、回授、定位、音量與濾波器的設定(Fig13.5)。作業過程中必須一面操作這些參數一面調到自己想要的延遲效果,相當考驗一個人的耐力與意志力。還可以串接兩三台不同插件式延遲效果,透過不同的組合可以做出相當複雜的延遲。Track24中收錄很多延遲聲音以供參考。

Ablaton Live 內建的Filter Delay。可以組合三組延遲與濾波器,做出很複雜的延遲效果

第一小節＝延遲時間＝十六分音符
第二小節＝延遲時間＝八分音符
第三小節＝延遲時間＝附點八分音符
第四小節＝延遲時間＝四分音符
第五小節＝延遲時間＝十六分音符三連音
第六小節＝延遲時間＝八分音符三連音
第七小節＝延遲時間＝附點八分音符三連音
第八小節＝延遲時間＝四分音符三連音
第九～第十二小節＝使用 Ableton Live 內建 Filter Delay
第十三～第十六小節＝使用 Ableton Live 內建 Filter Delay+Max for Live 的初始設定效果 Filter Tap
第十七小節以後＝利用硬體效果器 Strymon／TimeLine，每四小節切換一種延遲模式，共四種模式

③在延遲上加殘響

簡單的延遲就是只有重複原音，這時候的合成器還是很糟的聲響狀態。因此，基於給予合成器深度、以及連接延遲音與延遲音之間，現在就加上殘響吧。

在混音裡使用殘響時，將一個殘響同時用於多個聲部，並經 SEND／RETURN（傳送／反送）附加在各音軌為大宗做法。不同的 DAW 多少有些差異，不過混音介面上一定有 SEND／RETURN 專用的音軌（Aux），所以就在這軌啟動殘響，把 Wet 設到 100%。接著，提高合成器音軌的傳送量，應該就能得到殘響效果了（Fig 13.6～Fig 13.7）。

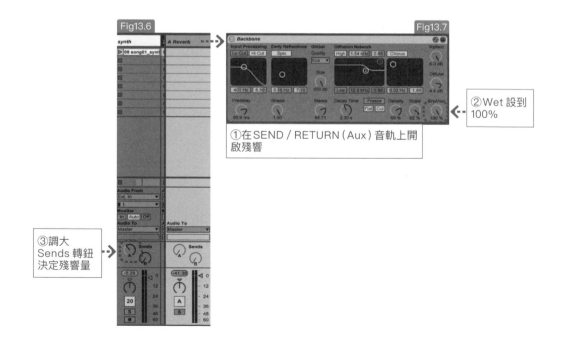

Fig13.6 　 Fig13.7

②Wet 設到 100%

①在 SEND／RETURN（Aux）音軌上開啟殘響

③調大 Sends 轉鈕決定殘響量

78

殘響類型有大廳、房間、金屬板等自然的聲響。殘響時間可以大幅改變聽覺上的印象，想要輕微的殘響感，可以調到1～2秒左右，飽滿的殘響則調到3～4秒之間。在混音階段也可以強調殘響時間，即使設到20秒，若是自己想要的聲音就不成問題。至於合成器音軌的傳送量，其實只要憑直覺操作即可。就算設定是殘響音遠大於原音，聽起來很合理、合適也沒有什麼不可。雖說大致不是太難的設定方法，但從配合「song1」的曲調與節奏來看，殘響時間為三秒左右，然後傳送量給人挨

近原音與延遲音影子的意象（Fig13.8）。

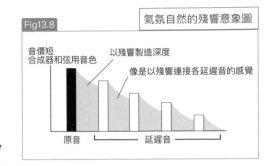

Fig13.8　氣氛自然的殘響意象圖

音價短 合成器和弦用音色　以殘響製造深度

像是以殘響連接各延遲音的感覺

原音　延遲音

●決定合成器的棲身處

經過漫長的過程，終於看到混音的終點了。目前，各位在自己的合成器上使用了什麼樣的延遲與殘響呢？請記住我的一句話。不同製作者所做出來的品質差別在哪，在這個階段還聽不出來，不過根據延遲效果的狀態，曲子印象應該各不相同。合成器可以利用延遲加工帶來不錯的感覺，但其實這裡才是勝負的關鍵所在。

這時候的合成器聲部還沒有使用EQ／壓縮器，所以應該還留有合成器的原始質感。為了找出適合曲子並且是自己理想中的合成音色，就要使用各種效果器進行加工。每個人追求的聲音都不一樣，這裡考量的是曲子整體的頻率平衡，這點非常重要。

「song1」中只有鼓組、貝斯、合成器三個聲部而已。鼓組含有打擊類音源，因此涵蓋許多頻率。貝斯的音色也會大幅影響曲子印象，基本上是分布在Low至Lo-Mid的聲音。這裡一面播放鼓組與貝

斯的部分，一面透過頻譜分析器觀察頻率（Fig13.9）。

由於負責Low的低音大鼓與貝斯有相當足夠齊全的低頻，以現狀而言Low已經具有充足的音量。貝斯也涵蓋到比低音大鼓高的頻率，所以400Hz以下的頻率可說相當充足。腳踏鈸與打擊類也確實地涵蓋了High。只利用頻譜分析器根本看不出什麼端倪，所以要先把它意象化，然後看出頻率不足的位置，而這項能力是很重要的。從結果來看，合成器如果放在500Hz～5kHz之間的話，可以改善聲音的平衡。

這種觀察對於提升混音品質是不可或缺的能力。下一頁將進一步說明。

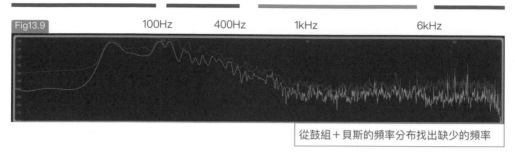

100Hz 以下的 Low 充足

100～400Hz 的 Lo-Mid 強度似乎適當

500Hz～5kHz 不足

6kHz 以上的 High 充足

Fig13.9　　100Hz　　400Hz　　1kHz　　6kHz

從鼓組＋貝斯的頻率分布找出缺少的頻率

◎混音作業從副歌部分著手

已經從頻譜分析器找出合成器該負責的頻率了。由於想放在介於500Hz～5kHz之間，因此可以想像Lo-Mid 厚重、High消退的低傳真類聲音。假設全小節的電鋼琴音都是空心音符（全音符）的話，聽起來又會如何呢？電鋼琴的特徵就是充滿Lo-Mid～Hi-Mid 的厚實聲響。由於全音符的存在，使具有該聲部的頻率處於持續發聲的狀態，再加上只有電鋼琴就可以涵

蓋Lo-Mid～Hi-Mid 大部分頻率，所以合成器的 EQ 必須大幅削減Lo-Mid、以形成單薄的聲音，否則無法整合混音的內容。

以這個例子來說，請想像成聲音中的每個頻率都有自己的隔間，然後各種樂器都要收進隔間裡（Fig 13.10）。然而這種方法並沒有想像中的簡單，成果理想與否更依憑直覺，不過這是混音很厲害或樂器音色塑造很強的人都有的品味。

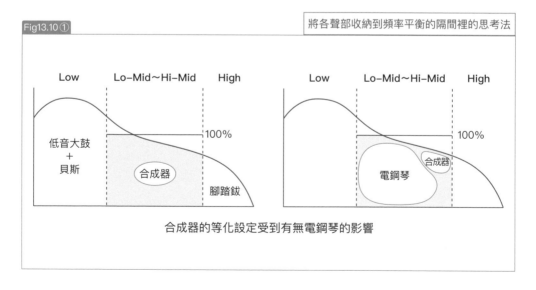

Fig13.10 ①　　　　　　　　將各聲部收納到頻率平衡的隔間裡的思考法

合成器的等化設定受到有無電鋼琴的影響

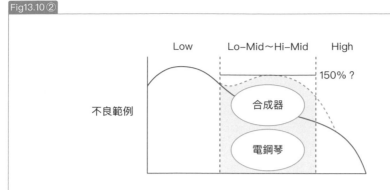

Fig13.10 ②

Low　　　　Lo-Mid〜Hi-Mid　　　High

150%？

不良範例

合成器

電鋼琴

想讓電鋼琴與合成器都變厚→結果變成 Lo-Mid 〜 Hi-Mid 膨脹凸起，形成平衡不佳的聲音

實際的曲子會有更多的聲部，而各聲部的EQ也會更加難以取捨。不論聲部增加多少，頻率平衡點的區隔維持不變。因此，可以說從聲部數量最多的段落（以歌曲來說就是副歌部分）著手混音作業，比較容易統整聲音。如果從聲部數量少的段落著手進行聲音製造的話，隨著後面聲部的增加，Lo-Mid〜Hi-Mid也會愈來愈飽和，一不留意就變成滾雪球似的混音了。反過來說，整首曲子的聲部很少時，可以考慮利用有限的樂器填滿四個頻率分區。

○合成器的等化處理

雖然「song1」中只有三個聲部的四小節迴圈，不過姑且假設這裡是要營造更加熱鬧沸騰的部分，讓我們一起來思考合成器的EQ或其他效果器的做法吧。完全沒有任何效果器的合成器的頻率分布如 Fig13.11所示。雖然涵蓋了所有頻率，但200Hz以下呈現稍弱的狀態。因此合成器的EQ具有豐富500Hz〜5kHz的用意。只從頻譜分析器來看，該頻率已經有充分的音量了，不過聲音還只是頻率上的平衡而已。所謂涵蓋所有頻率是指以整體而言反映出全頻等響度曲線的聲音，換句話說就是感受到Hi-Mid是強勁的聲音。合成器已經含有很多500Hz〜5kHz，所以阻斷此外的頻率，就可以凸顯想要強調的頻率。看到這裡，我想各位對EQ的操作也逐漸習慣了吧，現在按照自己想法，來進行聲響焦點已設定在500Hz〜5kHz的EQ。作業時請務必一面聆聽整體聲音一面進行等化處理。

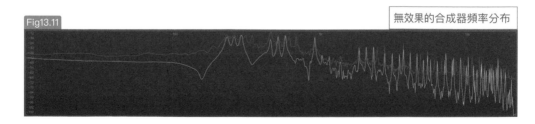

Fig13.11　　　　　　　　　　　　　　　　　　無效果的合成器頻率分布

這時候我通常會想兩件事，一是不要被低音大鼓和貝斯覆蓋，二是High就交給腳踏鈸負責。同時決定EQ的目標是做出音色很獨特的聲響。其結果就是Fig13.12。從低的部分檢查，由於不想要干擾到低音大鼓＋貝斯，所以利用高通式濾波器將114Hz以下的頻率完全阻斷。又覺得聲音的厚度不足以涵蓋所有頻率（也就是鼓組＋貝斯缺乏那種感覺），所以Q幅放較寬、347Hz大幅度地增幅了。獨特部分表現在1kHz～3kHz。這一帶的頻率是氛圍帶有鼻音感的部分，實在不想強調，不過Q幅變窄就不至於令人不悅了。

最後將1.08kHz也增幅10dB。作業進行到此合成器的音色特徵已經形塑出來了，但High太強，所以高傳真音質（high fidelity／Hi-Fi）的印象還是很強烈。在此又將Hi-Mid的3.54kHz以稍微寬的Q幅大幅度削減至-12dB。這邊是人耳聽覺最敏感的頻率，所以可以一下子改變聲音的印象。除了Low阻斷以外，三個分頻點的等化處理，已經可以表現基本的合成器音色。最後，為增進低傳真音質（low fidelity／Lo-Fi），與避免干擾到腳踏鈸，會利用高頻曲柄（hi-shelving）大幅削減6.23kHz以上。

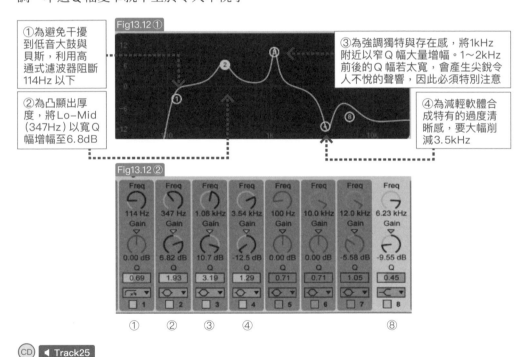

①為避免干擾到低音大鼓與貝斯，利用高通式濾波器阻斷114Hz以下

②為凸顯出厚度，將Lo-Mid（347Hz）以寬Q幅增幅至6.8dB

③為強調獨特與存在感，將1kHz附近以窄Q幅大量增幅。1～2kHz前後的Q幅若太寬，會產生尖銳令人不悅的聲響，因此必須特別注意

④為減輕軟體合成特有的過度清晰感，要大幅削減3.5kHz

CD ◀ Track25

前半四小節＝無EQ／後半四小節＝套用Fig13.12的等化效果設定

小鼓的音色也含有豐富的Lo-Mid～Hi-Mid附近的頻率，一般在鼓組節奏樣式中，一小節只會演奏兩聲。只要不是音色過於厚重的小鼓，其實可以不必特別在意頻率

平衡。如果是這個合成器的EQ，小鼓不論使用TR-808類的輕音色，還是一般的厚重小鼓，都可以收納進聲音當中。

●給予合成器強度

「song1」的主角是鼓組中除了打擊類以外的所有聲部。在混音上只要明確區分主角與配角，結果就會有顯著的不同。在聲部超過十個以上的編曲當中，首先是主角的部分，要用混音可以完成的心態來製作聲音，其他聲部則以不會干擾到主角的方式進行配置。不論是音量或頻率都一樣。在前面也有提到，我聽過許多業餘或獨立音樂朋友的混音作品，感覺上混音失敗的作品，大部分的原因都歸咎於沒有設定配角。

對作曲者來說，所有聲部都是投入感情編寫的，當然希望每個聲部都聽得很清楚，所以這樣做的結果一定會擾亂頻率平衡，變成滾雪球狀態的聲音。請務必意識到這點的重要性。

現在，套用延遲、殘響與EQ後，合成器也變成很能自我主張的聲音了。但還沒結束，現在才是關鍵階段。這裡希望透過頻率上很華麗的聲部，也就是以Hi-Mid為主體的樂器音色，為曲子印象帶來決定性的特徵，因此會針對應該給予合成器強度的失真類濾波器進行檢查。

做法是先在合成器音軌上串接多種效果器，若有覺得「這個不錯！」的聲音，就先保留下來。收集多個聲音候補選項之後，再從中挑選取捨並且組合，決定出最後的聲音。此外，如果依照這種方式保留

效果選項，也可以成為曲子展開或曲中一個段落音色切換時的思考依據。

賦予合成器特徵的作業
①在音軌上串接失真類（飽和化、過載〔overdrive〕等）、濾波器的初始設定效果，保留想用的效果器候補選項 DAW 維持許多效果器運作的狀態，利用開啟／關閉各效果器來確認音色
②將效果器的候補選項組合起來 效果器的數量愈多、組合也愈龐大，效果器的組合方式會大幅改變印象，所以這裡要更有耐心

在嘗試多種效果器之後，我決定失真效果選用Overdrive、濾波器則用FabFilter／Volcano2加強1kHz前後的特徵。

作業進行到現在，幾乎是大功告成。接下來讓我們完成最後一步吧！

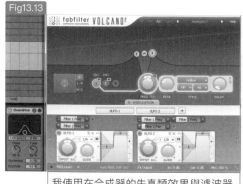
Fig13.13

我使用在合成器的失真類效果與濾波器

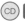 ◀ Track26

前半四小節＝只有延遲、EQ、殘響的聲音／後半四小節＝Overdrive 與濾波器開啟的狀態

○必要時得打破成規

由於「song1」中的合成器明顯是曲子的主角，所以要有很凸出的印象。換句話就是做成動態平坦的聲音。首先第一個會想到的是壓縮器，但合成器本來就是負責短音價的和弦，所以與動態之類的效果無緣。在此想要強調的是延遲音，由於延遲音在重複的同時也會伴隨衰減，因此壓縮器的目的是將衰減中的延遲以壓縮器增幅，讓第三次以後音量變小的延遲音能夠清楚聽見。如此一來合成器的音壓就可以提高，表現凸出的音像。請立刻在延遲後面串接壓縮器（壓縮器放在延遲前面沒有任何意義）。這個壓縮器的作用是減輕第一次延遲與後面重複的延遲之間的音量差，所以GR加強到-5～-10dB左右，壓縮比也大幅調到5：1～10：1左右（Fig13.14）。

凸顯延遲音的壓縮器設定範例。壓縮比在5：1左右、稍微偏強的壓縮。起音偏長是為了盡量不破壞原音的起奏音。由於壓縮器是針對短音的關係，釋音時間可以短（即使延長也不影響聽覺感受）。以此狀態將GR調整在−5～−10dB左右

到這裡就已經完成所有合成器聲部的設定了。在製作範例時，我做到這裡的時候腦海中突然有了靈感，對於現在的合成器音色沒有到很滿意的程度，所以我打算打破成規。目前已經在SEND／RETURN串接殘響效果，但聽起來過於優雅。於是放棄以SEND／RETURN串接殘響，把殘響移動到合成器音軌，直接配置在延遲的後面。如此一來，延遲與殘響都有截然不同的印象，瞬間變得很帥氣。雖然在前面說過，殘響通常是放在SEND／RETURN音軌處理，不過如同CHAPTER 1提醒各位的，別人推薦的方法不要照單全收比較好。類似「為帶給各聲部殘響統一感，或統合聲音，殘響會放到SEND／RETURN音軌處理」這樣中規中矩的說明，任何人都很容易以為這就是正解。但是，實際製作時不會這樣做。反倒是「好，我就做跟別人不一樣的，殘響直接串接吧！」之類很反骨的發想也是很重要的。

CD ◀ Track27

前半四小節＝延遲的後面放壓縮器 / 後半四小節＝直接串接殘響

這裡要探討不同工具帶來的不同結果。以EQ的例子來說，就算是同一人以同樣的目的處理EQ，使用的EQ不同也會影響結果。現在的插件式EQ都可以看到等化狀態的實際狀況，頻率被增幅的程度、Q幅的範圍大小、以及各頻段如何疊合等，都可以一目了然（FigC2.1）。再者，同一人操作不同類型的EQ（FigC2.2）會有什麼樣的結果呢，我想大概會有完全不一樣的結果（聲音）。不僅是EQ，壓縮器也是如此。當看得到起音時間的數值時，就會很在意，相反的，看不到時就不會在意。我們明明是在創作音樂，卻不知為何容易受到視覺或操作性的影響。我的結論是，無法從音判斷的話，混音是不會順利的，所以混音時盡量不要受到視覺部分的影響就很重要。

以插件式EQ進行作業時，有時候光是增幅／減幅0.3dB也要很講究，「削減0.3dB？還是0.5dB呢……」。這些細節對音樂來說到底重不重要？如果EQ的結果總是不如預期，可以試試看其他操作性不同的EQ，重新找到方向。像是外接式硬體EQ，數值固定的旋鈕只不過是以0.5dB為單位來調整而已，無段式旋鈕在十二點鐘方向到五點鐘方向的範圍內，增幅程度可達18dB，所以無法設定到0.5dB那麼細微的參數（FigC2.3）。大概就是「調高一點」的感覺。不過實際上無從得知推高多少個dB。雖然EQ在混音作業上非常重要，但也不需要講究到如此細微的數值。

為避免「見樹不見林」，混音時隨時檢視音樂整體的聲響是否具有魅力，一面開闊自己的視野，也是很重要的工作。

FigC2.1 一般插件式EQ的操作介面

FigC2.3

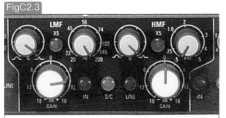

FigC2.2 重現類比器材旋鈕的插件式EQ

類比EQ的控制面板，由於無法指定細微的數值，只能憑感覺用耳朵邊確認邊操作

14 在完成最後的混音作業時應該注意的事項

▶一道手續決定成品品質優劣

○從監聽整體合奏條列問題

　　混音過程往往陷入長時間的埋頭苦幹，這種時候最好暫時放下，藉由讀書或玩遊戲轉換心情，同時讓自己的耳朵休息一下。或是在放鬆身心的狀態下，聽其他音樂讓聽覺感官重新啟動也是有效的方法。

　　接下來讓我們一起來看混音最後階段的修整。前面已經完成主要個別聲部的聲音製造了，不過人類的聽覺感官是相當有趣的構造，若一段時間一直聽個別聲部，對合奏就會產生認知困難。因此，需要暫時中斷混音作業，隔一段時間再重新監聽剛的混音，這樣應該會有新的感受。首次播放的第一印象尤其重要，在此整理出假想的印象與問題點。

假想的印象與問題點
‧特定聲部音量太大／太小
‧壓縮器加過頭，造成起奏音被壓扁等過度壓縮的狀態
‧High 尖銳
‧聲音悶住的感覺
‧低音大鼓缺乏存在感
‧感覺聲音輪廓不清楚　　　　　　　　etc.

○修正問題點

　　如果覺得特定的聲部音量過大或過小，可以單就有問題的聲部重新調整音量。各位應該會發現這首曲子明明只有八個音軌，但音量平衡卻很難調整得很漂亮。

　　如果覺得 High 太強，請找出原因來自哪個聲部。以「song1」來說可能是腳踏鈸或打擊類音色兩者其中一個。反過來，如果覺得悶悶的，缺乏聲音輪廓，就表示Lo-Mid 太過凸出。這時可以一面重新播放整體，一面利用 EQ 將貝斯或合成器的Lo-Mid 以稍微寬的 Q 幅削減音量。一邊移動 EQ 的分頻點，一邊尋找能強調聲音輪廓（輪廓清楚，去除模糊感）的頻率。

　　低音大鼓常缺乏存在感，或是呈現聽不出起奏音的狀態，原因通常是貝斯的Low 太多，因此會如 Fig 14.1 所示，以高通式濾波器阻斷貝斯的 Low，並且確認低音大鼓聽起來的變化。

阻斷貝斯的 Low 再確認低音大鼓是否變清楚了

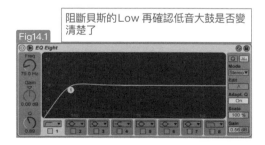

Fig14.1

修正後也無法改善時，還有先關閉所有聲部效果器這種方法。我在寫這本書的時候，嘗試過各式各樣的效果器，所以已經忘記各聲部原本的音色是什麼樣子。在此以回到最初狀態的感覺，刪除所有效果器，重新處理混音，由於已經事先掌握各聲部的功用，因此大約花十五分鐘左右就能完成新的混音。

另一個有趣的現象是，我在寫稿過程中會以「對讀者來說是否有參考價值、是不是有趣的聲音？」的思考方式來選擇效果器，先重啟聽覺感官，再著手進行混音就能找回平時的感覺，明確聽見自己想要的聲音。於是，想法到頭來就會發生變化，像是把貝斯堆疊三層，或是不必強調小鼓也可以。

現在作業、還是三小時後、又或是明天再作業，所得到的靈感也大不相同，可以說混音作業會變成什麼樣子難以預測。

因此，如果想不到好點子，或是混音品質無法提升等情形，最好隔天再重做。 此外，混音無法順利進行時，試試看P85專欄介紹到的工具（其他EQ或壓縮器），也是不錯的方法。還有，可以混出幾種不同的版本，先讓耳朵獲得充分休息再比較之間的差異，比較容易分辨哪個版本的完成度高。

我在混音軌很多的樂曲時（Fig 14.2），從混音作業結束的狀態（也就是各位現在的狀態）到真正完成一首曲子的混音，通常得花上好幾天。讓聽覺感官重新啟動，是確保每次的檢視都能以第一印象發現問題修正問題，不過藉由反覆的檢視，還可以找到下一步的去向。只要認真投入混音作業，自己的混音技術也會逐漸提升。

在CHAPTER 2的最後，附上我的混音內容給各位參考，音檔請參照Track 28。

Fig14.2

我的最終版混音如圖所示，請參考各軌音量推桿的數值

●解說範例混音（Track28）

①低音大鼓

到頭來，低音大鼓變成只使用壓縮器的簡單狀態（Fig 14.3）。因為原本的取樣音色已經具有充分的強度，因此決定活用音色的強度。

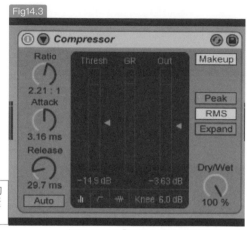

Fig14.3

> 壓縮比＝2：1是相當輕微的壓縮。而且起奏音偏慢的關係，還保有原音的起奏音印象。為了不破壞這種緊密感，釋音時間會偏長

參照：P48「低音大鼓的聲音製造」 ▲

②小鼓

只有使用EQ與壓縮器（Fig 14.4）。為了不干擾低音大鼓與貝斯，EQ以高通式濾波器阻斷Low，並且大幅推高與厚度有關的Lo-Mid、以及關係到音色性格、通透感的Hi-Mid。SEND／RETURN 也送了一點殘響。

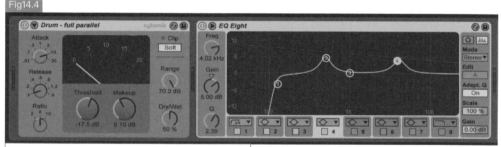

Fig14.4

壓縮器採取輕微壓縮，利用EQ 表現厚度與通透感

▲參照P54「小鼓的聲音製造」

③拍手音

由於原音是缺乏特色的聲響，於是大幅改變發想，首先透過音箱模擬器做出很獨特的基本音色之後，乒乓延遲（Ping Pong Delay）以附點八分音符的延遲時間，使左右聲道定位快速移動（Fig 14.5）。如此一來鼓組聲部的氣氛會有相當大的改變。最後，為了清楚聽到衰減的延遲音，而以壓縮器強力壓縮。小鼓與拍手音收進同一個bus（匯流排）。

Fig14.5

以音箱模擬器製作音色，又以附點八分音符的延遲製造動感的設定。為了不蓋過延遲音，而以壓縮器強力壓縮

④閉合腳踏鈸

由於想讓腳踏鈸音量大一些，所以用EQ稍微消減High中比較刺耳的頻率，並以齒聲消除器對8kHz附近施以偏強的壓縮，緩和High的聲響。

只有這樣還是會覺得腳踏鈸聽起來輕飄飄的，因此最後修整以失真類的飽和化效果，使High柔和、凸顯質感（Fig14.6）。

為使High柔和，會使用EQ的峰值處理與齒聲消除器

▲參照P60「腳踏鈸的聲音製造」

⑤開放腳踏鈸

不同於原音鼓組，這類曲子的開放腳踏鈸會被歸在效果音的位置，所以採用幾乎聽不出原音成分的效果處理。首先，以音箱模擬器的貝斯音箱初始設定大幅改變音色與質感，再以三組延遲與濾波器組合而成的Filter Delay效果，讓延遲音左右散開，同時強調加串濾波器的聲音。最

後以Max for Live的音場定位變化類效果Audio Rate Pan做出浮動的音像（Fig14.7）。以結果來看，雖然感覺不出來起奏音的音色，但像這樣混進乍看之下存在感薄弱，卻又能發揮聲音影子機能的要素，就能為樂曲帶來深度。閉合腳踏鈸與開放腳踏鈸統合到一個bus處理。

聽不出原音成分的誇張效果處理，賦予聲響深度

▲參照P60「腳踏鈸的聲音製造」

⑥打擊類

前面一直專注在無論如何都能處理的聲部上，不過我也在想打擊類聲音與其追求衝擊的音感，倒不如做出有效果且富性格的聲音。

首先，以EQ阻斷Low，形成輕的聲音，High也略為削減，緩和尖銳感。接著以Filter Delay製造模糊輪廓效果，將聲音的獨特凸顯出來。由於很想要速

度感，所以透過Auto Filter製造音場定位移動，再以壓縮器輕微壓縮受到濾波器影響產生的動態。為了確認最後的聲響，又加串一道EQ，阻斷Low與High（Fig14.8）。

截至目前為止的聲部都整合到Drum bus，並且在Drum bus放入匯流排壓縮器使聲音更有力。

使用EQ、壓縮器、延遲與濾波
器來積極製造聲音

▲參照P64「打擊類的聲音製造」

⑦貝斯1

　「song1」的貝斯聲音是一大重點。
處理手法太多很難抉擇，最後決定以EQ
減弱原音過度尖銳的起奏感，使頻率平
衡往Low側移動的同時，也適當保留Lo-
Mid，聲音就不至於被其他聲部蓋住。

　首先，以壓縮器輕微壓縮，但其實
也可以不處理。接著，選擇Ableton Live
中Beat Repeat、Phaser、Auto Pan三種
音效一體化的DnB Pack初始設定效果，

並以兩個調變類效果製造飄盪感。Beat
Repeat是操作錯誤類的效果器，這裡加
入一點小小的雜訊音。

　最後，為了不讓低音大鼓音色被蓋住，
利用EQ的高通式濾波器阻斷79Hz以下的
頻率（Fig14.9）。不過，光是如此還是覺
得聲響少了什麼東西，基於想要讓貝斯有
更強的強度的考量之下，於是複製貝斯的
取樣來製作貝斯2與貝斯3。

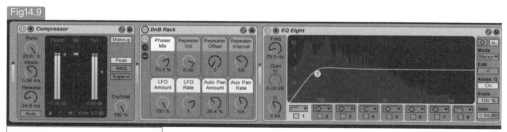

做為軸心的貝斯上添加些微的
調變，以凸顯存在感

▲參照P70「貝斯的聲音製造」

⑧貝斯2、3

追加的貝斯音軌不需要Low。自從有了該想法之後，我就想何不用濾波器製造一些有趣的音。於是貝斯2從FabFilter／Volcano 2的初始設定效果逐一嘗試，從中選出一個Low被削減、Mid獨特凸出的設定。此外，為賦予質感會加上音箱模擬器，然後也為了製造左右動態，而使用Max for Live的Audio Rate Pan，這裡

要避免音量微小的部分被埋沒，要把壓縮器的壓縮比設到偏高的值，最後以EQ阻斷Low變成輕音。這是為了避免干擾主要貝斯的Low（Fig14.10）。因為想要更多的動態，所以又在貝斯2加串FabFilter／Volcano 2，製作具有波動感的聲音。這三個貝斯都統整到bass bus匯流排，由匯流排音軌輸出。

Fig14.10

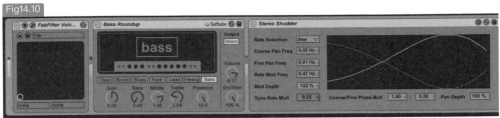

使用強調Mid範圍的濾波器初始設定，同時阻斷Low

▲參照P70「貝斯的聲音製造」

⑨合成器

直接採用前項（P74）說明過的「延遲→殘響→EQ→過載（Overdrive）→壓縮器→濾波器」順序。

⑩提高聲音強度

只要做到這種程度的聲音，還差一點就能達到發行水準的品質。我還會嘗試別的方法，例如將各聲部個別以類比訊號輸出接到類比外接效果器（analog outboard），以完成聲音製造，或改用其他廠牌的EQ、壓縮器，嘗試看看能否找出更具魅力的聲音。如果製作環境只有DAW內建的插件式效果，就以這個狀態暫時完成，屆時委託母帶後期製作公司

用類比處理就是相當完美的成品了。通常不太可能有人是不擅長混音，卻很會製作母帶的情況，所以當自己覺得混音需要其他人助一臂之力時，母帶也自己處理會無法跳脫目前的水準。本來，音樂就不是獨自一人可以完成的。盡可能邀請第三方參與製作，也是品質提升的祕訣。Track 29是使用類比器材、已完成最後修整的音源，供各位參考。從音源可知，以（包含三台真空管器材在內的）六台外接效果器進行等化／壓縮處理的音源，聲音強度比DAW內部裡的混音更大。如能做到這個地步，後面只要再加大音壓，就可以達到發行水準了。

CD ◀ Track28

頭十六小節是全部皆已混音完成的聲音，第十七小節以後單獨播放各聲部，最後再重複整體聲音

CD ◀ Track29

通過母帶後期處理品質的類比外接效果器的聲音

Step 1：準確選擇音色

音色選擇也是品味。音色選擇是一切的開始，假如一開始就失敗，也談不了下一步。不進行任何聲音製造，只是調整到粗略的音量平衡，聽起來已經很帥的話，藉由混音讓音色翻身的可能性就很大。不過，如果選了與類型不符合的音色，等於是從扣分開始，到了混音階段再怎麼努力，也很難提升品質了。明明是製作電子音樂，卻選用像約翰・博納姆（John Bonham）那種充滿空間感的鼓組，混音時就會相當頭痛。

Step 2：準確的音量平衡

避免小鼓很大聲、只聽到嗡嗡叫的貝斯等，這類音場平衡明顯不佳的狀態，是很重要的。這是 EQ 或壓縮器之前就要處理的問題，最好多聽其他人的音樂，記住平衡良好的聲音應該長什麼樣子。在 DAW 上讀取示範曲，一面參考一面混音，應該就可以解決這個問題。

Step 3：講究音源

只使用 DAW 內建的音源，當然也可以做出達到發行水準的作品。換個角度想，當想要做出與自己喜歡的音樂人同樣質感的聲音，只有 DAW 內附音源恐怕是辦不到的。音源的既有質感是效果器無法改變的核心部分。以 Ableton Live 製作的作品，多少都具有相同的質感，或者利用知名優秀的取樣音源做出來的聲音（或許是因為聽膩了），也不太令人驚艷了。另一方面，也有讓人聽了會想問「這是什麼音源？」的優秀聲音。所以，當作曲達到某種程度，也要講究音源。只要研究自己喜歡的音樂人所使用的音源，應該可以很快找到所需要的訊息。

Step 4：講究工具

P85的專欄已經提到，使用的工具不同也會帶來不同的結果。插件式 EQ 也是如此，產品 A 和產品 B 所做出來的結果確實不同。差異原因不在於插件式效果本身具有的音質，主要還是操作性與介面的視覺化程度，此外製作環境也會大幅影響作品。若只使用 DAW 內建音源或第三方廠商的音源製作音樂，似乎就很難察覺，自己無形間已經把自己封閉在意外狹小的世界裡。例如，使用硬體取樣機時，音樂製作的樣式本身會改變，聲音當然也會改變。沒使用過取樣機的人或許會相當驚訝，竟然還有這樣的世界。Track 30 是我用類比合成器做的短音軌，供各位參考。這是使用 Elektron 內建的 Analog Four，Analog Four 是指單聲道四音軌的編曲機。但四音軌能做什麼呢？為了在有限的音軌收錄最多的音色，通常一個音軌內具有可切換多個音色的機能，只用一軌就可以製作出大致的鼓組聲部。不過，一個音軌內可同時發聲的數量僅限一個，這也是節奏的組合方式與 DAW 之所以截然不同的原因。從結果來看，音樂本身改變了。Track 30 的聲音或質感是 Ableton Live 做不出來的，這正好說明手上的硬體合成器可以讓音樂世界變得更加遼闊。

CD ◀ Track30

使用階段式編曲機（step sequencer）內建的類比合成器 Elektron / Analog Four 製作的聲音

CHAPTER 3

10 Essential mixing tips for electronic music
電子音樂的混音10技巧

前章為止的說明是「基礎中的基礎」。
本章將透過各種技巧的組合，介紹真正有「專業水準」的音色塑造方法論。
同時也是電子音樂創作所需的「10個處方箋」。
一起來思考重疊各聲部形成合奏之後，
如何做才能得到具有個性的聲音。

CONTENTS
想成為達人，就要理解遮蔽效應 / EDM的經典！以側鏈做出清晰Low
多頻段壓縮器 / 利用平行處理使鼓組更強而有力
以手動壓縮調整出自然的動態 / 音軌數量多的混音
音訊剪輯的做法：零交越點與交叉混接
主控EQ的建議設定 / 賦予聲音強度的失真與倍頻魔法
從波形圖觀察2Mix

 # 想成為達人，就要理解遮蔽效應

◐所有的音都會相互影響

　　「遮蔽效應（masking effect）」指的是一道聲音受到另一道聲音干擾而無法聽清楚的狀態。兩道聲音同時發出，一道被另一道遮蓋（整個罩住聽不見）的狀態，稱為「頻率遮蔽（Fig01.1）」。此外，緊接在強烈的聲音之後（約0.1左右）發出聽不太到的微弱聲音，則稱為「時間遮蔽（Fig01.2）」。在日常生活中也會遇到遮蔽效應，例如在嘈雜的街道上聽不清楚電話裡的聲音，這是因為電話傳來的聲音被周圍聲音遮蔽的關係。藉由咖啡店裡的背景音樂，遮蔽周遭其他人的對話聲，使自己集中在和朋友之間的對話，也是遮蔽效應帶來的效果。對於身為音樂人的我們來說，比較切身的例子是mp3等壓縮格式的音樂檔案，常利用遮蔽效應將不易辨認的音訊排在較低優先順位，反而將較多的位元數分配給易辨認的音訊，在不劣化音質的前提下，將訊息量壓縮到十分之一左右。遮蔽效應屬於音響心理學的研究範圍，在此不會深入說明，我們先理解這種現象的產生原因。

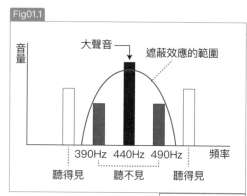

頻率遮蔽示意圖

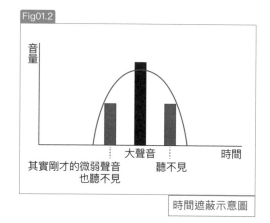

時間遮蔽示意圖

◐混音中的遮蔽效應

　　只要處理到音樂，就很難避免遮蔽效應的影響。當然，在混音的過程中也常常發生遮蔽現象。各位或許都有遇過聲部單獨聽起來的印象，與在合奏中的印象很不一樣的經驗。相對於演奏單獨聲部時，可以聽到該樂器所有的音；放進合奏中之所以聽起來不一樣，是因為被其他樂器遮蔽的關係。接下來我們要透過具體的例子說明因應方法。

①低音大鼓與貝斯

負責 Low 的這兩個聲部位於同樣的頻率內，而且都定位在中間，所以是遮蔽現象嚴重的部分。正因為這樣，所以也是難以聽出兩者強度的聲部。由於單一低音大鼓的明確起奏感，會被貝斯遮蔽的關係，所以兩個聲部同時發聲時，就會大幅改變彼此的聲響印象。

低音大鼓與貝斯的頻率分布如同 Fig01.3 所示，讓我們假想一下兩者在同一時間發聲的情形。低音大鼓的峰值在 50Hz～65Hz 之間（圖內 A 區），更高頻率的音量則往下掉（圖內 C 區）。貝斯演奏低音 E 音，基本音在 41Hz（圖內 A 區），在強調更高頻的倍頻的同時，也推高 300Hz 左右為止的音量（圖內 B 區）。

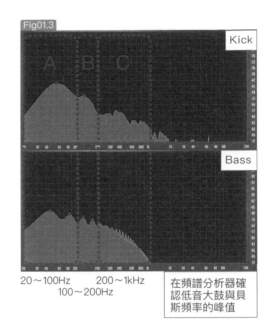

20～100Hz　　200～1kHz
100～200Hz

在頻譜分析器確認低音大鼓與貝斯頻率的峰值

②不妨礙重量感的 EQ

在電子音樂中，低音大鼓的聲響通常都是放在優先順位。Fig01.3 的 A 區是兩者聽起來有重量感的重要頻率，如果兩者同時發聲，不但無法表現出兩倍重量感，低音大鼓的重量感還會因此有減弱的感覺。這就是遮蔽效應，也有人稱為「聲音打架」現象。想把低音大鼓的重量感放在優先順位，可以將貝斯的 A 區用 EQ 阻斷（Fig01.4）。兩個聲部相互干擾的頻率，僅保留其中一方，另一方的峰值移動至其他頻率（Fig01.5）。至於經過等化處理後聲響會變成什麼樣子，可以說大部分的低音大鼓都很漂亮，貝斯也發揮貝斯的作用，呈現無懈可擊的清爽聲響。以結果而言，Low（低頻）在仔細處理之後，具有混音悅耳的印象。

以低頻曲柄阻斷貝斯 100Hz 以下的頻率

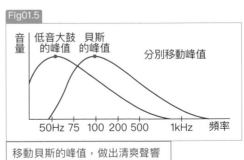

移動貝斯的峰值，做出清爽聲響

95

Fig01.3的B區中的低音大鼓峰值在133Hz。另一方面，貝斯在同一區有127Hz與172Hz兩個峰值。想以低音大鼓為主時，可以利用峰值模式（Peaking）與較窄的Q幅，削減貝斯133Hz的部分（Fig01.6）。換句話說，貝斯峰值要遠離低音大鼓的峰值（133Hz）。由於Q幅狹窄，貝斯音色不會產生太大變化，只是感覺低音大鼓有稍微變清楚的變化程度，如果音色變化不大就可以暫且略過，先處理這類頻率遮蔽問題，對後面作業或許能發揮作用。

C區是低音大鼓與貝斯以外的聲部也會出現的頻率，請從整體的聲響判斷哪個聲部應該優先。低音大鼓的200Hz〜1kHz是質地堅硬或音程感逐漸明瞭的頻率。貝

斯的C區雖然會隨著音色而有不同的印象，但只要推大就可以產生明亮的聲響。C區也是與Low的重量感無關的頻率，因此不能只從低音大鼓與貝斯判斷，要疊上合成器或人聲，如果產生頻率干擾，就以EQ削減。

以峰值模式削減貝斯的133Hz（相當於低音大鼓的峰值）

③人聲、合成器

遮蔽效應具有「低音遮蔽高音，但高音不會遮蔽低音」的特徵。主要的合成器音色很弱（不通透），明明已經將人聲音量推高但還是不明顯，可能是因為低音大鼓、貝斯的Lo-Mid（中低頻）很強，遮蔽合成器或人聲的關係。因為人聲不明顯，就以EQ推高4kHz〜5kHz的頻率，這種做法並無法解決遮蔽現象的根本原因，因此無論再怎麼等化，還是會陷入問題沒有解決的無限循環裡。

Fig01.7是某位女歌手演唱D4音（294Hz）部分的頻率分布。通常在錄音完成的狀態

下，人聲會含有許多的Low，除了人聲成分以外也包含雜音，因此為避免低音大鼓、貝斯相互干擾，要把不影響人聲部分以下的頻率完全阻斷。從範例來看，就是以高通式濾波器阻斷150Hz以下的頻率。

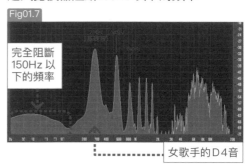

完全阻斷150Hz以下的頻率

女歌手的D4音

此外，我們可以看到D4音的基礎音294Hz，與其上的兩倍音、三倍音等倍頻（5kHz以上也有很多音，但都是唇齒音或倍頻，可以放著不管）。如果把人聲與剛

才的低音大鼓與貝斯（Fig01.3）疊在一起，就會發現300Hz前後與600Hz附近有頻率重疊的狀況。依照「低音遮蔽高音，但高音不會遮蔽低音」的法則，低音大鼓和貝

斯的第二、第三峰值所在的100～200Hz，都可能遮蔽人聲的基礎音。就算把低音大鼓與貝斯的中心頻率50～100Hz以EQ推高，還是有可能遮蔽人聲。從上述分析，可歸結出兩點。

①低音大鼓與貝斯的300Hz前後有重疊到人聲基礎音，因此以EQ稍微削減

②以EQ稍微削減低音大鼓與貝斯100～200Hz，並確認人聲是否因此而產生變化

最後還是要以自己的耳朵判斷，不過，以上做法遠比用EQ毫無頭緒地尋找快，而且更有可能達到確實的效果。

雖然合成器的調整是依照音色而有所不同，思考方式基本上和人聲一樣。當合成器被整體聲音蓋住時，要先確認該頻率分布，思考低音大鼓、貝斯、以及頻率上與合成器重疊的其他聲部之間的平衡，找出遮蔽原因的頻率，利用EQ削減有問題的聲部。

○反向利用遮蔽效應

目前都是說明因重疊或遮蔽效應而聽不清楚的聲部如何處理的方法，相反的，過度清楚的聲部也可以利用遮蔽效應，使聲音變得比較難分辨。軟體合成器的音質多半清澈，因此有浮在聲音裡頭的感覺。以EQ減少High（高頻），可能改變音色的聲響，降低合成器聲部的音量，又會使存在感變薄弱，當遇到很難處理的時候，只要提高腳踏鈸等含有高頻率聲部的音量，就可以利用遮蔽效果讓軟體合成器的High

不那麼明顯（Fig01.8）。

這裡的說明是僅限於某種情況，不過各位應該也能夠體會到遮蔽效應的影響、以及控制遮蔽的EQ技巧是相當複雜困難的吧。聲部數愈多，遮蔽效應帶來的交互干擾也愈複雜，有時甚至使人疲於應付。所謂漂亮地統合聲音是指在編曲上下足工夫，並且盡可能減少聲部數，以這種方式完成曲子對於減少頻率遮蔽也很有效。

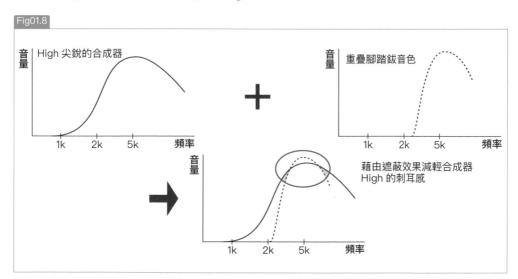

Fig01.8

 # EDM的經典！以側鏈做出清晰Low

▶電子音樂不可或缺的飽滿聲音

○側鏈的原理

以外部訊號做為啟動效果開關機制的手法，稱為「側鏈（sidechain）」。這部分稍微有點難，但只要理解構造原理就會覺得很簡單，所以請各位確實理解這部分。

通常，插入式效果（insert effect）會對所在音軌的音訊產生反應。在貝斯音軌的插入節點串接壓縮器的話，壓縮器就會對貝斯的音訊產生反應。當這台壓縮器不是針對貝斯，而是對其他音軌上的信號產生反應的手法，就稱為側鏈。在貝斯音軌上插入壓縮器使低音大鼓的信號產生反應，就是一種常用的側鏈方法（Fig02.1）。

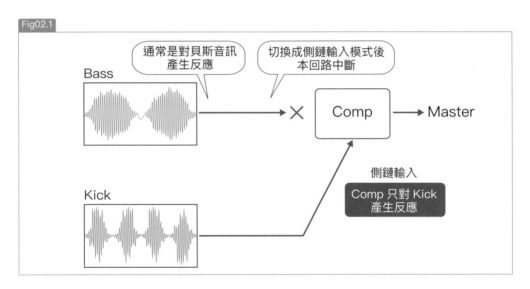

Fig02.1

通常是對貝斯音訊產生反應

切換成側鏈輸入模式後本回路中斷

Bass

× Comp → Master

側鏈輸入

Comp 只對 Kick 產生反應

Kick

前面已經提到低音大鼓與貝斯是很常同時發聲的聲部，而且音域也有重疊，所以容易產生遮蔽效應（聲音打架）之類的問題，Low 也很難處理。尤其在電子音樂中這種傾向更為明顯。

近年，帶有強烈低音大鼓的舞曲之中，可以說99%都採用低音大鼓觸發貝斯側鏈的處理方法，也使得這種方法變成經典手法。使用這種手法需要有支援側鏈的壓縮器，不過近年的DAW內建壓縮器幾乎都支援側鏈。不同的DAW有不同操作方式，使用Ableton Live如圖示的設定（Fig02.2①→Fig02.2②）。

Fig02.2 ①

在MIDI 音軌開啟鼓組，輸入低音大鼓的四四拍子，然後使用MIDI 逐格輸入貝斯音符。觸發用的低音大鼓音軌不可發出聲音，所以調至靜音

Fig02.2 ②

在貝斯音軌的插入節點串接Compressor，展開Audio From 選單選項。打開Sidechain 功能，點選Audio From 選單中的1–Kick 606。如此便完成側鏈的設定

提高壓縮器的臨界值（threshold），貝斯音就會在低音大鼓持續發聲的時間內被壓縮（Fig02.3）。以側鏈的方式處理貝斯，貝斯的音量會在低音大鼓發聲的瞬間減低，因此既可以維持低音大鼓的強度，還可以使貝斯產生波動般的細微變化，形成獨特的律動感。不妨多加嘗試各種不同的壓縮比（Ratio）、起音時間（Attack Time）、釋音時間（Release Time），找出適合曲子的側鏈設定。

不只是貝斯，像合成音襯底（synth pad）或特殊音效（FX）、人聲等，使用低音大鼓觸發側鏈的情形也相當常見。

Fig02.3

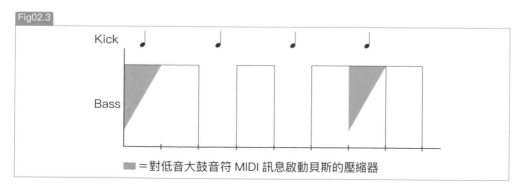

Kick

Bass

■＝對低音大鼓音符 MIDI 訊息啟動貝斯的壓縮器

● 匯流排壓縮器的側鏈

　　當鼓組的 bus 音軌上有加串壓縮器時，由於低音大鼓的音軌已經套用壓縮器，如果再加匯流排壓縮器，很容易產生過度壓縮的情形。這是因為壓縮器對音量產生反應的關係，通常會先對鼓組聲部中音量最大的低音大鼓產生反應。

　　強烈壓縮 Low 會使聲響變得單薄，因此不會想再壓縮，但是又希望小鼓或腳踏鈸有力時，可以在匯流排壓縮器上使用濾波器型的側鏈（Fig 02.4）。

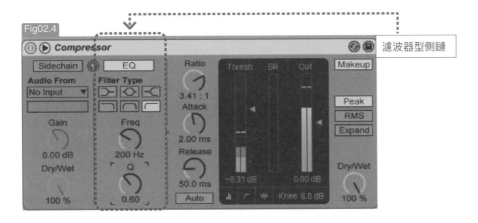

Fig02.4　濾波器型側鏈

　　如果是使用 Ableton Live 內建的 Compressor，可以從 EQ 項目中選擇高通式濾波器。以此設定將壓縮器插入鼓組匯流排，就不會壓縮 200Hz 以下的頻率，只會對 200Hz 以上的頻率進行壓縮（Fig02.5）。換句話說，低音大鼓的訊號不會受到影響。如此一來，就可以在不犧牲低音大鼓聲響的同時，給予鼓組力量。

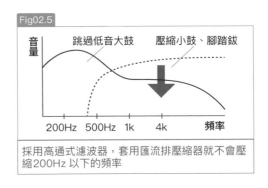

Fig02.5

跳過低音大鼓　　壓縮小鼓、腳踏鈸

音量　　　　　　　　　　頻率
200Hz　500Hz　1k　4k

採用高通式濾波器，套用匯流排壓縮器就不會壓縮 200Hz 以下的頻率

● 其他的側鏈活用法

　　為旁白加背景音樂（background music 簡稱 BGM）時，將旁白設為觸發背景音樂側鏈壓縮器的訊號，旁白聲音出現的時間，背景音樂的音量會降低；旁白結束的時候，背景音樂的音量就會回到正常，這也是側鏈做出來的效果。同樣的，鋼琴伴奏也是如此，人聲做為鋼琴側鏈壓縮器的觸發訊號，有歌聲的這段時間，鋼琴音量就會稍微降低，如此一來也有可能把歌聲凸顯出來。在電子音樂中，以合成音襯底或貝斯演奏空心音符，再以低音大鼓做為觸動側鏈的訊號做出波動感的狀態，然後做為樂句的一部分大量活用的情形也是有的。後面在 CHAPTER 4 將會進一步說明（參照 P 131）。

原音的品質直接關係到混音的完成度

搖滾樂團等由於是以真實樂器演奏為主體,所以樂手們會把錢花在自己使用的樂器、音箱擴大機、效果器等上,追求理想中的好聲音。當然也會努力提升自己的演奏技巧或表現力。電子音樂的情況是,很多音樂人都是使用取樣音源與軟體合成器,從起點就與真實樂器演奏的音樂立場完全不同。在聲音或音色上,電子音樂具有兩個傾向,一是很少是自己獨創的表現、二是聲音品質容易受到所使用的音源影響。因此,如同真實樂器演奏者會執著於自己的樂器或器材一樣,電子音樂創作者也會非常講究自己使用的音源。雖然混音技巧也很重要,但原音品質絕對會影響最後的結果。

插件式效果 / 硬體器材

效果器也有品質優劣之別。只要擁有一台效果很好的壓縮器,音樂的世界也會隨之變得更為寬廣。

只要我們還是使用日新月異的數位技術製作音樂,就無法避免將插件式效果背叛的可能。作業系統一旦更新就無法啟動的產品也很多。就算是大廠推出的產品也是如此,停止發售的產品也不再提供更新,所以根本不知道已經買的插件式效果還可以使用多久。在自己無能為力的製作環境下,常讓我備感壓力,所以這也是我開始使用硬體器材的原因。從這點來說,硬體就不會背叛使用者(雖然會發生故障)。至於音色與存在感方面,硬體器材到現在還是穩占上風。模擬硬體器材的插件式效果的確幾可亂真,但請記住數位模擬絕對超越不了最原創的硬體器材。另一方面,插件式效果還是具有只有數位才有的機能,可以成為功能強大的工具。例如,Celemony / Melodyne 4內建的聲音編輯器,不但可以直接控制倍頻,還可以調整成符合調性的頻率特性等,這些都是類比無法處理,甚至過去的 EQ 也沒有的厲害功能。我們應該積極地活用這類數位技術。

投資

製作音樂需要花錢,最好仔細想想自己在音樂上可以投資到什麼程度,以及有沒有花錢的覺悟。大多數人都有類似的煩惱,例如無法得到好音色、想要某種合成器音色卻沒錢買、只要買得起某某器材就可以提升品質了,但……,不過後續的行動才會帶來不同的發展方向。過了五年總算如願得手某器材,但很有可能為時已晚。時間不等人,當你終於買到夢寐以求的器材時,一定會後悔為什麼五年前不買。器材或音源是開啟未來的鑰匙,還有帶給自己自信心或堅定的意志,使自己更加專注於音樂製作等優點。

缺乏音樂製作經驗,又已經花大錢買器材卻沒有信心的人,趕緊鼓起勇氣向專業人士求助吧。不會混音也就無法勝任母帶後期製作,所以最好委託專業人士,委託別人處理也不會因此就變成不是自己的創作。這也是一種投資。

最後,建議各位一定要認識幾位經驗豐富的樂手朋友。從他們身上學到的深厚專業知識,一定會相當受用。

 多頻段壓縮器

▶一機三用的好搭檔

○個別頻率用的壓縮器

乍看之下有很多參數，對還在苦學階段的創作者來說，多頻段壓縮器帶有不好處理的印象，卻也是最能在混音上發揮整合作用，用處廣泛的最強工具。讓我們一起好好地理解它吧。

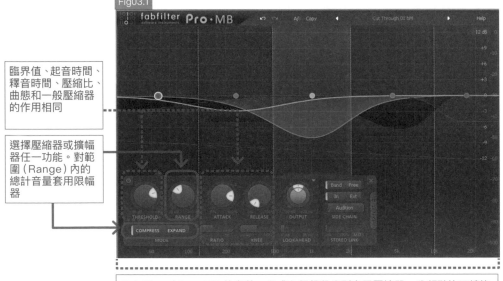

Fig03.1

臨界值、起音時間、釋音時間、壓縮比、曲態和一般壓縮器的作用相同

選擇壓縮器或擴幅器任一功能。對範圍（Range）內的總計音量套用限幅器

Fabfilter / Pro-MB 的參數，分成六個頻段分別套用壓縮器。分頻點均可轉換

如同名稱意思，是統合多個壓縮器的效果（Fig03.1），各壓縮器都可調整成只對特定的頻率作用（頻率可調整）。只是這樣的話還算簡單，不過大部分的多頻段壓縮器都具備壓縮比這個參數，或者有壓縮器與擴幅器（expander）兩種類型的壓縮方法可供選擇。所以我覺得應該稱為「多頻段動態處理器（Multiband Dynamics）」比較正確（Ableton Live 內建的插件式效果就是用這個名稱）。不同製品的參數種類或功能雖然各有不同，但基本部分是共通的。

上部的圖形部分是為了讓各位明白各頻率的壓縮器／擴幅器的套用方式，因此

以視覺化呈現。直線是頻段（頻率間的距離）的分隔界限，可左右移動指定各頻段負責的頻率範圍。

起音時間、釋音時間、壓縮比、曲態（Knee）則與一般壓縮器的作用完全一樣。

●壓縮器／擴幅器與壓縮比的關係

一般以壓縮器處理音訊的方法，是壓低超過臨界值部分的音量。這種方式稱為向下壓縮（downward compression，Fig 03.2①）。另一種不常見的壓縮方式，是將臨界值以下部分的音量提高，以縮小動態範圍，這種稱為向上壓縮（upward compression，Fig 03.2②）。

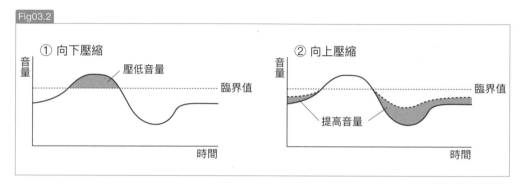

Fig03.2

① 向下壓縮

音量

壓低音量

臨界值

時間

② 向上壓縮

音量

臨界值

提高音量

時間

擴幅器的功能正好與壓縮器相反，是壓縮臨界值以下的音訊（降低音量）。噪音閘（noise gate）則是擴幅器的兄弟，可將臨界值以下的音訊靜音，以達到阻斷雜訊的目的。噪音閘是壓縮比設在極端的∞：1時產生的效果，混音中使用擴幅器可以帶來動態強烈的印象，由於音訊衰減部分的音量會變小，因此也具有強調起奏

音的效果（Fig 03.3）。

壓縮比除了具有基本的音量變化的最大量設定功能以外，很多還兼具向下／向上壓縮的操作功能。FabFilter／Pro-MB就屬於這種，不過像是Waves／C6則因為壓縮比會隨壓縮範圍改變，所以會有參數名稱一樣但作用卻不一樣、或像是Ableton Live 的 Multiband Dynamics 沒有

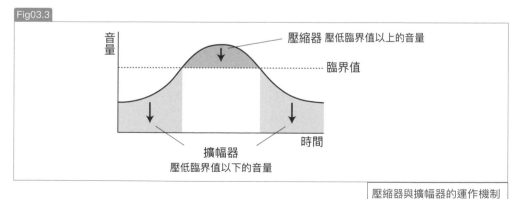

Fig03.3

音量

壓縮器 壓低臨界值以上的音量

臨界值

時間

擴幅器
壓低臨界值以下的音量

壓縮器與擴幅器的運作機制

範圍參數的設定等，不同製品的差異性很大。請仔細閱讀自己的多頻段壓縮器的使用說明書，確實掌握各個參數的意思。在此以FabFilter／Pro-MB 為例進行說明。

Fig03.4是 Lo-Mid 加掛壓縮器的狀態，從圖中粗線可知壓縮器只壓縮指定的頻率。以淺色往下延展的曲線是壓縮範圍，

設定成負值。接著，調大臨界值、強力壓縮後，就形成 Fig03.5 的狀態。本來應該是更加壓縮的設定，但調整範圍（range）並無法達到比指定曲線更強的壓縮效果。換句話說，使用範圍（range）進行調整可以做出強烈壓縮的聲響，但音量不會減少太多的狀態。

Fig03.4

一般的壓縮狀態

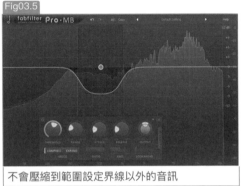
Fig03.5

不會壓縮到範圍設定界線以外的音訊

壓縮器的範圍設成正值再加掛壓縮器，則形成 Fig03.6① 的狀態。這是捕捉發聲瞬間產生的結果，但中心部位的線段並沒有變化。總之就是完全沒有壓縮。

然後，捕捉音訊逐漸衰減部分的 Fig03.6② 則是以向上壓縮的狀態，往音

量上升的方向進行壓縮。例如，在小鼓上加掛這種設定的多頻段壓縮器後，會帶來起奏音幾乎沒有變化，釋音（餘韻）瞬間提升的微妙不同。

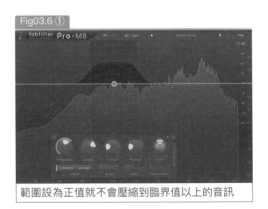
Fig03.6 ①

範圍設為正值就不會壓縮到臨界值以上的音訊

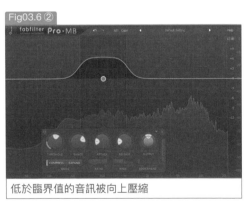
Fig03.6 ②

低於臨界值的音訊被向上壓縮

擴幅器與範圍（range）的關係也是一樣，如果是減少低於臨界值的音訊音量這種原本的使用方法，範圍（range）就設成負值。只要設定成正值，音量大的部分就會被向上壓縮。

多頻段壓縮器的運作相當複雜，不過大致理解參數的功能即可。下面將介紹多頻段壓縮器的實際操作方式。

●多頻段壓縮器的用法

以兩種類型的方法壓縮已區分頻率範圍的多頻段壓縮器，具有不同於一般壓縮器的功能。

①做為壓縮器

只要將範圍值設為負值，就可以對指定的各頻段進行一般壓縮。操作上類似一般壓縮器，應該很容易想像。

②做為EQ

在CHAPTER 2「09腳踏鈸的聲音製造（P60～61）」已解說過EQ與齒聲消除器（多頻段壓縮器的一部分）的不同。請回想一下，EQ的目的是對指定頻率持續增幅／減幅來製作音色，相對的，壓縮器是對音量（臨界值）產生反應的效果。

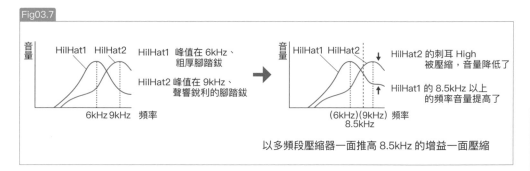

Fig03.7

以多頻段壓縮器一面推高8.5kHz的增益一面壓縮

在電子音樂中，使用多種腳踏鈸是常見的手法，不過若是以MIDI音軌逐格輸入時，聲響傾向不同的腳踏鈸會與音軌有相互依存的關係。

假設有一個缺乏High聲響很厚的腳踏鈸（HiHat1）、以及一個含有又尖又刺耳的High在內的腳踏鈸（HiHat2）。在MIDI的狀態下，當只有HiHat2不套用個別的EQ時，或者將兩種類型的腳踏鈸當做是一個聲音檔處理時，就可以如同 Fig03.7 所示，使用多頻段壓縮器控制。HiHat2

的刺耳High經過壓縮器處理的當下，同時也提高同一頻率的增益（gain）、增加HiHat1的High。不是指實際上會這樣處理，而是聽起來有這種印象。

以上是以腳踏鈸為例，其他用途包括將多頻段壓縮器當成鼓組聲部的匯流排壓縮器使用，以調整頻率平衡，或者碰到真實樂器演奏的貝斯或人聲特定音高特別凸出的情形，也有只壓縮特定頻率，這種不同於EQ峰值處理的做法。

③做為各頻率的混音器

多頻段壓縮器的使用方法又以串接在混音的主控音軌上為王道。不過，應用上也與母帶後期製作有關，混音母帶不想硬是處理的情形下，可以先初步稍微壓縮全部頻段，並以等化性質的增益調整音量。

當混音幾乎完成的階段，卻發現Low還是太強時，固然可以重回混音重設低音大鼓與貝斯的EQ，不過只要修改就會使整體的聲響平衡改變，連帶也會想要修改其他聲部，這樣下去根本看不到混音作業的終點。這種時候可以在主控音軌串接多頻段壓縮器，然後各頻段的臨界值都稍微套用的程度，範圍（range）也調成小負值，以產生壓縮感不重的狀態，負責Low的頻段則要調低增益。如此一來既可維持混音整體聲響，又能壓抑Low的音量，作業速度不但加快了，而且由於套用壓縮

器的關係，Low卻沒有變弱。總之，就像是為各頻率所準備的推桿，可以調整頻率的音量。

例如，當想要降低Low的音量時，如同Fig03.8所示，就可以把負責Low的壓縮器的增益調低。範圍與臨界值都調到偏小，避免過大的壓縮。分配至其他頻率的壓縮器同樣也可以調整音量，使用起來像是操作對應到各頻率的混音器推桿。

Fig03.8

以多頻段壓縮器控制特定頻率的音量

◎案例研究

①只使用一個頻段壓低峰值

齒聲消除器完全就是這種用法。將一個頻段設定在6kHz～8kHz左右極窄的範圍，壓縮唇齒產生的摩擦音（Fig03.9）。這時可先讓其他沒用到的頻段旁通（bypass）。應用這種方法可以處理到普通壓縮器無法呈現的精密壓縮。

不知道各位是否也有這樣的經驗？在貝斯音軌串接壓縮器後，雖然聲音聽起來變強烈，但毫無通透感。這時可以利用多頻段壓縮器壓縮120Hz以下的頻率，使高於120Hz以上的頻率旁通，確實抑制Low的峰值的同時，與通透有關的頻率也可以保持通透感。

Fig03.9

將多頻段壓縮器當做齒聲消除器的設定

其他應用包括壓縮小鼓的響弦部分，以產生平順的聲響，還有只壓縮人聲低音域凸出的頻率，保留歌聲厚度，也使頻率上的動態均一化。以EQ強加處理，會使音色產生變化，所以要記住多頻段壓縮器是不會改變音色而能抑制峰值的方法。

②做為匯流排壓縮器使用

鼓組聲部、合成器聲部等以bus輸出的時候，經常會使用匯流排壓縮器使聲音更有力。在此舉鼓組的例子來說明。當低音大鼓、小鼓等個別以壓縮器與EQ製造理想的聲音時，如果bus使用一般的壓縮器，有可能發生過度壓縮，或不喜歡過度壓縮因而只是稍微壓縮的程度，都會得不到預期的效果。這時候就用多頻段壓縮器。低音大鼓等的Low若以壓縮器高度壓縮，又會使聲響變得太規矩，所以不想施加太大的壓縮，不過又想要給予小鼓一點力量感。當有這些想法時，可以將負責多頻段壓縮器的Low頻段旁通，或者先稍微套用的程度，一面對Lo-Mid與Hi-Mid施以偏強壓縮，一面將範圍值設為正值，賦予小鼓強度，High則做為齒聲消除器的性質來修飾腳踏鈸的聲響（Fig03.10）。

> 將負責120Hz以下的頻段旁通、Low完全不壓縮，在下一個頻段也就是120Hz～1kHz的Lo-Mid中，將範圍值設為正值，提升音壓感。設定在1kHz～6kHz的Hi-Mid臨界值比其他頻段高，範圍值設為正值，強調壓縮感的同時也提高音量。High頻段的範圍值為負值，做為齒聲消除器的性質使用

Fig03-10

③更進一步的側鏈

在數位的環境下，無論是音量上還是頻率上皆有所限制，因此同時發出多種聲音的時候，該如何處理就變得很重要。

節拍的開頭通常有低音大鼓、貝斯、合成器等多種聲音同時發聲，而這些聲部都可以區分出各自所屬的頻率，因此並不會造成太大的問題。混音上會產生問題的是同個頻率出現多個聲部。舉例來說，人聲、吉他、鋼琴大致都位於相同的頻率上，同時發出很大的聲音時，頻率上就會呈現飽和狀態。以EQ處理通常就可以解決這個問題，但是EQ只能對固定頻率進行增幅／減幅，所以無法解決根本問題。因此，如果多頻段壓縮器具有側鏈的功能，不妨加以活用。關於側鏈請參考前面「02 EDM的經典！以側鏈做出清晰Low」（P98）的說明。

舉個簡單的例子來說，由於人聲與鋼琴出現在同個音域，以致人聲既不通透，也有被鋼琴遮蔽產生分離感差強人意的情形。因為人聲是主體，所以應該更加凸顯。音量如同加法概念，如果有兩個以上的聲部在同個頻率發聲，該頻率的音量就會往上加。

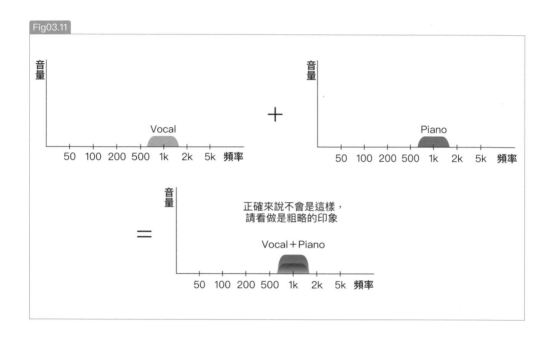

Fig03.11

音量

Vocal

50 100 200 500 1k 2k 5k 頻率

+

音量

Piano

50 100 200 500 1k 2k 5k 頻率

音量

＝

正確來說不會是這樣，
請看做是粗略的印象

Vocal＋Piano

50 100 200 500 1k 2k 5k 頻率

Fig03.11是很粗略的大致印象，不過就是這麼一回事。當特定頻率太凸出，在提升音壓時，主控壓縮器就會給予該頻率強力的作用，因而產生飽和感強烈、音壓難以提升的狀態。這種時候人聲可用來做為觸發側鏈，在鋼琴音軌的多頻段壓縮器上設定側鏈（Fig03.12）。 如此一來，人聲（因旋律而經常變化）的頻率變成啟動鋼琴音軌的多頻段壓縮器的觸發開關，可以解決音量累加帶來的飽和感等問題。

在多頻段壓縮器上使用側鏈的最大優點在於，對觸發用的聲部頻率產生反應、進行壓縮。

至於EQ，削減的頻率通常都保持固定程度，多頻段壓縮器的側鏈則會隨著觸發用的聲部狀態，而改變壓縮強度，因此可以極力控制音色變化，有效去除飽和感。在前面的範例中，人聲以高音演唱時，鋼琴的中音域（mid-range）幾乎不會被壓縮，人聲以低的音域演唱時，鋼琴的中音域則會被壓縮，因此人聲變得清楚易辨（Fig03.13）。

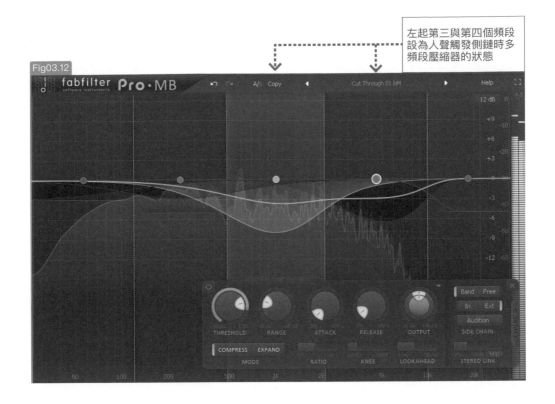

左起第三與第四個頻段
設為人聲觸發側鏈時多
頻段壓縮器的狀態

Fig03.12

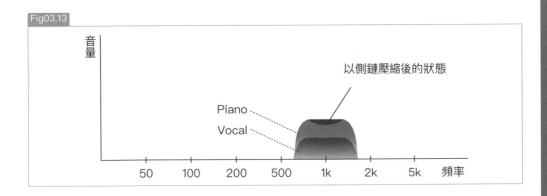

Fig03.13

音量

以側鏈壓縮後的狀態

Piano

Vocal

50 100 200 500 1k 2k 5k 頻率

 利用平行處理使鼓組更強而有力

▶活用 AUX 傳送功能，同時處理聲音

○動態類效果器就放在 AUX 音軌

　　在整合多個聲部套用殘響的時候，通常會在 AUX（auxillary，輔助）音軌上加一個殘響，再由各音軌的輔助輸出音量調整殘響音大小。替各聲部加掛不同量的殘響時是很方便的方法，不過這種手法不能稱為「平行處理（parallel processing）」。平行處理是指並列處理聲音，舉個例子來說，在 AUX 上啟動壓縮器，使原本的音軌（Dry，指未經過修飾）與加掛壓縮器的 AUX 音軌（Wet）形成一體化就是平行處理，是一種聲音製造的手法。

　　在此說明鼓組聲部的平行處理。將低音大鼓、小鼓、腳踏鈸的音訊取樣個別配置在不同音軌上，並在 AUX 音軌上啟動壓縮器（Fig04.1）。接著調高各聲部送往 AUX 的輔助輸出音量，調和原音訊（Dry）與效果音。在一般的插入點使用壓縮器的方法，即使已經仔細調整壓縮器的起音時間，起奏音多少還是會被壓扁，而且低音大鼓的音像也會變小。另一方面，平行處理是直接輸出原音訊（Dry），在別的音軌輸出混合音效的音訊，因此比較容易控制各鼓組聲部的起奏音感。此外，既可以保留原音訊的微妙變化，又能夠透過 AUX 音軌的推桿控制壓縮後的聲音音量平衡，如此一來鼓組應該會變成自然又有魄力的聲響。

對 AUX1 啟動壓縮器與 EQ

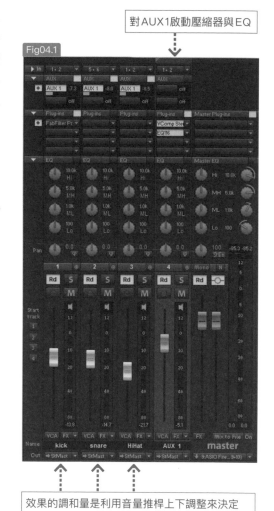

Fig04.1

效果的調和量是利用音量推桿上下調整來決定

110

AUX音軌的壓縮器要比插入（insert）音軌時更強力壓縮，以形成加工感強烈的聲音，是設定上的重點。這時可以把起音時間與釋音時間都拉長。

只要單獨播放AUX音軌，就可以確認聲音變成什麼樣子。接著，一面監聽原音訊（Dry）與效果音的混合音訊，一面調整各音軌。這樣應該可以明白兩者的平衡如

何改變鼓組的聲響。這時若覺得腳踏鈸的High太緊密，或小鼓的通透有問題，可以在AUX音軌的壓縮器後面插入EQ進行調整（Fig04.2）。

即使可以從插件效果內的參數調整Dry／Wet的平衡（Fig04.3），也不能只對效果音訊（Wet）進行等化，不妨活用平行處理的高度自由度，積極使用在聲音製造上。

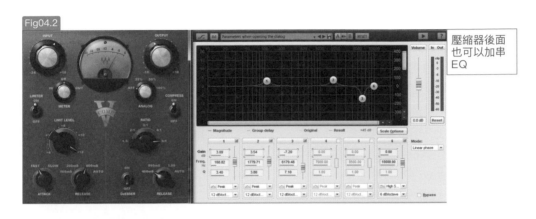

Fig04.2

壓縮器後面也可以加串EQ

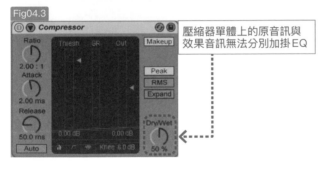

Fig04.3

壓縮器單體上的原音訊與效果音訊無法分別加掛EQ

○濾波器、延遲等也以平行處理方式處理

貝斯與合成器也可以透過平行處理，製作出獨特的聲音。在AUX音軌使用什麼效果都不成問題。這種手法的特徵是將原音訊與效果音訊分開來處理。舉例來說，在AUX音軌上插入濾波器，將從貝斯音軌傳送來的音訊處理成強烈扭曲的

音色後，再與原音訊調和，或在合成器的AUX音軌加上破音（音箱模擬器）、延遲音等，做出與原音完全不同的聲音，並與原音訊調和，利用平行處理可以做這類的聲音製造。

⑤ 以手動壓縮調整出自然的動態

▶所謂人工壓縮就是「手動壓縮」

○善用自動化操作

壓縮器大多用於抑制音量的大小不均，不過對於動態極端的聲部或起奏音會瞬間跳出來的聲音而言，只有壓縮器也有無法充分對應的時候。

舉個例子，人聲是動態豐富的聲部。A旋律的低音域輕唱部分與副歌的高音域飆唱部分，就有相當大的音量差，如果只打算用一台壓縮器處理，會使副歌被強力壓縮，而形成不自然的聲響。

此外，如果不將壓縮器的起音時間調到最短，會追不上起奏音瞬間竄出的合成器或合成貝斯，產生無法順利壓縮的情形。這時候可以活用的方法就是「手動壓縮」。

手動壓縮是指利用DAW的自動化（automation），直接輸入音量值的方法。

相當於移動混音器視窗中的音量推桿，所以不管是什麼樣起奏強的音色，或音量差很極端的人聲音軌，都不會有像是經過壓縮器的音質變化或壓縮感，而是可以控制音訊的動態（Fig05.1）。

在MIDI的狀態下，由於不容易掌握起奏音的波形或各音的音量差，所以先輸出成音訊再進行作業會比較理想。以自動化輸入做出很細膩的處理是相當耗費心力的作業，通常人聲音軌幾乎都會使用手動壓縮。輸入方法有以下幾種。

①以滑鼠點擊
②一面播放一面以MIDI控制器即時輸入參數，再操作滑鼠微調
③以繪圖板輸入
請找到自己順手的方法。

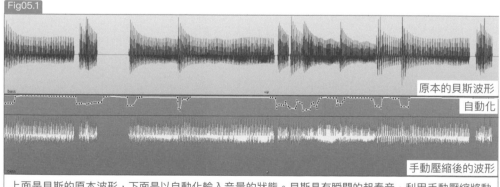

Fig05.1

原本的貝斯波形

自動化

手動壓縮後的波形

上面是貝斯的原本波形，下面是以自動化輸入音量的狀態。貝斯具有瞬間的起奏音，利用手動壓縮將動態漂亮地收整起來

●手動壓縮後的壓縮器

以手動壓縮的波形電平調整動態後，再插入一個壓縮器。這時，由於想為手動壓縮後的音訊再過一次壓縮器，但混音器是由上至下（或由左至右）傳遞訊號，所以要將音量的自動化放在貝斯音軌的最底端。因此，在貝斯音軌上再加壓縮器也不會有效果，就可以將貝斯音軌的音訊送往bus（匯流排），並在bus音軌上插入另一個壓縮器（Fig 05.2）。

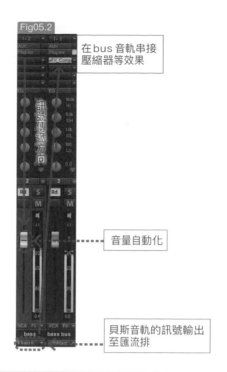

Fig05.2

在 bus 音軌串接壓縮器等效果

音量自動化

貝斯音軌的訊號輸出至匯流排

ⒸⓄⓁⓊⓂⓃ 自己的音色

湯姆詹金森（Tom Jenkinson，英國電子音樂家，綽號Squarepusher）曾經在訪談中說到「現在很多音樂人並不是在創作音樂，只是替廠商出產的器材示範音色罷了」，想必各位對他的話語也有些感觸。

現在的音樂圈裡，專業與業餘的分界也變得很模糊。這都是拜DAW與各種軟體音源所賜，使用者可以易如反掌地製造出超乎自己能力的聲音。例如，市面販售的建構式音源庫（construction kit），把資料庫裡的聲音加以組合，就能產生不輸專業的音軌。有些人可能花上五年、十年，甚至一輩子都做不出來的超酷聲音，想都沒想過竟然都收錄到音源庫裡。過去我們必須巨額投資器材，並且花很多時間才能做出想要的聲音，現在若使用建構式音源庫，只需要三分鐘就

可以完成。軟體合成器的初始音色也有類似的設定，從某個角度來說，就像是借用（花錢購買）別人的才能、勞力來製作自己的音樂。這樣的現況下，各位是否也會想「什麼才是我的音色呢？」。我們可以只使用軟體合成器裡具有藝術性的初始音色，做出酷炫的音軌，但真的是自己的音樂嗎？如果大概解釋湯姆詹金森的一席話，應該就是這個意思吧。有人認為音樂不應該以速成形式製作，但另一方面也有人認為音樂家本來就只是演奏樂器廠製造的樂器而已。每個音樂家抱持什麼目的創作音樂，又朝什麼樣的目標前進，所想的都不一樣。如果只求表面酷炫粉飾，終有碰壁無法前進的時候，但是思慮過多又做不了音樂。我認為持續思索這些問題的同時也要繼續製作音樂，就能得到自己真正想用音樂表達什麼訴求的答案。

06 音軌數量多的混音

▶主角與配角使混音顯出深度

○留意音量上與頻率上的空間

在此要進一步說明 CHAPTER 2 也提到的多聲部的處理方法。

在音軌數量無上限的 DAW 裡，由於不必顧慮聲部的數量，大可盡情地製作各種點子的草稿，所以有些人或許有什麼音色都塞進草稿裡的傾向。不過，請記住在數位作業的環境裡，不論音量上還是頻率上都有既定的空間分配。以鼓組、貝斯、合成器做出的三個序列編曲聲部，可以簡單計算出各聲部在混音中是各占 33%。這種狀態下，會干擾鼓組聲響的聲部並不

多，所以大鼓能夠發出強大的聲響，小鼓的悅耳聲響也能出現在音場前排。

那麼增加聲部數量又會變成什麼樣子呢？如果繼續加入合成襯底／和弦、打擊音色、第二第三序列樂句，恐怕會朝向鼓組或貝斯的聲響被遮蔽、失去強度的方向變化。原本占 33% 的鼓組只剩下 10% 左右的空間，因而變成單薄微弱的拍子（Fig06.1）。實際編曲不太可能只有三個聲部，在混音作業中要時常提醒自己使用多個聲部收整到數位環境的空間配置法。

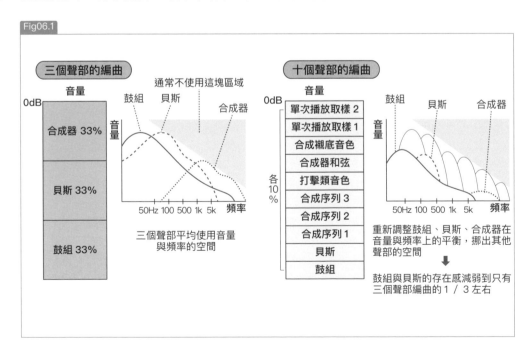

Fig06.1

三個聲部的編曲

音量

0dB	
合成器 33%	
貝斯 33%	
鼓組 33%	

通常不使用這塊區域

鼓組　貝斯　合成器

音量

50Hz 100 500 1k 5k　頻率

三個聲部平均使用音量與頻率的空間

十個聲部的編曲

音量

0dB	
單次播放取樣 2	
單次播放取樣 1	
合成襯底音色	
合成器和弦	
打擊類音色	
合成序列 3	
合成序列 2	
合成序列 1	
貝斯	
鼓組	

各 10%

鼓組　貝斯　合成器

音量

50Hz 100 500 1k 5k　頻率

重新調整鼓組、貝斯、合成器在音量與頻率上的平衡，挪出其他聲部的空間

⬇

鼓組與貝斯的存在感減弱到只有三個聲部編曲的 1／3 左右

●主角與配角的混音平衡

在聲部數量多的編曲中，要把擔任主角的聲部控制在四個左右，意象上只有主角可以使用 **70%** 的音量與頻率（Fig06.2）。其他聲部則當做配角，以不干擾主角的方式進行配置。作曲時往往會把想要的帥氣樂句全都塞進曲子裡，不過不先分配主配角就進行混音的話，很容易產生超過頻率空間的容量負荷，變成 Lo-Mid 過於飽和失去平衡的聲響。

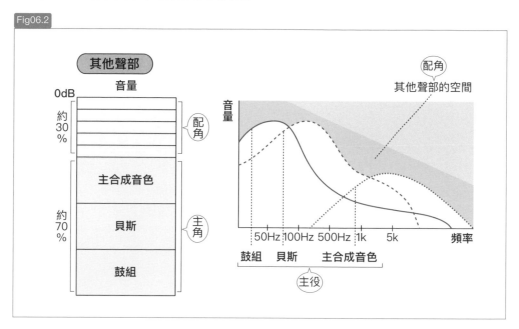

Fig06.2

●具體的作業方法

從聲部數量最多的段落（副歌）開始作業，比較容易掌握主角與配角的平衡。

首先，會使用 EQ／壓縮器等進行混音作業，目標是做到只有主角就充分具有力量、頻率上也沒有不足的狀態。聲音的基底完成後，一般會加入其他配角聲部繼續混音，但這些配角聲部應該都有很多頻率。這時候要毫不猶豫地阻斷與低音大鼓或貝斯重疊的頻率（Fig06.3／次頁）。利用頻譜分析器分析所有配角聲部的頻率分布，並以 EQ 的阻斷功能調節，使主角聲部的聲響不會消失。

至於 Low 方面，由於想要保留 150Hz 以下的空間給低音大鼓與貝斯，因此基本上會把配角聲部的這個頻率阻斷。250Hz ～800Hz 附近的 Lo-Mid 是牽涉聲音厚度的部分，因此空隙很多呈鬆散狀態時，就會變成很輕的聲響。所以低音大鼓與貝斯的音色不同，就有配角聲部發揮作用的時候。這部分需要有視情況處理的能力。

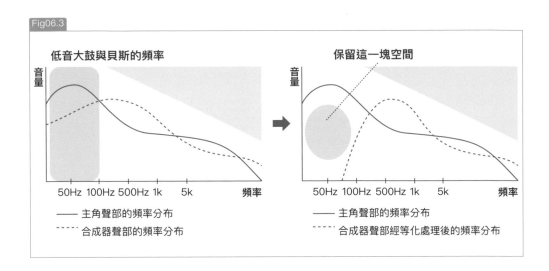

Fig06.3

低音大鼓與貝斯的頻率

音量

50Hz 100Hz 500Hz 1k 5k 頻率

—— 主角聲部的頻率分布
------ 合成器聲部的頻率分布

保留這一塊空間

音量

50Hz 100Hz 500Hz 1k 5k 頻率

—— 主角聲部的頻率分布
------ 合成器聲部經等化處理後的頻率分布

高於7kHz的High通常都會留下許多空間，所以配角聲部大可保留清楚的High。不過還是要注意250Hz～800Hz太飽滿會使聲音處於失去輪廓的狀態、以及音都集中在3.5kHz～6kHz附近的Hi-Mid則會使聲音變得刺耳令人不悅。首先，在

處理主角聲部時要把平衡良好的聲音放在最優先順位。然後，如果加進配角聲部卻使聲音失去輪廓、或變得刺耳的話，問題可能就出在於配角聲部的EQ上，如此一來找到問題點的作業也會簡單許多。

平衡良好的混音

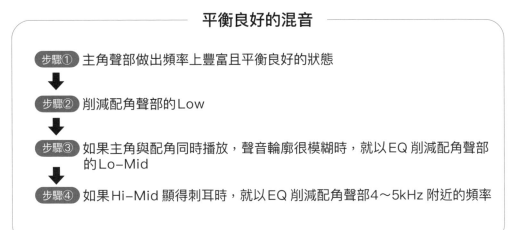

步驟① 主角聲部做出頻率上豐富且平衡良好的狀態

步驟② 削減配角聲部的Low

步驟③ 如果主角與配角同時播放，聲音輪廓很模糊時，就以EQ削減配角聲部的Lo-Mid

步驟④ 如果Hi-Mid顯得刺耳時，就以EQ削減配角聲部4～5kHz附近的頻率

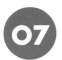

音訊剪輯的做法：
零交越點與交叉混接

▶容易忘記但很重要的項目

○零交越點

分割音訊資料是很常發生的事情。例如麥克風錄製的素材裡，若無音部分出現雜音，一般會刪除該部分，或將剪輯完畢的音訊再細細分割，重構新的樂句。

通常我們會配合節拍來切割，如果把這樣的音訊素材播放出來，會有短暫的雜訊。這是音訊波形分割位置不正確時所產生的現象，一定要養成在零交越點（zero cross point，聲波節點在0dB 線上）分割的習慣。

如果擴大音訊波形，可清楚看到上下起伏的波狀線。中央線與波狀線交叉的部分就是零交越點。以手動（目視）判斷零交越點的位置可能很困難，所以如果DAW 具有零交越點的自動偵測功能，可以多加利用（Fig 07.1）。

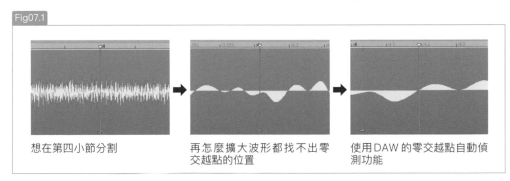

Fig07.1

想在第四小節分割

再怎麼擴大波形都找不出零交越點的位置

使用DAW 的零交越點自動偵測功能

○交叉混接

在銜接已分割的音訊資料時，切換不同資料的瞬間會有產生短暫雜訊的情形。這種時候的有效解決方法就是交叉混接（crossfade），顧名思義也就是使兩個音訊的音量交叉的功能（Fig 07.2）。使用交叉混接時，絕對不會發生雜音。不過，僅限於用在音訊資料片段頭尾有多餘部分的情況，如果是將切割出來的完整一小節片段排列在一起，就無法使用交叉混接。

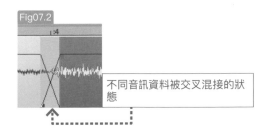

Fig07.2

不同音訊資料被交叉混接的狀態

08 主控EQ的建議設定

▶這就是混音的最後武器

○頻率平衡沒有標準答案

　　請在DAW上輸入自己已完成的原創曲或其他人的曲子，並且比照Fig08.1所示，在該音軌上串接兩台EQ。

　　首先，先讓兩台EQ旁通，聽聽看原本的聲音。接著開啟設定A的EQ。設定A是強調高低頻的「U型曲線」聲音。雖然也會隨曲子的不同，而有截然不同的印象，但聽過幾次設定A之後，應該也會覺得設定A的聲音聽起來不錯。現在讓我們旁通設定A的EQ，開啟設定B的EQ。以第一印象來說相當不自然吧。但是，多聽幾遍又可能覺得這個也很好。接下來再旁通兩台EQ，回頭再聽原本的聲音。果然開始有很不自然的感覺了吧。

　　這項實驗是想讓各位體會聲音整體頻率平衡的微妙變化，與聲音印象如何明顯改變，然後理解任何一種設定其實都是正確答案。

　　這種在2Mix（兩軌混音）上，也就是混音最後階段將EQ串接在主控音軌上，就稱為「主控EQ（master equalization）」。只要熟練主控EQ，甚至可以為自己的聲音帶來升等的強烈效果。

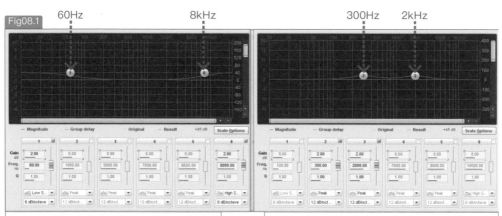

設定A：以曲柄模式將60Hz與8kHz各增幅2dB（U型曲線）

設定B：以峰值模式將300Hz與2kHz各增幅2dB

●聲部個別的EQ無法到達的境界

主控EQ是變更聲音整體的頻率平衡，因此聲部個別的EQ再怎麼用心，也不會變成同樣的聲音。這是只有主控EQ才能呈現的平衡感。

從剛才的實驗可以知道，主控EQ對聲音帶來的劇烈變化，甚至令人懷疑在低音大鼓、小鼓、貝斯、各聲部個別等化的努力到底有何意義。當然，前提是各聲部的聲音都很認真地製作，創作者的心血就絕對不會付諸流水，只是花了很多心血製作出來的低音大鼓的EQ設

定，透過主控EQ竟然如此簡單、相當誇張（往好的方向）地改變了。

汽車音響中增幅Low做出所謂「超重低音」，也是主控EQ的傑作。有機會的話可以走一趟音響店，試聽高級音響設備。透過前級擴大機、綜合擴大機與喇叭的組合，體驗很有個性的聲音不斷飛躍過來的聽覺震撼。而且也會對音的優美感到讚嘆。這也是主控EQ式的變化。

●無法建立模板的主控EQ

如果能夠把某某曲風聲音的主控EQ設定當做模板（template）也不錯，但實際上是不可能的。至於從頻譜分析器分析參考曲的頻率分布可以判斷出什麼，則有可能知道某某曲風聲音的傾向程度。

這裡提供給各位參考的是CHAPTER 2使用的「song1」（Fig08.2）、以及利用頻譜分析器與里卡多・維拉羅布斯（Ricardo Villalobos，智利裔德國電子音樂家）的某首曲子進行比較後的音軌（Fig08.3）。從音檔可知「song1」的90～240Hz比較凸出明顯，或者里卡

多的聲音在6kHz以上較弱、幾乎沒有12kHz以上的音訊。所以我們試著在「song1」的主控EQ上重現參考曲風的要素。不過，似乎很難如願變成想要的聲音。

關於頻率在CHAPTER 1已經有詳細地說明，操作某的頻率是否就能得到理想中的聲音，只能憑自己的耳朵判斷，而這樣的能力必須從經驗累積。絕對值得花上五年甚至十年養成。

「song1」的頻率平衡在頻譜分析器上的樣子

里卡多・維拉羅布斯某首曲子的頻率平衡

主控EQ的設定有多困難在前面已經說明過了，不過搭載在EQ的頻率平衡複製功能是唯一可以實現輕鬆設定的方法。Cubase的CurveEQ或是Logic Pro的MatchEQ，都具有抽出某首曲子的頻率平衡的平均值，將其反映在另一首曲子上的功能。其他的DAW或第三方製造的插件EQ應該也有類似的功能。

利用該功能來進行主控EQ的設定並不是固定值，但掌握自己的曲子與其他音樂人的曲子在頻率平衡上的差異，並且做為主控EQ最終設定的參考。以下是範例。

前面「song1」中反映出里卡多‧維拉羅布斯風格的EQ設定即是Fig08.4。只因為有趣而做的披頭四（The Beatles）風格的聲音則是Fig08.5。原音樂器演奏爵士樂的諾拉‧瓊絲（Norah Jones）風格，其EQ設定就如Fig08.6所示。

Fig08.4

在「song1」上套用里卡多‧維拉羅布斯風格的頻率平衡的適用範例

Fig08.5

將「song1」做成披頭四風格的頻率平衡範例

Fig08.6

7.24 [0.00] Hz, 17.26 dB

將「song1」做成諾拉·瓊斯風格的聲響範例

　　這樣還不能保證絕對沒問題，但是從此處可以讀取頻率平衡的傾向。例如，如果使用里卡多·維拉羅布斯風格的主控EQ，就按照反映出解析結果曲線的Fig08.7那樣來進行EQ設定，然後再用自己耳朵加以微調。

　　但是，要記住解析結果頂多只是電腦的判斷，沒有所謂的標準答案。請務必以自己的耳朵進行最後的調整。

Fig08.7

里卡多·維拉羅布斯風格的主控EQ

121

 # 賦予聲音強度的失真與倍頻魔法

▶倍頻及失真使聲音變強

○失真才有漂亮的聲音

軟體音源聽起來很單薄、好的貝斯音在整體合奏裡卻被蓋過，或是使用很棒的音源、混音也做得很好了，但與海外作品比較之下聽起來就是很貧弱的音……曾經有類似疑惑的人，想必都已經擁有豐富的混音經驗。本書中時常提到的觀念「聲音強度」正是呼應這些問題。單獨音色無懈可擊，但在整體編曲中卻失去魅力，就是意味聲音強度不足。

克服聲音的貧弱感，可能與混音的掌握程度有關。舉個例子，即使是古典音樂這類與失真毫無關聯的聲音，也會為了表現聲響的豐富性，而需要一點的失真效果，或者原音樂器伴奏下的人聲、吉他等，也有失真才能表現的時候。失真又分幾個種類，在此提到的失真並不是像破音那種會伴隨強烈音色變化的效果，而是指類比器材的細微失真。關鍵字是倍頻與THD（Total Harmonic Distortion；總諧波失真）。

○以倍頻（overtone；又稱泛音）使聲音變強

倍頻是基礎音（實際發出的音高）上自然產生的頻率，以取樣音源的鋼琴音例子來說明，440Hz的A音在頻率分析器進行分析 所得到的頻率分布就如 Fig09.1 所示。

由此可知，鋼琴音的基礎音上含有倍頻（低於基礎音的音是打鍵雜音）。在小號或大提琴等樂器上當然也有整數倍的倍頻，不過頻率平衡不一樣的關係，於是形成與鋼琴不同的音色。

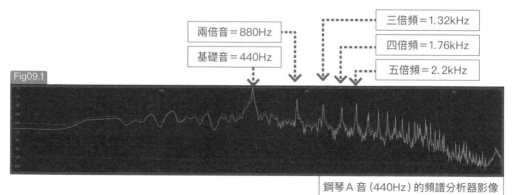

兩倍音＝880Hz

基礎音＝440Hz

三倍頻＝1.32kHz

四倍頻＝1.76kHz

五倍頻＝2.2kHz

Fig09.1

鋼琴 A 音（440Hz）的頻譜分析器影像

●倍頻可以提高強度

接下來讓我們進一步了解倍頻。右圖 Fig09.2 是大概的倍頻狀態。實際上,第三倍音不是準確的一個八度＋完全五度,而是稍微升高(♯)的音。原音樂器或聲音、以及自然界所有的音,都含有這種倍頻法則。

或許有人會想,是不是樂音含有倍頻所以什麼都不做就具備充分的強度?但在混音的時候,所謂調控倍頻是指以更加強調兩倍音與三倍音、為聲音的輪廓與聲響增加豐富度為目的的作業。通常增加兩倍音,會變成厚實、渾圓的聲響,三倍音則用來表現聲響的銳利度。

若要強調自然聲響中的倍頻,最簡單也最有效果的方法,就是讓音訊通過類比器材或真空管器材。

專業的錄音工程師也會使用插件式效果,不過低音大鼓、小鼓、貝斯、吉他、人聲等歌曲中的主要聲部,通常都會先過一次類比輸出,其中一個目的就是增加倍頻。

下圖 Fig09.3 是利用我自己的真空管器材檢證1kHz 的正弦波會有怎樣的變化。

Fig09.2

倍頻	音程	音名	標準音高
第一倍頻	同度(純一度)	C3	±0
第二倍頻	一個八度	C4	±0
第三倍頻	一個八度與完全五度	G4	±1.955cent
第四倍頻	兩個八度	C5	±0
第五倍頻	兩個八度與大三度	E5	−13.686cent
第六倍頻	兩個八度與完全五度	G5	+1.955cent
第七倍頻	兩個八度與小七度	B♭5	−31.174cent
第八倍頻	三個八度	C6	±0
第九倍頻	三個八度與大二度	D6	+3.910cent
第十倍頻	三個八度與大三度	E6	−13.686cent
第十一倍頻	三個八度與增四度	F♯6	−48.682cent
第十二倍頻	三個八度與完全五度	G6	+1.955cent
第十三倍頻	三個八度與大六度	A6	−59.472cent
第十四倍頻	三個八度與小七度	B♭6	−31.174cent
第十五倍頻	三個八度與大七度	B6	−11.731cent
第十六倍頻	四個八度	C7	±0

Fig09.3

用做參考基準的1kHz 正弦波

123

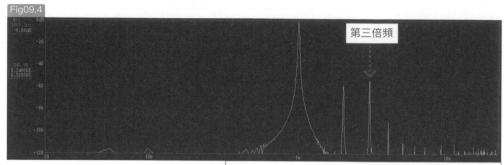

使用 Manley / Variable Mu（真空管壓縮器）的倍頻變化

這是具有高傳真印象的真空管壓縮器。特徵是能製造出漂亮的第二與第三倍頻，而第三倍頻音量較大。從結果可知，能為聲音添加溫度感與輪廓（Fig 09.4）。

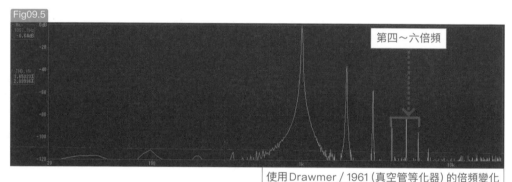

使用 Drawmer / 1961（真空管等化器）的倍頻變化

這是只要讓訊號通過，就能帶來獨特質感、性格強烈的真空管等化器。第二倍頻與第三倍頻有相當好的平衡，而且含有許多第四、第五與第六倍頻（Fig 09.5）。

使用 SPL / Tube Vitalizer（真空管等化器）的倍頻變化

該 EQ 的終端輸出區段可以控制真空管的開關，打開真空管時能清楚感受到音色變厚實。很意外的，第二與第三倍頻都有很節制的感覺（Fig 09.6）。

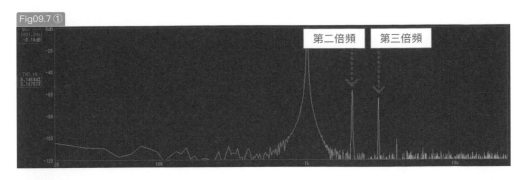

Fig09.7 ①

第二倍頻　第三倍頻

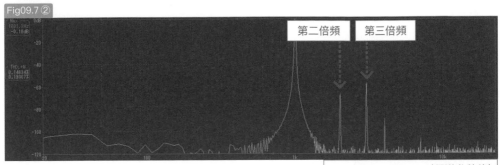

Fig09.7 ②

第二倍頻　第三倍頻

SSL / Alpha Channel（頻道參數條）

　　本效果器雖然沒有真空管，但具備
SSL混音器（mixing console）也有搭載的
倍頻控制功能（Variable Harmonic Drive，
簡稱VHD），調高VHD旋鈕這個動作就是
先增加第二倍頻，再漸漸加強第三倍頻。

　　圖Fig09.7①是將旋鈕調到一半左
右的狀態，可以看到第二倍頻與第三倍
頻。圖Fig09.7②是旋鈕轉到最大值的狀
態，第三倍頻的音量增加了。從上述結果
來看，真空管器材或外接效果器（analog
outboard）之所以依然深受大眾喜愛，其
中一個原因就是倍頻的附加。我沒有電路
相關的知識，所以不敢斷言，但市面上便
宜的真空管器材中，也有真空管實際上並
無法驅動音訊，只是做為裝飾品的機種，
所以選購時一定要留意。

　　至於插件式效果是否能得到同樣的結
果呢，雖然程度或有不同，很多插件效果
都可以增加倍頻。檢證幾種類比感強的
EQ／壓縮器之後，可以發現倍頻的音量方
面有相當大的不同。此外，還有刻意增加
雜訊的插件效果，這個插件效果具有獨特
的個性，令我相當感興趣。各位不妨一一
檢證自己的插件，如果有可以增加倍頻的
EQ／壓縮器，就把該音軌當成主要聲部
使用。

○以諧波增強器增加倍頻

諧波增強器（Enhancer）是可以更有效控制倍頻的效果器。由於不屬於主要效果器，有些DAW軟體可能沒有這項功能。

諧波增強器是透過失真來增加倍頻，套用之後High會帶有閃亮的質感、具有凸顯Low輪廓的效果。有名的機種包括BBE的Sonic Maximizer（Fig09.8）。這家公司從1985年開始生產諧波增強器，因此BBE可以說是諧波增強器的代名詞。據說Sonic Maximizer也被音響愛好者當做是「美化音色的魔法箱」。此外，亦深受貝斯手的喜愛，是做出貝斯音色通透感不可或缺的法寶。這款也有推出軟體版。

Fig09.8　BBE / Sonic Maximizer

檢證1kHz的正弦波通過諧波增強器後會有怎樣的變化。圖Fig09.9是Magix Samplitude內建諧波增強器的結果。可以看到第四倍頻前後與12kHz以上失真帶來的增強效果。

相較之下，圖Fig09.10是通過Sonic Maximizer的效果。該機種有Low與High兩個控制參數，因此在Low也有增加新的音。High凸出去的部分是倍頻，參差不齊的波形是失真的成分。

其他機種的Oxford Limiter內建也有Enhance參數，以最大值測試的結果與Fig09.9類似。

諧波增強器並不是像EQ那樣控制特定頻率，而是具有改變音色質感的效果，可以產生其他效果器無法替代的獨特聲音。

Fig09.9

通過Magix Samplitude內建諧波增強器產生的變化

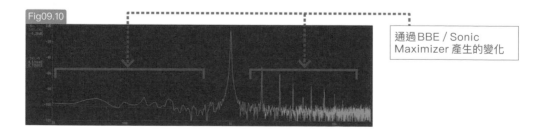

Fig09.10

通過BBE / Sonic Maximizer產生的變化

●總諧波失真

總諧波失真（Total Harmonic Distortion，簡稱THD）是表示音訊的失真程度的值。在音響擴大機或錄音介面的D／A轉換器等中，THD值愈低愈好（＝高音質），但在音樂製作中，音訊的失真有時就變成是一種魅力。例如，類比感強的外接EQ／壓縮器裡，甚至有增減THD的功能，因此可以稍微期待一點點的失真就能賦予聲音強大的效果。

圖Fig09.11使用的是Empirical Labs的Fatso Jr，這是結合壓縮器、磁帶模擬等功能的綜合效果器，可以為數位作業環境帶來真實的類比感受。首先，你會感受到這台機器可以產生很強的倍頻。分析器左側顯示THD值，與其他器材相比，數值都是最高。

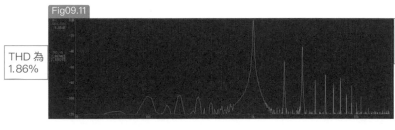

THD為
1.86%

刻意形成THD的
Empirical Labs的
Fatso Jr

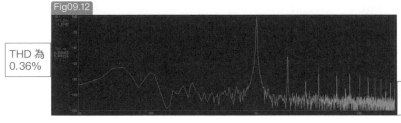

THD為
0.36%

通過低價的類比混音器的結果

類比混音器也可以製造出相當實在的倍頻。由於缺乏第三倍頻，從頻譜分析器可以看到聲音頗有類比那種的平順分布。THD的數值大致偏高，但低頻相當多、高頻也有很強的雜訊。不過，加入只有類比器材才有的倍頻，也意味著如果只使用在主要聲部或許可以成立。類比混音器的底噪（floor noise，器材本身發出的雜訊）較多，因此想要錄音音質好就得盡可能以大音量輸入，並調低混音器的輸出音量。

倍頻或THD是賦予聲音強度達到完美的最佳方法，但是不適合用做讓音色完全變樣的效果。乍聽之下幾乎感受不到音色的變化，又能增加聲音的華麗度正是這類效果的目的。目的相同的還有飽和效果器（saturator），但多半會帶來很明顯的失真，音色也會產生很大變化，因此可能不太適合用來做為提味效果。

⑩ 從波形圖觀察2Mix

▶混音時就預想母帶的成果

○保留母帶後期製作時可以處理的程度

前面CHAPTER 2也有提到，混音時不可以在主控音軌加串限幅器。在主控限幅器開啟的狀態下進行混音的話，音量中較大的部分會被壓縮，因此無法做到正確的音量推桿調整。此外，當輸出2Mix（兩軌混音）時，一關閉主控限幅器，音量電平必定過載。在DAW內部過載也不會造成削波（clip）現象，但這種狀態不可能進行母帶後期製作，還是得重新混音。然後輸出的兩軌混音檔案，一定要確認波形的狀態。

理想的波形如同Fig 10.1的狀態，就算是最大音量的部分也沒有達到峰值，而且沒有極小音量的部分。曲子的最大音量部分控制在-2dB左右最為理想，即使是音量小的曲子，最大音量的部分也最好在-6dB左右。

圖Fig 10.2是串接主控限幅器完成混音的狀態，但波形的開頭部分被壓扁了。這種狀態下進行母帶後期製作將會受到限制，因為一旦失去的動態是無法恢復的。

另外，要注意只有重音部分的音量特別大的情形。例如圖Fig 10.3的狀態，如果不看波形圖或許根本無法得知。這就是重音部分使用強斷音（hit）或密集的單點（one-point）音色所導致的結果。在古典音樂裡可說是基本做法，但也因為古典音樂不需要提升音壓的關係。在圖中的狀態下要提高音壓，就得猛烈壓縮重音部分（或調低音量的推桿），形成壓迫感強烈的聲響。最後重音已經不像是重音。

Fig10.1

理想的2Mix的波形

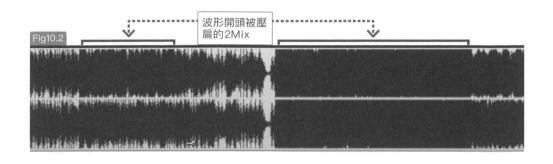

Fig10.2

波形開頭被壓扁的2Mix

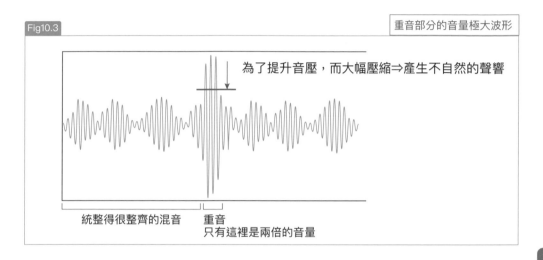

Fig10.3

重音部分的音量極大波形

為了提升音壓，而大幅壓縮⇒產生不自然的聲響

統整得很整齊的混音　重音
只有這裡是兩倍的音量

●母帶後期製作是魔法？

　　母帶後期製作到底可以為品質提升到什麼程度，要視混音的狀態決定。我無法從混音與母帶後期製作哪個比較重要的角度來說，不過，當母帶工程師（mastering engineer）拿到一個無懈可擊的2Mix時，就會意識到他必須在不破壞原有狀態的前提下，自然地提升音壓。因此，最後成果就是滿分一百分。

　　當2Mix發生問題時，母帶工程師就要想辦法解決。如果是只用一點EQ就可以解決，最後成果就會接近一百分。或者，2Mix有Lo-Mid像是滾雪球般、Low輪廓不見之類的問題時，憑母帶工程師的技術

還有補救到九十分的機會。這樣說來，母帶後期製作的確像是魔法。

　　但是，母帶後期製作也有無法順利處理的時候。例如，很多人都會拜託母帶工程師幫忙「把人聲往前推一點、吉他的聲響再溫和一點、小鼓的釋音稍微短一點、碎音鈸（crash）小聲一點」等。人聲往前拉、吉他往後移等位於同個頻率的聲部要個別操作，其實相當困難。由於小鼓與人聲、吉他的頻率重疊的關係，處理時連小鼓的聲響也會跟著改變。另外，小鼓的釋音基本上不可能縮短（延長到某個程度則可以）。碎音鈸的音量雖然可以稍微調小，

但是進行2Mix整體處理時,腳踏鈸的音量也跟著變小,所以會就碎音鈸的部分進行處理,但又怕修飾過頭顯得不自然,可以調整的相當有限。這類例子,在母帶後期製作階段大概只能做到七十分左右。

母帶後期製作階段可以解決很多問題,不過混音的狀態會影響最後成果,所以盡可能在混音階段就解決有問題的地方吧。

ＣＯＬＵＭＮ 可控制起音時間的效果器

各位是否聽過「瞬態(Transient)」這種效果器?這是一種藉由控制ADSR中的起奏音(attack)與延音(sustain),為聲音帶來戲劇性變化的優秀效果。硬體以 elysia / nvelope 與 SPL / Transient Designer 為其代表,各自都有插件版。

Cubase 內建的 EnvelopeShaper、Logic 內建的 Enveloper、以及 Magix Samplitude 內建的 AM-Pulse 等都是 DAW 標準配備的瞬態效果,在鼓組音源 Toontrack / Superior Drummer 2也有這種效果。

用壓縮器也可以控制音訊的起奏音與延音,但是就算不考慮起音時間或釋音時間的各種細節,只要有專用的瞬態效果器,就可以簡單為音像帶來戲劇性的變化。推薦各位使用。尤其適用在任何打擊類,非常有效果喔。

瞬態效果在混音作業中經常使用,不過現在從 Flux 已經可以免費下載到 Bitter Sweet,不妨好好運用。請自行上網搜尋下載的方法(譯注:FLUX:: SE 官網 https://www.flux.audio/project/bittersweet-v3/)。

elysia /nvelope

Flux / Bitter Sweet

SPL / Transient Designer 的插件版類型

CHAPTER 4

Try challenging audio mix work

挑戰不同曲風混音

本章會提供筆者製作的取樣素材，
請下載並自行利用這些素材來進行混音，完成曲子的樣貌。
經過許多的失敗嘗試，培養塑造音色的經驗值，正是本章的主旨。
本書附的音源也有收錄我的完成版，但頂多只能當做「參考範例」。
說得明白一點，就是「混音沒有絕對正確的答案」。
請自由發揮創意與獨特點子，從素材中發掘潛在的可能性。

CONTENTS

lo-fi類節奏 / 以貝斯與低音大鼓為主軸的流行編曲 / 流行EDM / NEW R&B

○下載混音的素材

下載位置請參照 P 4，下載的檔案中有名為「electronic_music_ 素材」的檔案夾。檔案夾內除了有 CHAPTER 2 使用的「song1」以外，還包括 CHAPTER 4 使用的四種混音素材。

所有檔案統合成 44.1kHz／16bit 的 wav 格式。為方便配置在音軌上，wav 檔案基本上都加上編號，例如 01_kick、02_snare 等。

○DAW 的配置

包括空白部分在內的所有混音素材的起頭時間皆為一致。曲目的 BPM 寫在該範例的頁面上。
①在 DAW 建立 44.1kHz 的新專案
②設定 BPM

③依照檔案名稱的數字順序，從 Track1 開始配置

依照數字順序排列，從上頭依序是鼓組聲部、貝斯、鍵盤樂器，如此一來就會變成很容易混音的狀態。

○仔細聽已完成的 2mix，並且模仿該聲音

對讀者來說最有效的理解方式，我覺得是使用模仿本書已完成混音的聲音來進行混音作業，透過不斷地嘗試，學習聲音製造的手法或效果器的使用方法。而聽覺的判斷力通常也與製作能力有關。這種做法看似是繞遠路，不過仔細聆聽聲音的細部，有助於聲音製造或混音技術的提升。此外，混音初學者無法判斷哪裡是混音作業的目標，所以有參考用的混音，目標也會變得明確，還有助於更加集中注意力。

混音素材都是未經效果處理的原音色（經過效果處理的初始音色可能含有效果音）。先嘗試看看自己能混出多接近本書混音樣本的狀態，在各種錯誤嘗試的過程中應該可以獲得很多知識。各節內容中會有我實際混音／聲音製造的示範、以及說明在什麼樣的考量之下所做的決定。各位可以當做是對答案。看了答案若覺得恍然大悟、被說服的話，還有可能觸發自己的想法，想到不同的點子。在反覆的作業中，各位的混音技術一定會有顯著的進步。每節開頭都有一個「課題」，簡單說明混音處理的目標。

○不同的製作環境

我的混音作品不僅使用 DAW 的內附音源／效果器，也會大量使用第三方廠商的音源／效果器。正因為大家的製作環境都不一樣，所以得先了解在自己的製作環境下模仿別人的混音可以做到什麼程度，又會缺乏什麼環節、或是只用自己有的效果器，努力做出目標聲音的過程中，也可能會激發出新的點子。不只是電子音樂，任何一種類型都是如此，不能把「要是有那種音源／效果器，就能提升品質了」當成藉口。要將該種音源／效果器列入下次添購器材的參考。

◉關於取樣音源的製作環境

DAW：Ableton Live 9 Suite／Magix Samplitude Pro X 2 Suite

軟體音源：Ableton Live 9 suite 內附音源、Magix／Samplitude Pro X 2 Suite 內附音源、
Native Instruments／FM 8、Massive、Battery、
Spectrasonics／Stylus RMX、Omnisphere
效果器（插件）：Ableton Live 9 Suite 內附插件式效果、Magix／Samplitude Pro X 2 Suite
內附插件式效果、Waves／Gold、Kush Audio／UBK Pusher、PSP／Vintage Warmer 2、
FabFilter／Volcano 2

◉本書音源

　　在Track 31～34中，都會先播放已
完成的示範混音，後面是各聲部的單獨部
分。請參考這些音色與本書的解說，試著
自已混音看看。

Tr.31	01 lo-fi 類節奏
Tr.32	02 以貝斯與低音大鼓為主軸的流行編曲
Tr.33	03 流行EDM
Tr.34	04 New R&B

◉重點提示

　　DAW 的內建音源已經是品質相當好
的音源，但各家 DAW 都有自己的聲音特
徵，與別人使用同一種DAW，意味著擁
有的音源也相同，所以善用第三方廠商的
音源也是很有效的方法。不過，產品種類
繁多，而且售價不便宜，很難抉擇買哪
個比較好。我不是產品的代言人，但如果
要我推薦，Spectrasonics 的產品是不錯
的選擇。Spectrasonics 的創辦人艾力克
・珀辛（Eric Persing）的音色設計能力堪
稱天才，初始音色都是普通人一輩子也做
不出來的優秀聲音。這些音色在音樂中聽

起來都相當悅耳，所以更顯產品價值。目
前產品只有以下四款，每款都具有很驚人
的品質。不過，也因為聲音太有強度、個
性凸出，大量使用就會變成Spectrasonics
的示範音源，所以更需要具備聲音製造的
技術，才能製作自己理想的聲音。

鼓組音源：Stylus RMX
合成音源：Omnisphere
鍵盤音源：Keyscape
貝斯音源：Trilian

lo-fi 類節奏

▶ 低傳真音質且具有強烈壓迫感的聲音　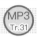 91BPM

筆者示範

課題

①以低音大鼓觸發貝斯與電鋼琴的側鏈壓縮器
②電鋼琴（EP）的低傳真化
③縮小低音大鼓的音像

Download：檔案夾名稱【c4_01】

●要點

　　這首曲子的骨幹是鼓組、貝斯與電鋼琴三個聲部，而且貝斯與電鋼琴都是負責演奏空心音符，是簡單到不能再簡單的編曲。因此，請想像成電鋼琴涵蓋 Lo-Mid 至 Hi-Mid 多數頻率，貝斯則以渾厚聲響支撐 Low 來進行混音。

●電鋼琴

　　混音的關鍵在於電鋼琴的音質會劣化到什麼程度，所以先從這個聲部開始著手。一開始先設定以低音大鼓來觸發側鏈壓縮器（Fig01.1）。

　　低傳真聲音（lo-fi sound）的特徵就是

High 少、中頻偏多的厚重聲響。表現這種特徵的效果器，包括 EQ、飽和化效果器、濾波器、音箱模擬器、壓縮器等。素材是 FM 合成器特有的清澈音色，所以需要特別繁複的加工。

Fig01.1

開啟以低音大鼓觸發的側鏈壓縮器

◀參照：P98

處理方法中的其中一例，就是嘗試插入會帶來很大的效果，使聲響產生根本性變化的效果器會變成什麼樣子。濾波器效果很顯著，所以是首要嘗試的效果。由於想要削減High，基本上會使用低通模式，試著做出Lo-Mid 具個性的設定。通常初始效果就有這種設定，逐一嘗試看看吧（Fig01.2）。

Fig01.2

低通式濾波器的設定範例

◀參考：P65

如果想賦予中頻個性又想改變質感，音箱模擬器是很好的選擇。設定在不失真的範圍內，並且使用模擬器內建的EQ 製作聲音（fig01.3）。

如果效果設定接近預期的聲音，就用飽和化效果器添加一點失真。為了賦予波動感，混音樣本中也有使用移相效果器（phaser）（Fig01.4）。

還是覺得低傳真感不足夠的話，也可以考慮增加EQ 與壓縮器。由於不需要原音意象，可以盡情加串各種效果，然後觀察音色的變化。

我追加右圖中的效果器，供各位參考（Fig01.5、6、7）。

Fig01.3

以音箱模擬器製造音色個性

◀參考：P65

Fig01.5

追加音箱模擬器，大幅削減刺耳的563Hz，帶來聲響的統整性

Fig01.6 以Kush Audio 的UBK Pusher 增加飽和度

Fig01.4

移相器接失真類Redux 初始效果 Bit Reduction

Fig01.7

調高PSP / Vintage Warmer 2驅動值添增失真感

○貝斯

　　將聲響平淡的貝斯1設為主音色，具有波動感的貝斯2做為副音色。貝斯1聽起來是否可以直接使用呢？

　　重疊貝斯聲部時，若兩者的定位都在正中央，就容易產生頻率上的飽和，所以在此將貝斯2立體化，退出正中央位置，便可以漂亮地統整起來了（我是使用 FabFilter／Volcano2的立體初始效果）。然後，貝斯的 bus 音軌插入以低音大鼓觸發的側鏈壓縮器（Fig01.8）。

　　側鏈壓縮器的起音時間與釋音時間設定也成為關鍵。起音時間短時，低音大鼓

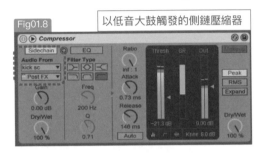

Fig01.8 以低音大鼓觸發的側鏈壓縮器

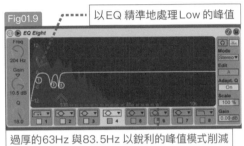

Fig01.9 以EQ精準地處理Low的峰值

過厚的63Hz與83.5Hz以銳利的峰值模式削減

演奏的同時就會開始壓縮；起音時間長時，就有與低音大鼓稍微錯開、位於後面一點，帶有波動感的微妙變化。由於這是直接關係到律動（groove）的部分，所以嘗試過各種設定方式。釋音時間配合節拍來設定，請找出 GR（gain reduction 增益抑制）儀器隨著節拍靈活擺動的狀態。釋音時間太長又會使波動感消失，必須留意。壓縮比適合偏高一些（在此使用∞：1）。

　　在電鋼琴等起音強的樂器上套用側鏈式壓縮器時，發音部分無論如何都會殘留起奏音的細微變化。這種時候，可以在彈奏開始的部分做淡入處理（Fig01.11）。淡入處理可以使聲響出現的方式更為和緩。貝斯1也採取同樣的處理方式。

　　接下來，若想要讓Low更為俐落，可以嘗試透過頻譜分析器確認峰值，再以 EQ 削減（Fig01.9）。

　　第四小節的貝斯旋律線（bass line）的音量，因為音域升高的關係會突然變大，在此以多頻段壓縮器將80Hz～500Hz左右分為兩部分，強力加掛壓縮器，使動態平均化（Fig01.10）。

Fig01.10

使用多頻段壓縮器（FabFilter／Pro-MB）用力壓縮80Hz～220Hz（左二）與220Hz～490Hz（左三），以減少第四小節的過多頻率

Fig01.11 為消除電鋼琴的起奏音而採取淡入處理

▲參考：P117

● 低音大鼓

低音大鼓素材是具有雄壯的聲響，不過這裡想要「點狀」的聲響。去除釋音可以使起奏音更加明顯，如果想要這種微妙差異，閘門（gate）效果是不錯的選擇（Fig01.12）。

至於壓縮器方面，為了讓起音有不自然的扁平感，起音時間要設為最短，釋音則偏長。接著再將臨界值調到偏高，壓縮比設在3：1左右，形成過度壓縮的狀態。Low 散不開，於是就形成「點狀」般的低音大鼓聲響（Fig01.13）。

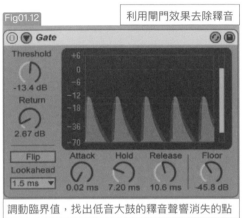

利用閘門效果去除釋音

調動臨界值，找出低音大鼓的釋音聲響消失的點

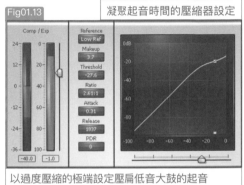

凝聚起音時間的壓縮器設定

以過度壓縮的極端設定壓扁低音大鼓的起音

▲參考：P48

至於其他的處理，當低音大鼓的輪廓太明顯、通透度太好的時候，可以用曲柄模式阻斷 Hi-Mid 以上的頻率，就可以提高與其他聲部的調和度（Fig01.14）。

可以增加低音的倍頻以產生感覺不錯的聲響，這種 Low 專用的諧波增強器 Waves／Renaissance Bass，是電子音樂常用的寶貴效果（Fig01.15）。

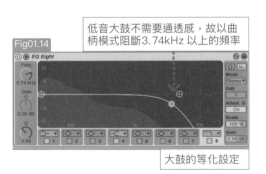

低音大鼓不需要通透感，故以曲柄模式阻斷3.74kHz 以上的頻率

大鼓的等化設定

Waves / Renaissance Bass 是塑造理想低音大鼓聲響、常用的插件式效果。總之都先插入，使用頻率高到每個專案都使用

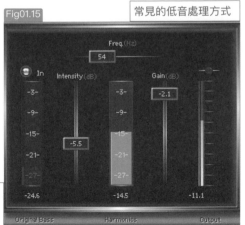

常見的低音處理方式

●小鼓

要保留原音也很OK的小鼓音色。不過音質上帶有通透感，如果以壓縮器壓扁起音，調和整體聲音，統整起來也比較順利（Fig 01.16）。

另外，以EQ阻斷不必要的Low，將可以感受到音色實心感的417Hz推高。為

了凸顯音色個性以增加存在感，再增幅6.5kHz前後頻率，確認小鼓在整體聲音中的感覺有什麼樣的變化。以曲柄模式將High稍微削減，緩和聲響的刺耳感，應該就能融入合奏裡（Fig 01.17）。

Fig01.16 壓縮器兼飽和化效果器（Kush Audio / UBK Pusher）

這是我愛用的插件式效果，使用頻率很高，但這裡用來製造失真（些許低傳真感），並且掛上壓縮器的狀態

▲參考：P54

小鼓的等化設定

Fig01.17

197Hz　264Hz　647Hz　　11.8kHz

以高通式濾波器阻斷197Hz以下①；推高具有實心感的264Hz③；以增加個性為目的對647Hz進行增幅④；為避免過於通透，以曲柄模式削減11.8kHz以上的High⑧

第八小節加入拍手音，不過各位是不是也注意到了？拍手音音量很大，而且聲音整體帶有低傳真感但聽起來卻過於通透。只有這類單一聲響，往往無法順利融

入聲音裡。這時集中單點處理就可以解決。我是只有拍手音部分使用自動化操作開啟低通式濾波器，調低音量（Fig 01.18）。

Fig01.18　拍手音的低傳真化

使用低通式濾波器是為了讓聲音中的拍手音不帶有通透感

○腳踏鈸

唯一的重點就是避免不要有浮在聲音中的感覺。以飽和化效果器帶來粗糙感（Fig01.19）、用EQ阻斷High都是基本的處理手法。當然，不必要的Low也要一併阻斷。不同的取樣音源有不一樣的設定方式，由於這裡不想讓聲響變得平坦，透過EQ增幅具有主張意味的頻率，也相當有效果（Fig01.20）。本曲整體偏Lo-Mid的關係，所以把腳踏鈸想像是負責High的部分來進行聲音製造。

Fig01.19

壓縮器兼飽和化效果器（Kush Audio / UBK Pusher）

以帶來飽和的音質為目的來使用

▲參考：P60

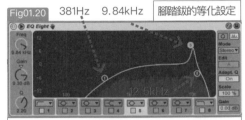

Fig01.20　381Hz　9.84kHz　腳踏鈸的等化設定

阻斷381Hz以下的頻率。對9.84kHz進行增幅、賦予個性，再把更高的12.5kHz以上完全阻斷，形成不具有通透感的腳踏鈸音色

○主控EQ

我們來檢討做為最後收尾的主控EQ。通常以混音單體是無法判斷的，所以要把聲音傾向很類似的參考曲目輸入到DAW裡，與自己的混音比較，找出不足的地方。

如果覺得聲響有點過於乾淨，可以在Lo-Mid的頻率找看看有沒有能夠帶出厚度的分頻點，並加以增幅。聲音失去輪廓，整個鬆鬆軟軟的話，再反過來削減Lo-Mid。此外，如果是很平坦的聲音時，可以將Hi-Mid中的幾個分頻點，以窄Q幅進行增幅。這樣做反而有尖銳刺耳的感覺時，再削減Hi-Mid（尤其是3kHz～5kHz範圍內峰值很強的頻率）。想要更有粗糙的質感，或是發覺整體聲響很樸素，還可以將8kHz以上的一個分頻點推高，然後確認聲響上的變化（Fig01.21）。

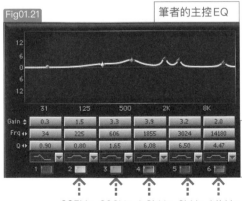

Fig01.21　筆者的主控EQ

◀參考：P118

225Hz　606Hz　1.8kHz　3kHz　14kHz

為了帶出厚度感，要對225Hz與606Hz進行增幅。接著，也對1.8kHz與3kHz進行增幅，以改善聲響的平坦感。由於想要更具攻擊性的聲音，所以推高14kHz

 以貝斯與低音大鼓為主軸的流行編曲

▶利用貝斯旋律線帶出古典感的鐵克諾曲風 `126BPM`

筆者示範

課題

①只用貝斯與低音大鼓做出具魄力的聲響

②夜店音樂的聲音基本頻率為50Hz

③以延遲音效果表現小鼓的影子音符（ghost note）

Download：檔案夾【c4_02】

● 要點

　　前半只有貝斯與低音大鼓兩個聲部，混音時要想成這兩個聲部就有90%左右的強度。後半加上的合成器、小鼓盡量不要干擾到貝斯與低音大鼓。所以請從前半開始混音。

○貝斯

　　混音素材本身的聲音聽起來已經很不錯。首先依照慣例，串接一顆側鏈壓縮器，然後以低音大鼓觸發。這裡使用的側鏈並不是為了使貝斯產生波動感，而是減輕Low的飽和感。因此要調快壓縮器的起音時間，使貝斯音量在低音大鼓演奏的同時變小聲。釋音時間也調快，當低音大鼓一停止，貝斯音量能馬上恢復到原本的狀態（Fig02.1）。

　　接下來是EQ。從頻譜分析器可以看出48Hz與100Hz前後都有峰值。100Hz對貝斯來說是必要的頻率會保留下來，與後面處理的低音大鼓形成一種平衡關係，但50Hz想留給低音大鼓使用，所以先稍微削減會比較好。基本上不需要Super Low的35Hz，以高通式濾波器完全阻斷（Fig02.2）。

Fig02.1

貝斯用側鏈壓縮的設定範例	
臨界值	−15dB
壓縮比	2.5：1
起音時間	0.1 ms
釋音時間	50 ms

▲參考：P98

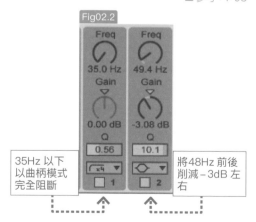

Fig02.2

35Hz 以下以曲柄模式完全阻斷

將48Hz前後削減−3dB左右

前奏部分的貝斯掛上低通式濾波器，使頻率（frequency）緩緩上升。總之，濾波器逐漸啟動的效果可以帶來趣味性。若是利用插件式效果處理，利用自動化功能拉出直線，就可以表現頻率參數（Fig02.3）。

Fig02.3

利用自動化功能畫出低通式濾波器的頻率參數

▲參考：P70

這些基本處理是後續作業提升聲音強度的關鍵。前半顯然是以貝斯為曲子的中心，因此若想要有很明顯的聲響，飽和化效果器就是很有效的選擇（Fig02.4）。不同廠商推出的飽和化效果都有不同個性，挑選一種自己喜歡的就可以用在很多地方。

最後，設定一點能夠帶給Low 倍頻的Waves／Renaissance Bass，只要加上就會變成強勁的貝斯聲響（Fig02.5）。

Fig02.4

我很喜歡的飽和化效果Kush Audio / UBK Pusher

▲參考：P70

Fig02.5

電子音樂的標準插件式效果，可以控制倍頻。選擇想要強調的頻段（本範例為85Hz）並以密度（Intensity）調整效果量，就可以得到相當強的低音

○低音大鼓

素材本身聽起來不錯，可以善用這個聲響，表現很凸出的低音大鼓。這個低音大鼓的峰值在70Hz前後。由於考量到近年的夜店音樂取向，而把50Hz推高的關係，有可能使低音大鼓聽起來反而有點輕。在此用EQ將50Hz增幅6dB左右。這種設定本來就是為夜店音響打造，但頻率平衡如果傾向Low，會使聲響失去輪廓，所以要找出與通透度有關的頻率，並且加以增幅。該低音大鼓的相關頻率在3.3kHz前後（Fig02.6）。最後，按慣例使用Waves／Renaissance Bass增加倍頻，形成強勁的聲響。

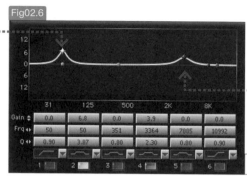

Fig02.6

由於是夜店用的音樂，所以對50Hz進行增幅

為保持音色通透度，而將3.3kHz略為提高

低音大鼓的等化設定範例

混音素材本身已經套用一點延遲了，這是直接使用原本就在音源初始效果裡的延遲。延遲音非常小，在整體中聽不太出來，但在頻率上延遲音有填補完全無聲的休止符部分，因此具有避免聲響流於空洞的效果。雖然不顯眼但具有影子作用的音。

為了不影響原音的聲響，壓縮器不是用插入（insert），而是以平行壓縮的方式處理（Fig02.7）。在AUX（輔助）音軌上開啟壓縮器，並調整低音大鼓音軌的傳送量。就算採取極端的設定，像是將起奏音壓扁產生失真感也不成問題。混合兩種低音大鼓音色的結果，如果會造成Low的飽和感，就要在壓縮器前加串EQ，阻斷60Hz以下的頻率。想要強調起音感的話，除了對2.5kHz進行增幅等之外，AUX音軌也可以充分地製造出聲音。

Fig02.7

◀參考：P110

阻斷60Hz以下頻率

對2.5kHz進行增幅以凸顯起音感

AUX音軌的EQ設定與壓縮器

● 小鼓

首先阻斷不必要的 Low。該小鼓的 Lo-Mid 厚度深具魅力，因此為了保有該聲響，要以高通式濾波器阻斷 210Hz 左右以下的頻率。如果覺得小鼓過於通透，則以低通式濾波器阻斷 High。盡可能不讓聲響起太大變化，訣竅就是從相當高的頻率開始阻斷。例如，阻斷 11kHz 以上頻率，應該會變成稍微溫和的聲響。接下來可以依照個人喜好調整聲響質感，透過 EQ 的增幅找到鼓身共鳴的部分，並且略為削減，便可以提升通透度。想要賦予性格、強調起音的話，可以稍微推高 2.7kHz 前後的音量（Fig02.8）。

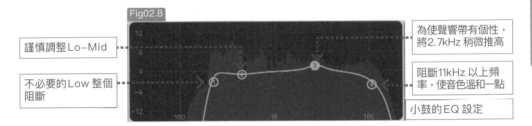

Fig02.8

謹慎調整 Lo–Mid

不必要的 Low 整個阻斷

為使聲響帶有個性，將 2.7kHz 稍微推高

阻斷 11kHz 以上頻率，使音色溫和一點

小鼓的 EQ 設定

壓縮器可以加重一點。以壓縮器壓扁大鼓音色，是電子音樂的基本做法。這種思考方式是與原音樂器類不同的地方。不同廠牌的壓縮器的聲響或加掛方式都不一樣，最好多多嘗試自己擁有的壓縮器。我選用的是 Waves 的 V-Comp，參數是選擇式無法做細微的調整，不過實際上粗略地設定也不成問題（Fig02.9）。

由於編曲相當乾淨，若要加點什麼的話，我推薦使用延遲效果（Fig02.10）。延遲時間設在附點八分音符，更容易配合編曲。回授（feedback）設為幾次反覆，原音訊／效果音（Dry／Wet）的平衡控制在 30% 左右，形成類似原音鼓組使用的影子音符（ghost note）狀態，恰到好處地填滿音像空間。使用乒乓型延遲（ping-pong delay）也很有效果。

Fig02.9

選擇可以增加質感的壓縮器

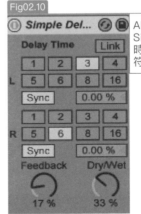

Fig02.10

Ableton Live 內建的 Simple Delay。延遲時間設為附點八分音符與附點四分

● 腳踏鈸

直接使用腳踏鈸的素材也可以，不過含有大量Low 的關係，因此以高通式濾波器阻斷。該腳踏鈸的音色渾厚，所以會想把280Hz 以上的頻率保留下來（Fig02.11）。音場定位也稍微往左右調整。

因為小鼓與腳踏鈸都保有很多的Lo-Mid，因此光鼓組音軌就能充分涵蓋Low 與Lo-Mid，是設定上的要點。只要做到這樣的狀態，非節奏組即使很簡單，就音樂上

來說也不會有任何問題。反過來說，如果放入很多非節奏組的音色，小鼓與腳踏鈸的聲響若不更薄一點，就無法統合起來。

Fig02.11

EQ 以高通模式阻斷
280Hz 以下的頻率

● 合成器

原音的150Hz～250Hz 相當充實，但這個頻率因為鼓組與貝斯的關係已經很凸出了，所以合成器的聲響要小到不會干擾低音大鼓與貝斯的程度。首先，以EQ 的高通模式阻斷200Hz 以下的頻率。不過聲響聽起來還是很厚，所以把550Hz 隆起的部分也削減掉，如此一來音色立刻變得清爽。接著，轉換成音色塑造的觀點，為添加華麗感，可以嘗試看看對4kHz 附近進行增幅（Fig02.12）。如果增幅後會把聲響的刺耳感強調出來，就用「先加後減」的

方式，削減稍微再高的頻率。

我是以低音大鼓觸發側鏈壓縮，設定成有些微的震動感，不過要視個人偏好。該合成器是負責三和音，因此頻率分布很廣泛。若要對這類素材使用壓縮器，具等化功能的多頻段壓縮器是不錯的選擇（Fig02.13）。如果想要更清爽的Lo-Mid，也有加強負責該聲部的壓縮等調整方法。

最後加入輕微的延遲，融入合奏裡，使音像變大。

208Hz 584Hz　3.47kHz 4.4kHz

Fig02.12

以高通模式阻斷200Hz 以下的頻率。以偏寬的Q 幅將584Hz 調小至－6.75dB。以窄Q 幅將3.47kHz 增幅至2.9dB。以單點模式將4.4kHz 調小至－3.3dB

Fig02.13

強力壓縮2kHz 以下的頻率，再以多頻段壓縮器做出更加清爽的聲響

COLUMN 不同聲部的頻率

截至目前為止已經多次提到頻率，實際上只要掌握各聲部的基礎音在哪個頻率上，一定可以發現更多EQ的用法。主要聲部的頻率如下圖所示，Middle的C音，也就是中央Do，是接近鋼琴鍵盤中央的C音（通常標示為C3或C4）。

各位看到下面的頻率分布圖，或許會有點驚訝。就算是女聲的高音域頂多也只到600Hz左右。女高音可以唱到1kHz前後的頻率，但我們在混音時，會感覺女聲的主成分好像集中在4kHz前後。也就是說，我們透過EQ操作的是人聲的倍頻。

本書將60Hz以下的Low稱為「SuperLow」，或許帶有超低音的印象。但是，普通調律（tuning）的貝斯的第四弦開放音高，頻率卻位在Super Low的41Hz。 聽過41Hz的正弦波就可以體會，這是相當難以分辨，而且已經接近可聽音域的最低限音程。換句話說，我們可以理解到貝斯音色也含有相當多的倍頻，而藉由這些倍頻可以塑造音色。

承上述說明，由於從樂音無法明確想像頻率，所以先以正弦波發出相對音域的頻率，掌握大致印象，就可以明白等響度曲線（P14）的意思。另外，也會理解很難抓到50Hz前後的音量感，也確實聽不太清楚，還有4kHz如何刺痛我們的耳膜。正弦波的聲響有時帶有暴力感，有損傷耳朵的危險，所以嘗試前請先調低音量。

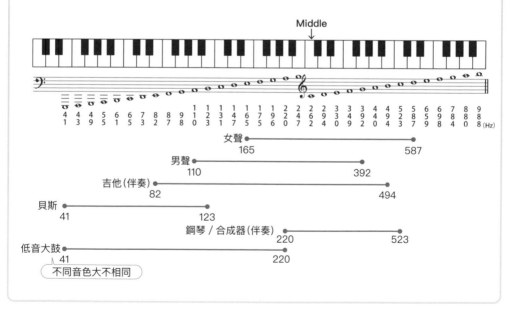

女聲 165 — 587
男聲 110 — 392
吉他(伴奏) 82 — 494
貝斯 41 — 123
鋼琴 / 合成器(伴奏) 220 — 523
低音大鼓 41 — 220
不同音色大不相同

⦿3 流行 EDM

▶襯底音色的處理是重點

MP3 Tr.33　121BPM
筆者示範

課題

①區分主角與配角
②以襯底音色的厚度控制聲音
③運用EQ技巧整頓平衡

download：檔案夾【c4_03】

●要點

　　主角是鼓組與貝斯、以及連續音列A（Seq A）。原本也想將持續發聲的聲部也列入主角，但襯底（pad）的厚度會使聲音整體的印象產生變化，還有凸出的頻率會影響其他聲部的等化處理，所以把襯底音色放在最後混音。

◉低音大鼓

　　聲響扎實，基本上可以直接使用，但如果是在夜店播放，還是想強調50Hz的聲響。該低音大鼓的峰值在60Hz～70Hz重心偏高，所以用EQ將50Hz推高，並削減70Hz～80Hz、移動峰值位置。這樣處理之後若會減弱起音感，就找出能使起音復甦的頻率，稍加增幅。大致是在370Hz前後（Fig03.1）。

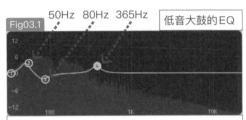

50Hz　80Hz　365Hz　低音大鼓的EQ
Fig03.1

50Hz 增加至 +4dB，80Hz 減少至 −2.4dB，365Hz 增加至 +2.8dB。然後串接 Waves / Renaissance Bass，再強調50Hz

◉小鼓

　　混音素材本身已經套用壓縮器了，所以只增加EQ即可。因為想要讓小鼓涵蓋多個頻率，呈現華麗感，所以只要阻斷不必要的Low就可以了（Fig03.2）。

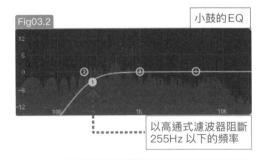

Fig03.2　小鼓的EQ

以高通式濾波器阻斷255Hz以下的頻率

◉腳踏鈸

　　雖然是聲響直率的素材，不過添加一點個性較能融入整體聲音，所以做了EQ

處理。首先阻斷不必要的Low。接著要考慮8kHz以上的頻率該保留到什麼程度。

146

以聲部數量多的情形來說，High 可以交由其他聲部負責，腳踏鈸偏中頻呈現渾厚的聲響，比較能融入整體。以 EQ 削減 High，並針對能夠加強凸出感的中頻（mid-range）進行增幅（Fig03.3）。音場定位則偏往左右聲道的其中一邊。

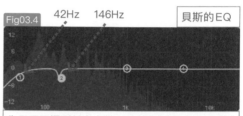

355Hz　1.25kHz　7.7kHz

Fig03.3　腳踏鈸的EQ

以高通式濾波器阻斷355Hz 以下的頻率。賦予聲響個性的1.25kHz 增加至 +5dB，然後為使High 平順，以曲柄模式將7.7kHz 削減至 −8.3dB

●貝斯

素材已有套用立體延遲。貝斯的音色完成度很高，所以不需要大幅處理。峰值在80Hz～120Hz 之間不必擔心是否干擾到低音大鼓的頻率。但是，為了讓低音大鼓的50Hz 聲響聽起來悅耳漂亮，稍微削減貝斯的 Super Low 會更好。如果想要更清楚的輪廓，就把聲響模糊的頻率削減掉。削減150Hz 前後的頻率，應該就能變成緊實的聲響。大致這樣設定 EQ 就可以了（Fig03.4）。

若目標是整頓動態，壓縮器將派不上用場，但是可以用來讓延遲音更清晰。飽和化效果可以依照個人喜好增加，但聲響

●連續音列A

這個聲部演奏的音程動線與貝斯相近。此聲部與貝斯合為一體，擔綱編曲中心位置的角色。這類以合成器內建編曲功能製造的連續音列，可以用濾波器大幅改變聲音，也可以用飽和化效果產生過度扭曲，不管怎麼處理都非常融入整體，聲音製造的可能性相當廣。請依照個人喜好自由發揮。混音樣本中只阻斷不必要的Low。

●連續音列B

這是負責高頻率的聲部，素材中包括很多Low，所以首先要大膽地阻斷不必要的Low。500Hz 以下的頻率以高通式濾波器削減，聲響應該會變得悅耳。由於素材

受到的影響程度不同，必須先試過再決定。

我是在等化處理之後，再以 Waves／Renaissance Bass 強調85Hz。壓縮器的 GR 設到極小值，以壓縮比40：1略為提高壓縮過的延遲音的音量。最後再以Kush Audio／UBK Pusher 加上輕微的飽和化效果。

Fig03.4　42Hz　146Hz　貝斯的EQ

為了不干擾到低音大鼓，要以高通式濾波器削減42Hz 以下的頻率。以凸顯聲響輪廓為目的，削減146Hz

SeqA1與 SeqA2是同一個群組的聲部，可以歸類到同樣的匯流排（Bus）。A1與A2的音場定位則設在左右兩邊（Fig03.5）。

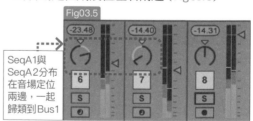

Fig03.5

SeqA1與 SeqA2分布在音場定位兩邊，一起歸類到Bus1

本身的聲音強度高，若要套用效果，延遲或飽和化效果就相當足夠。按照慣例套用 Kush Audio／UBK Pusher 製造輕度失真，並且加掛壓縮器。

○和弦（合成器）

素材中含有豐富的Low所以先削減，但還是保留帶來實心感的頻率。因為想要更有華麗感或通透感，所以邊調動EQ邊找相關的頻率。這個聲部相當重要，可以使用延遲效果塑造出具特徵的聲音（Fig03.6）。然後為了製造更多動態，加串一個自動聲像（auto pan）會很有趣（Fig03.7）。

Fig03.6 / Fig03.7

延遲效果的設定。以Waves / SuperTap設定八分音符長度的延遲效果

自動聲像的設定。速率設為一拍（1 / 4小節）並使之在左右聲道輕微顫動

○連續音列C

應該只要以EQ阻斷不必要的Low就可以了。從250Hz左右的地方進行阻斷。從波形也可以看出，由於起奏音的音量大，所以即使以此為基準來調整音量推桿，也還是無法讓樂句產生通透感。這時就是壓縮器派上用場的時候。或者，使用手動控制壓縮器也可以。加掛動態近乎平均化的重度壓縮。基本上只需要EQ與壓縮器就可以完成，若要增加效果，也是使用延遲與飽和化效果吧。怎麼設定延遲都可以，

○連續音列D

素材幾乎已經完成，所以直接使用也沒有什麼問題。但請先聽過整體聲音後，再想想看這個聲部還需要什麼。

以事前準備作業來說，需要先阻斷不必要的Low（Fig03.9）。不同音域的音量也不一致，要以壓縮器壓縮峰值。這樣一來就算完成了，後面可以考慮套用自己喜歡的延遲、濾波器或殘響。

○打擊音

這是表現重拍用的管弦樂強斷音（orchestra hit）。由於是放在節拍的開頭，為了避免干擾低音大鼓與貝斯，首先會以EQ阻斷Low（Fig03.10）。從哪裡阻斷會使

不過我是設成短時間的延遲。接著，把訊號送往AUX（輔助）音軌加上輕微的殘響。由於是具有主張性的樂句，可以考慮利用自動化調整音場定位，還有加強聲響華麗感等（Fig03.8）。

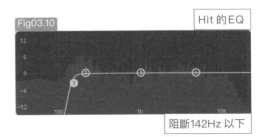

Fig03.8

利用自動化調動音場定位

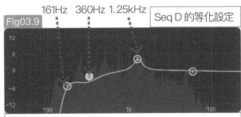

Fig03.9 / 161Hz 360Hz 1.25kHz / Seq D 的等化設定

以高通式濾波器阻斷161Hz以下的頻率。削減360Hz略為過量的部分，形成緊實的音色。1.25kHz增至+4.3dB以賦予個性

Fig03.10 / Hit 的EQ

阻斷142Hz以下

聲響魄力產生變化，所以要變換不同頻率多加嘗試看看。就算是重拍，若以大音量混音還是會打亂聲音整體平衡，最好適度控制音量。這個狀態下就可以利用EQ製作扎實的通透聲響。

●襯底

許多襯底（pad）的音色都涵蓋了所有頻率。如果不是單獨使用襯底，通常會以EQ大膽處理不需要的頻率。這時要考量是塑造成偏High的聲音，還是以Hi-Mid或Lo-Mid為中心，而這也會因編曲的狀態而有所變化。當其他聲部呈現充分的High時，襯底的High若再凸出，就會產生遮蔽效應，改變整體平衡。因此，襯底放在最後混音，較能明確看到下一步該怎麼做。襯底的混音要點歸納成圖Fig03.11所示。

本曲從第九小節後，導入合成器的和弦演奏。如果襯底的High太多，會掩蓋和弦的輪廓，所以不需要襯底的High（Fig03.12）。音量平衡上若使襯底像是躲在負責和弦的合成器背後，應該就能順利整合起來。

Fig03.11
襯底的混音重點

①想得到華麗的聲音，就要確實強調襯底的High
②若要讓其他聲部的High優先，可以阻斷襯底的High，使頻率平衡偏向Hi-Mid～Lo-Mid
③基本上阻斷200Hz以下的頻率

●主控EQ

各位辛苦了。混音到此就大致完成，現在我們的耳朵已經很習慣目前的混音，所以先休息片刻，讓耳朵也休息一下，或者聆聽一下與本曲有類似傾向的音樂。然後回到混音作業的時候，請再檢查聲音有沒有不自然的地方，像是Lo-Mid算強嗎？High說不定有點刺耳等。這種第一印象大致都是正確的，所以最後要用主控EQ微調。聽覺感受程度因人而異，沒有標準答案，僅能提供我的設定供各位參考（Fig03.13）。

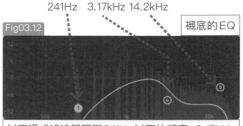

241Hz　3.17kHz　14.2kHz

Fig03.12　襯底的EQ

以高通式濾波器阻斷241Hz以下的頻率。3.17kHz以曲柄模式減幅至−8.8dB。以低通式濾波器阻斷14.2kHz以上的頻率

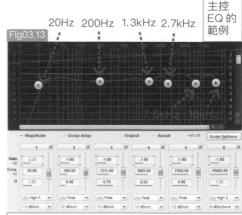

主控EQ的範例

20Hz　200Hz　1.3kHz　2.7kHz

Fig03.13

阻斷20Hz以下的Super Low。由於Lo-Mid具有渾厚印象，以200Hz為中心用相當大的Q幅減至−1.6dB。然後，以窄Q幅將有點刺耳的1.3kHz、2.7kHz、7.6kHz各削減2dB，最後再以曲柄模式略為降低16kHz的High

 New R&B

▶把想到的點子一個一個拿來試　 68BPM

筆者示範

課題

①不讓Kick rev 被蓋住
②大量使用平行處理來製造想要的聲音
③不直接使用初始音色

Download：檔案夾【c4_04】

●要點

　　前面都是以很少的音軌數來說明，最後要請各位挑戰看看使用二十五種素材的正式混音。本課題曲是以FKA Twigs 或像是碧玉的女性歌聲為意象所製作而成。要把這樣的意象當做聲音的最終目標來進行混音作業。

●音訊導向 (routing)

　　由於聲部數量多，所以必須先將音軌分成幾個群組再開始混音。首先依照素材的檔案編號，排列在 DAW 的音軌上。從 Kick 到 Ride 都是鼓組聲部，但這次不想收進匯流排（Bus），會讓各軌維持分離的狀態。

　　Noise 1～4以一個群組收進Noise bus。Piano 1 與 2 則 收 進 Piano bus（Fig04.1）。Seq A～D 與 Pad A～C 都屬於同一群組，所以也可以收進同類音色的匯流排，但我還是當成個別音軌進行作業。這裡依照個人習慣分類也沒問題。

Fig04.1

收進匯流排的有 Noise 與 Piano

●主角與配角　▼參考：P114

Kick rev（殘響）是主角。雖然音符數量少，但想要以這個音色的強烈 Low 支配整首曲子，因此首先要決定 Kick rev 的音量。

準主角是鼓組聲部的 Kick、Snare、Clap、HiHat 與 Bass，以及 Piano 1 與 2。不過，主張其他聲部與準主角的立場差不多平等，也是混音時的重點。

本節的聲部數量多，而且混音作業規模相當龐大，一一解說需要較長的篇幅，所以接下來會針對要點進行說明。

●低音大鼓殘響（Kick rev）

這是在低音大鼓上加掛殘響的聲部。由於素材不含效果，請在低音大鼓的音軌插點加串殘響。本想要以殘響拉長聲響強烈的大鼓餘韻，但這裡不追求自然的效果，所以像是硬湊的不自然殘響，反而比較有趣。在此把前置延遲時間拉長，使原音訊與殘響音產生一種分離的感覺（Fig04.2）。另外，還想要強調 50Hz，因此用 EQ 推高或以 Waves ／ Renaissance Bass 補強。

接著，以平行處理製作有驚喜感的效果音。在 AUX（輔助）音軌上依序開啟殘響→失真類→延遲的效果，殘響音設到失真的程度。將 Kick rev 音訊傳送到這裡後，具有獨特粗糙感的殘響音，經由延遲會產生泡泡般的效果（Fig04.3）。傳送量以自動化細膩地輸入處理，做出每當只插入（insert）殘響的低音大鼓、以及加上 AUX 殘響的低音大鼓發出聲音時，聲響便會產生變化的狀態（Fig04.4）。

▲參考：P110　在 Kick rev 加串殘響的設定範例

在 Kick rev 用的 AUX 音軌串接與 Fig04.2 同樣設定的殘響，後面再加上 Ableton Live 內建的 Grain Delay（顆粒合成延遲音）。這是具有獨特效果的延遲，如果少了這種插件式效果，就不會變成混音示範樣本的聲音，不過可以做出類似飽和化、過載等效果

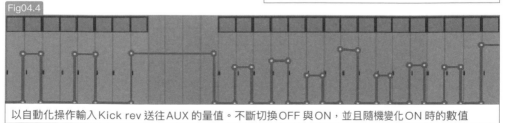

以自動化操作輸入 Kick rev 送往 AUX 的量值。不斷切換 OFF 與 ON，並且隨機變化 ON 時的數值

◎低音大鼓

以音色而言，直接把素材放進去也沒有問題，不過本音色的峰值在70Hz前後，重心稍微偏高。若依照近年的夜店音樂趨勢，會特別強調50Hz，但因為Kick rev 音軌已經強調50Hz，所以要把峰值移到稍微上面的60Hz（Fig04.5）。可以用EQ 推高60Hz，或者還是使用Waves／Renaissance Bass。

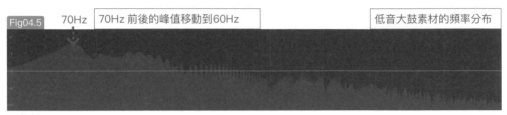

Fig04.5　70Hz　70Hz 前後的峰值移動到60Hz　　低音大鼓素材的頻率分布

▲參考：P48

◎小鼓

這是起音強而釋音短的R&B 類小鼓音色。市售鼓組取樣音源的音色太乾淨，往往有浮在聲音裡頭的感覺，這個小鼓也有這種感覺。這時候若用壓縮器壓扁起奏音，以形成低傳真（lo-fi）的聲響，比較容易融入整體聲音（Fig04.6）。

該小鼓並沒有很多的Low，總之先用高通式濾波器阻斷不必要的Low。感覺是阻斷不會影響聲響的190Hz 以下頻率。

Fig04.6　　　　　小鼓的壓縮器設定範例

小鼓也與Kick rev 一樣套用平行處理。打開小鼓用的AUX 音軌，依序開啟殘響→失真類→延遲（這裡使用Grain Delay）→壓縮器，失真的殘響音透過延遲與壓縮器，產生被拉長的狀態（Fig04.7）。

接著，在小鼓音軌輸入AUX SEND 量0% 與100% 兩種自動化控制參數。如此一來小鼓便可以切換成原音訊（Dry）或具有複雜殘響兩種不同聲響（Fig04.8）。

Fig04.7　　　以效果器處理殘響音

殘響→Grain Delay →壓縮器的順序

Fig04.8　　　以自動化輸入傳送量

▲參考：P110

接著在小鼓的插點串接殘響，輸入殘響ON／OFF自動化控制參數。經由這些操作，小鼓在曲中就可以切換原音訊（Dry）、AUX殘響、插入（insert）殘響、AUX音軌＋插入殘響四種不同聲響，展現出獨特的存在感。

然後，在另一個AUX音軌串接壓縮器，與原音訊混合（Fig04.9）。由於想做出平行壓縮帶來的個性聲響，所以將PSP／Vintage Warmer 2的驅動與曲態都調到很高，表現出高失真的壓縮。最終，小鼓是以兩組平行處理來製造聲音。

混音示範樣本的小鼓音量是偏大的。當加入人聲時，小鼓音量即使推到這麼大，還是可以達到剛剛好的良好平衡，不過沒有人聲的時後，音量最好稍微調低比較好。

拍手音可以用壓縮器帶出一點壓縮感，雖然EQ只阻斷不必要的Low，但如果對這個聲部套用許多效果也會很有趣。

Fig04.9

兩個AUX傳送

●腳踏鈸

素材是把兩種腳踏鈸放進同一音軌處理。其中一種是含有大量10kHz以上的High，由於直接使用會顯得刺耳，本想以齒音消除器大幅壓縮，但這種時候使用多頻段壓縮器比較有效。這裡使用兩個頻段處理。一個頻段是大幅壓縮8kHz以上的尖銳High，使減少的音量透過增益得到提高。另一個頻段則設定在2.5kHz～8kHz並先輕微的壓縮（Fig04.10）。經過處理之後，傾向不同的兩種腳踏鈸便能產生統一感，聽起來協調融洽。此外，在多頻段壓縮器前面串接一個普通壓縮器，壓扁起音也很有效果。

Fig04.10

腳踏鈸的多頻段壓縮器

▲參考：P102

●低音大鼓（Kick pan）

這個低音大鼓是做為打擊性質的角色。在Ableton Live的Impulse讀取低音大鼓取樣音色，使高通式濾波器與音場定位隨力度隨機變化，即可形成極具動感的打擊音色（Fig04.11）。

濾波器的狀態會產生音量差，因此在聲音整體中，音量小的音被蓋住聽不到。

在Impulse隨機變化濾波器與音場定位的設定

Fig04.11

這時若用壓縮器使動態平均化，就可以清楚聽見所有的聲音。GR 調整至5～10dB，並以偏高的壓縮比10：1以上壓扁音訊。由於該音色的起音較強，將壓縮器的起音時間調短，可以緩和原音的起音感，混音也會變得比較容易處理。素材的通透度稍微差點，如果以飽和化效果產生失真感，可以塑造出具有主張性的聲音(Fig04.12)。

Fig04.12　Kick pan 的壓縮器與飽和化效果

● 疊音鈸 (ride)

這是因為想要曲中帶有特徵的衝擊聲音，所以把疊音鈸的取樣迴圈（sample loop）加工做成的音色。在具有戲劇性變化的效果器當中，就屬濾波器最有效果。我是以 Ableton Live 內建的 Max for Live 變化聲音，再以操作錯誤（Glitch）類的初始效果帶出不自然的聲響質感。最後，只保留1.5kHz～4kHz 頻率，其他都施加極端的等化，以製造不過分主張的聲音（Fig04.13）。我感覺這種特異的聲音，如果像影子一樣存在，比較能賦予混音深度感。

Fig04.13　Max for Live 的操作錯誤類→等化設定順序

▲ Max for Live–Ascending Loops　▲ Live–Performance & DJ–Sub Glitch Maker

● 噪音 (noise)

噪音調變應用在打擊樂器式的表現，可說是曲風中的必備音色。聽多可能會膩，但我現在還是很喜歡使用這類音色。噪音有很多種類，有些可以涵蓋大部分的頻率，如果不確實等化處理，就可能掩蓋整體聲音，因此必須留意。舉例來說，白色噪音涵蓋所有頻率，直接使用就會遮蔽所有聲部的頻率。本曲使用的噪音也包括許多Low，要將Noise 1～4各自以EQ 的高通式濾波器阻斷Low。必要時再削減峰值，或者使用音色製作用的EQ 也不成問題（Fig04.14）。

將四種噪音收進 Noise Bus 之後，慎重起見最好再次以EQ 阻斷Low，加掛壓縮器使動態平均化。最後以飽和化產生失真，使音像更往前，形成酷炫的聲響。

Fig04.14　Noise Bus 的效果處理

以EQ 的高通式濾波器阻斷150Hz 以下的頻率。壓縮器以GR＝5dB 左右、壓縮比5：1進行壓縮。我在後面又以Kush Audio / UBK Pusher 做出重度失真

◎節拍指示音（click）

起音強、聲響明顯的聲音，在節奏組是相當重要的部分。直接使用該音色已經非常足夠，因此只要以EQ的高通式濾波器阻斷230Hz以下的頻率。這種聲音的音量感很不容易掌控，要找到大小適中的音量。

◎貝斯

我們已經完成節奏組的聲音製造，現在總算可以進行貝斯的部分。這裡的貝斯不演奏樂句，而是做為填補Low的縫隙。話雖如此，我只使用Waves／Renaissance Bass補強以80Hz為中心的Low。由於該貝斯具有起奏音，在此要盡量避免過於明顯，所以透過Low的增幅使頻率平衡偏向Super Low，起奏音減弱到剛剛好的程度。以壓縮器給予飽和感，或是在不影響音色的情況下製造一點失真，也可以帶來不錯的效果。

◎鋼琴

該素材的氣氛不錯，所以要善用音色特質進行混音。先將兩個鋼琴音軌都收進Piano Bus統一處理效果，可以使作業更輕鬆。

首先，在音軌上將每一個和弦逐一分配在音場L／R兩側，並在Bus音軌上記錄自動化操作。只是簡單的操作就可以為鋼琴音色帶來個性（Fig04.15）。

bus（匯流排）上已經加串長度208ms、回授音多的延遲效果。由於該鋼琴音色的釋音很短，所以延遲的設定範例是進行留下殘像的處理（Fig04.16）。此外，又因為Lo-Mid偏少，在整體聲音中顯得有點單薄，因此利用EQ推高Lo-Mid帶來厚度，並阻斷不必要的Low（Fig04.17）。

Fig04.15　在Piano Bus上寫入音場定位的自動化

Fig04.16　延遲效果的設定範例

使用Waves／H-Delay。208ms的長度大約是八分音符，但藉由速度不完全同步的設定，營造旋律上飄忽不定的感覺

116Hz　425Hz

Fig04.17　Piano Bus的EQ設定

以偏大的Q幅推高425Hz。116Hz以下以高通式濾波器阻斷

弦樂是一軌，襯底則三軌。眾所周知，軟體合成器內建的初始效果有很多深具魅力的持續音。但是，其中的多數音色都是本身聲響就相當有魄力，因此若沒有仔細編輯，往往無法在曲子中取得良好的平衡。此外，直接使用初始效果的持續音，會有業餘作曲的感覺，而這裡的聲音製造是提升品質水準的重點所在。請參考右欄持續音的聲音製造重點（Fig04.18）。

Fig04.18
聲音製造的重點
① 某種時間上的音色變化
② 橫向（L／R）的變化
③ 縱向（音量）的變化
④ 飽和度
⑤ 操作錯誤
⑥ 峰值的移動
⑦ 質感的變化

從順序來說，是先製作其中一支音色，完成一個之後再製作下一支。接下來我會解說實際的處理流程。不過，這裡使用的效果（Fig04.19），各位很可能沒有，請從自己有的效果中找尋可用的替代品，然後想像可以怎麼使用替代品。

弦樂的素材具有優美纖細的聲響，音色稱得上是完成品。High漂亮地延伸，帶來電影音樂的聽覺感受（Fig04.20）。但我想捨棄這種美感，於是移動峰值的位置。使用的效果只有濾波器（FabFilter／Volcano 2），峰值分別設定在800Hz與5kHz兩個頻率上（Fig04.21）。

插入該濾波器之後，原本倍頻很漂亮的原音，就變成峰值出現在Lo-Mid、低傳真且帶有個性的聲音。單獨聆聽弦樂是有點髒的聲響，但High如果漂亮地延伸，在整體裡頭就有浮浮的感覺，所以這種低傳真感在電子音樂裡尤其有效。

Fig04.19　FabFilter／Volcano 2的狀態

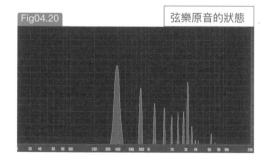

Fig04.20　弦樂原音的狀態

Fig04.21　使用濾波器移動峰值

●襯底

Pad A 素材本身的音質不是很好，但負責長音符的樂句，因此我想在持續該作用的狀態下，使段落產生某些變化。首先，為了移動峰值，會以Ableton Live 內建的Vinyl Distortion 賦予低傳真感與雜訊感。接著要讓濾波器在持續音上產生頻率與音量上的動態變化，所以選擇Ableton Live 內建的初始效果Filter Pumper。如此一來，就有了強調1.3kHz 的低傳真感與LFO（音量上的波動）（Fig04.22）。

由於Filter Pumper 的效果已經使兩個頻率產生極大的失真，所以再透過多頻段壓縮器與EQ 壓縮有問題的頻率，削減峰值。為給予操作錯誤類的效果，最後使用Ableton Live 內建的初始效果Beat Repeat，這種效果將波形切割得很細，重覆該效果可以為持續音產生不自然感（Fig04.23）。

Pad B 素材本身的聲響相當有個性，該聲部只有使用在結尾，所以就直接使用。

Pad C 素材是主張性很強的聲音。因為強度實在太高，反而要調低素材本身的音色響度，才能提高音量。在音軌上串接濾波器，以削減素材的強烈High，並凸顯中頻的個性，然後透過設定將300Hz、870Hz 與2.2kHz 變成峰值，以求瞬間的低傳真化（Fig04.24）。接著再以自動定位增加左右定位的變化（Fig04.25）。

如此一來就可以得到想要的襯底音色。我一時興起又使用 Max for Live 的 Feedback Network，這種會產生回授音的效果，以小音量加入與原音無關的回授音。串接濾波器之後會產生 Low 的關係，所以最後再以 EQ 進行Low 阻斷與聲響的調整（Fig04.26）。

Fig04.22　Vinyl Distortion → Filter Pumper

Fig04.23　Beat Repeat 的設定

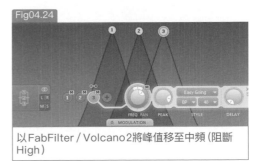

Fig04.24

以FabFilter / Volcano 2將峰值移至中頻（阻斷High）

Fig04.25　自動定位的設定範例

Fig04.26　利用EQ 進行最後的調整

以高通式濾波器阻斷224Hz 以下的頻率。為使High 更加平順，以曲柄模式削減6.1kHz 以上的頻率

●連續音列

混合Seq A～D四支連續音列。這些素材都是經過精心設計如藝術品般的初始效果，但都有過於通透清澈的問題，這也是軟體合成音色的基本特徵。當然，也很適合某些曲子直接使用，但音色重疊愈多愈會失去纖細感，最後變成很粗糙的聲響。

這些音色本身已經具有足夠的強度，但在本曲後半Seq A、B、D會同時發出聲音，因此要將目標放在以三支音色合為一體，並且可視為獨立個體處理的平衡，這樣一來編曲中也能恰到好處地進行混音。

以濾波器為Seq A帶來頻率逐漸變化的狀態。在這裡High會被削減，變成具有動態的樂句。用EQ完全阻斷683Hz以下的頻率，形成單薄的聲響（Fig04.27）。

Seq B素材原本就具有低傳真的質感，似乎可以直接使用。由於也是比較明顯的聲部，所以要利用自動定位增加左右的動態，再用少量的過載效果帶來失真（Fig04.28）。

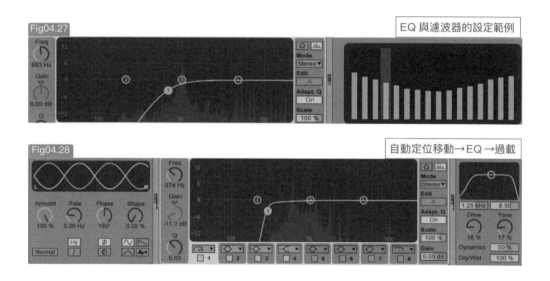

Fig04.27　EQ與濾波器的設定範例

Fig04.28　自動定位移動→EQ→過載

Seq C素材的聲音輪廓太過清楚，想改成比較模糊的音色。這種情況該使用哪種效果器並沒有特定的答案，只能耐著性子逐一嘗試自己有的效果器。我的話是想透過音量變化，消除本音色的起音，決定使用Max for Live的Vibrato（Fig04.29）。又因為聲音聽起來有點鈍，所以使用Kush Audio／Pusher製造一點失真。

Fig04.29　Max for Live / Vibrato 的設定

Seq C 素材是讓人神魂顛倒、精心設計的鋼琴音。但這股可愛感放在曲中卻很突兀,似乎不符合曲子的氛圍。感覺怎麼加工都可以反而很令人煩惱,不過為使樂句生動,又能帶來奇妙細微變化,這裡使用 Max for Live 的 Autotuna 效果器,製造音程(pitch)的錯位(Fig 04.30)。音程變化在編曲中聽起來很明顯,所以選這種效果是對的。最後再以飽和化效果加上一點失真。

Fig04.30

Max for Live / Autotuna 的設定

逐一嘗試各種插件式效果後,我的結論是使音程波動的這個初始效果最有效果

○主控EQ

本曲參考 FKA Twigs 的風格編成,我是一面聽她的曲子做比較,一面使用主控 EQ 調整聲音。如果聆聽國外的電子音樂作品,肯定會對曲中有大量20Hz～30Hz 聽覺感官以外的 Low 成分感到驚訝。通常我們不大需要35Hz 以下(但不代表完全沒有)的頻率,而本書也是這樣主張。不過,不管國外藝人是不在意這些頻率,還是有意強調這些頻率(恐怕是刻意的),難以置信的是都出現比30Hz 更低的頻率。圖 Fig 04.31是 FKA Twigs 曲中 Low 特別強的部分的頻率分布,可以知道峰值在25Hz前後。

Fig 04.32是我的主控 EQ 設定。雖然避免對20Hz 進行增幅,但50Hz 還是不夠,所以增幅了5dB。頻段2與3主要用於調整小鼓的厚度感。最後削減過於凸出的 Hi-Mid 至 High 三個分頻點。

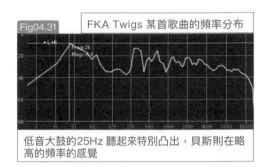

Fig04.31　FKA Twigs 某首歌曲的頻率分布

低音大鼓的25Hz 聽起來特別凸出,貝斯則在略高的頻率的感覺

Fig04.32

主控 EQ 的設定以 FKA Twigs 風格的聲音為目標

159

國家圖書館出版品預行編目（CIP）資料

電子音樂創作法 / 竹內一弘著；黃大旺譯. -- 初版. -- 臺北市：易博士文化, 城邦文化出版：家庭傳媒城邦分公司發行, 2020.08
面；公分
譯自：エレクトロニック・ミュージシャンが知っておくべきミックス＆サウンド・メイクの手法
ISBN 978-986-480-125-1(平裝)
1.電腦音樂 2.編曲
917.7 109010822

DA2014

圖解電子音樂創作法：從基礎知識到風格活用，徹底解說專業混音與聲音製造技巧

原 著 書 名 /	エレクトロニック・ミュージシャンが知っておくべきミックス&サウンド・メイクの手法	
原 出 版 社 /	Shinko Music Entertainment Co., Ltd., Tokyo, Japan	
作 者 /	竹內一弘	
譯 者 /	黃大旺	
選 書 人 /	鄭雁聿	
編 輯 /	鄭雁聿	
業 務 經 理 /	羅越華	
總 編 輯 /	蕭麗媛	
視 覺 總 監 /	陳栩椿	
發 行 人 /	何飛鵬	

出　　　　版　/　易博士文化　城邦文化事業股份有限公司
　　　　　　　　台北市中山區民生東路二段141號8樓
　　　　　　　　電話：（02）2500-7008　傳真：（02）2502-7676
　　　　　　　　E-mail: ct_easybooks@hmg.com.tw
發　　　　行　/　英屬蓋曼群島商家庭傳媒股份有限公司城邦分公司
　　　　　　　　台北市中山區民生東路二段141號11樓
　　　　　　　　書虫客服服務專線：（02）2500-7718、2500-7719
　　　　　　　　服務時間：週一至週五上午09:30-12:00；下午13:30-17:00
　　　　　　　　24小時傳真服務：（02）2500-1990、2500-1991
　　　　　　　　讀者服務信箱：service@readingclub.com.tw
　　　　　　　　劃撥帳號：19863813　戶名：書虫股份有限公司
香 港 發 行 所　/　城邦（香港）出版集團有限公司
　　　　　　　　香港灣仔駱克道193號東超商業中心1樓
　　　　　　　　電話：（852）2508-6231　傳真：（852）2578-9337
　　　　　　　　E-mail: hkcite@biznetvigator.com
馬 新 發 行 所　/　城邦（馬新）出版集團Cite(M) Sdn. Bhd.
　　　　　　　　41, Jalan Radin Anum, Bandar Baru Sri Petaling,
　　　　　　　　57000 Kuala Lumpur, Malaysia.
　　　　　　　　電話：（603）9057-8822　傳真：（603）9057-6622
　　　　　　　　E-mail: cite@cite.com.my
製 版 印 刷　/　卡樂彩色製版印刷有限公司

ELECTRONIC・MUSICIAN GA SHITTEOKUBEKI MIX& SOUND・MAKE NO SHUHOU
Copyright@2017 KAZUHIRO TAKEUCHI
All rights reserved.
Originally published in Japan by Shinko Music Entertainment Co., Ltd., Tokyo, Japan
Traditional Chinese translation rights arranged with Shinko Music Entertainment Co., Ltd., Tokyo, Japan
through AMANN CO., LTD.

■2020年08月27日初版一刷
■2023年06月06日初版2.5刷
定價750元　HK $250